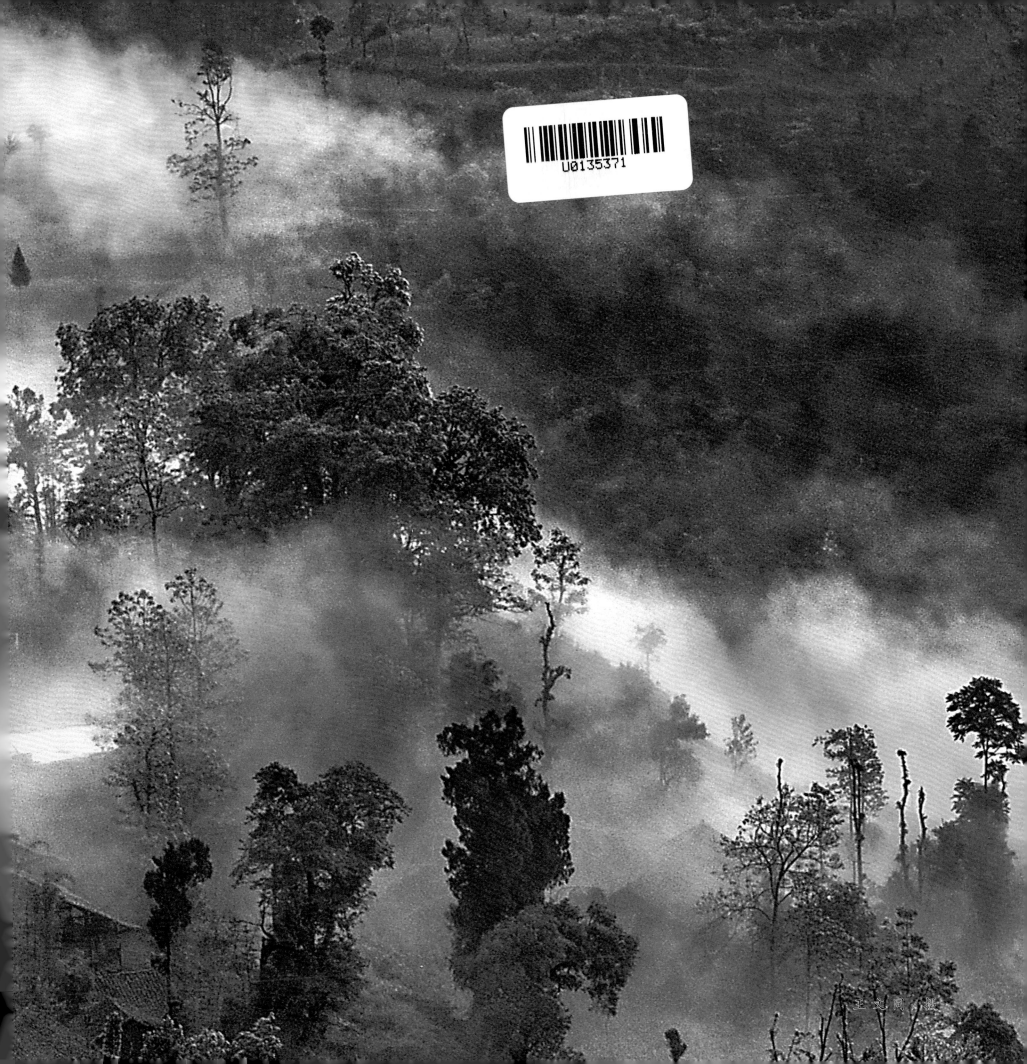

王文同/摄

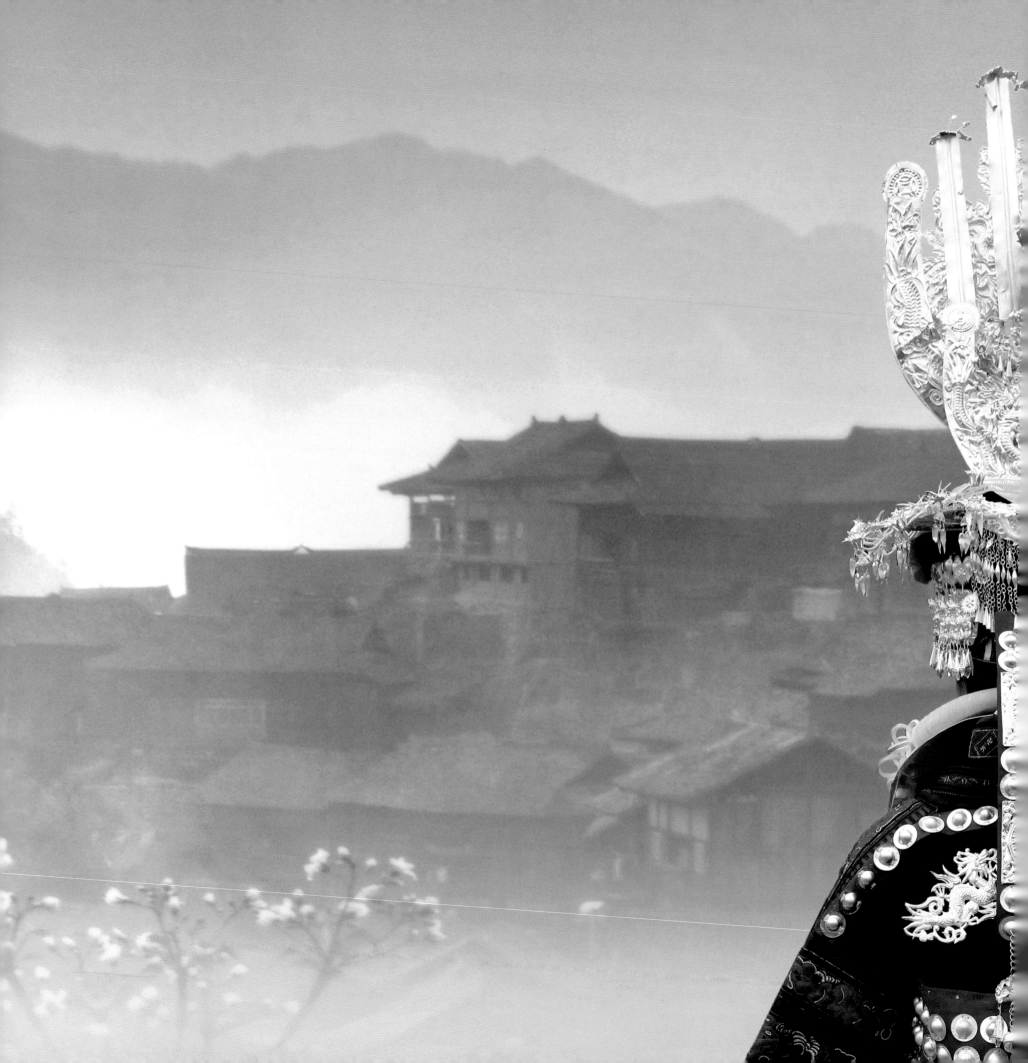

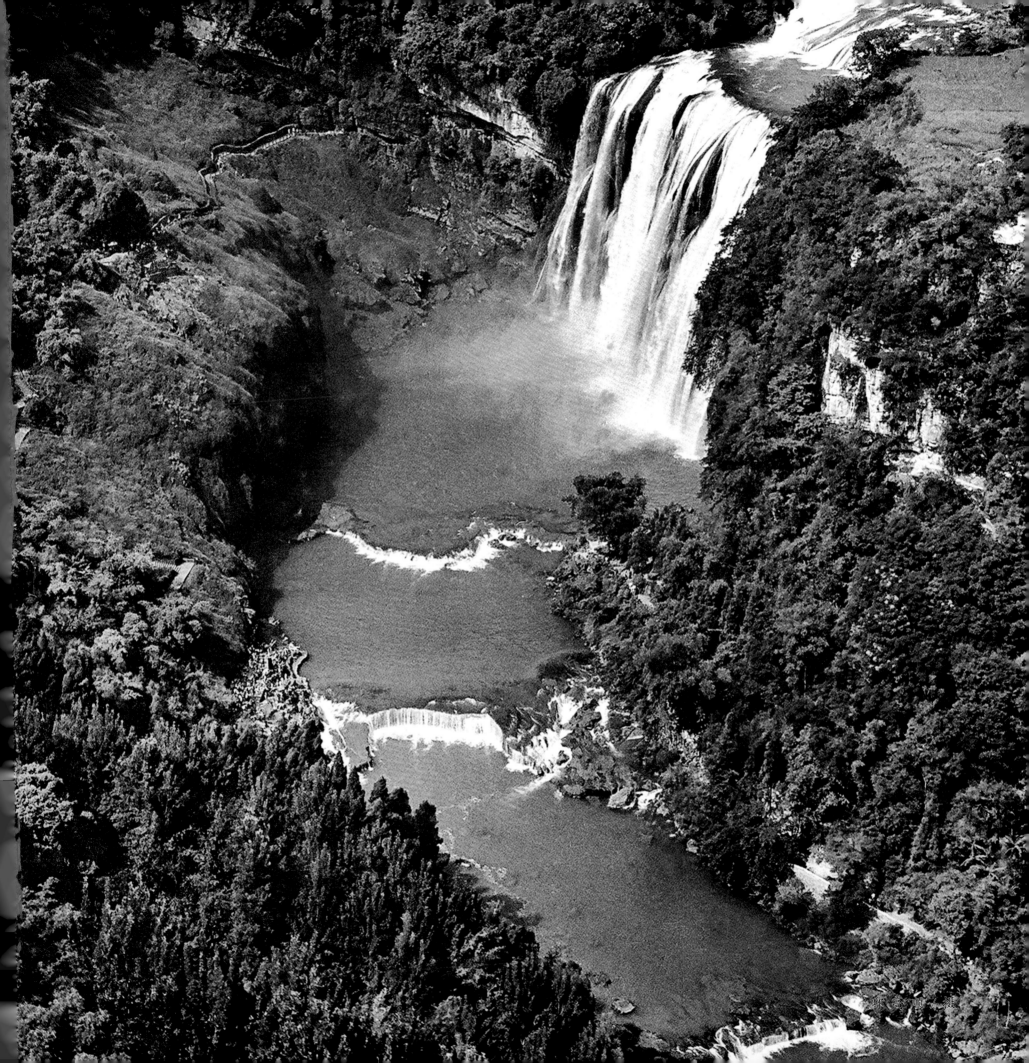

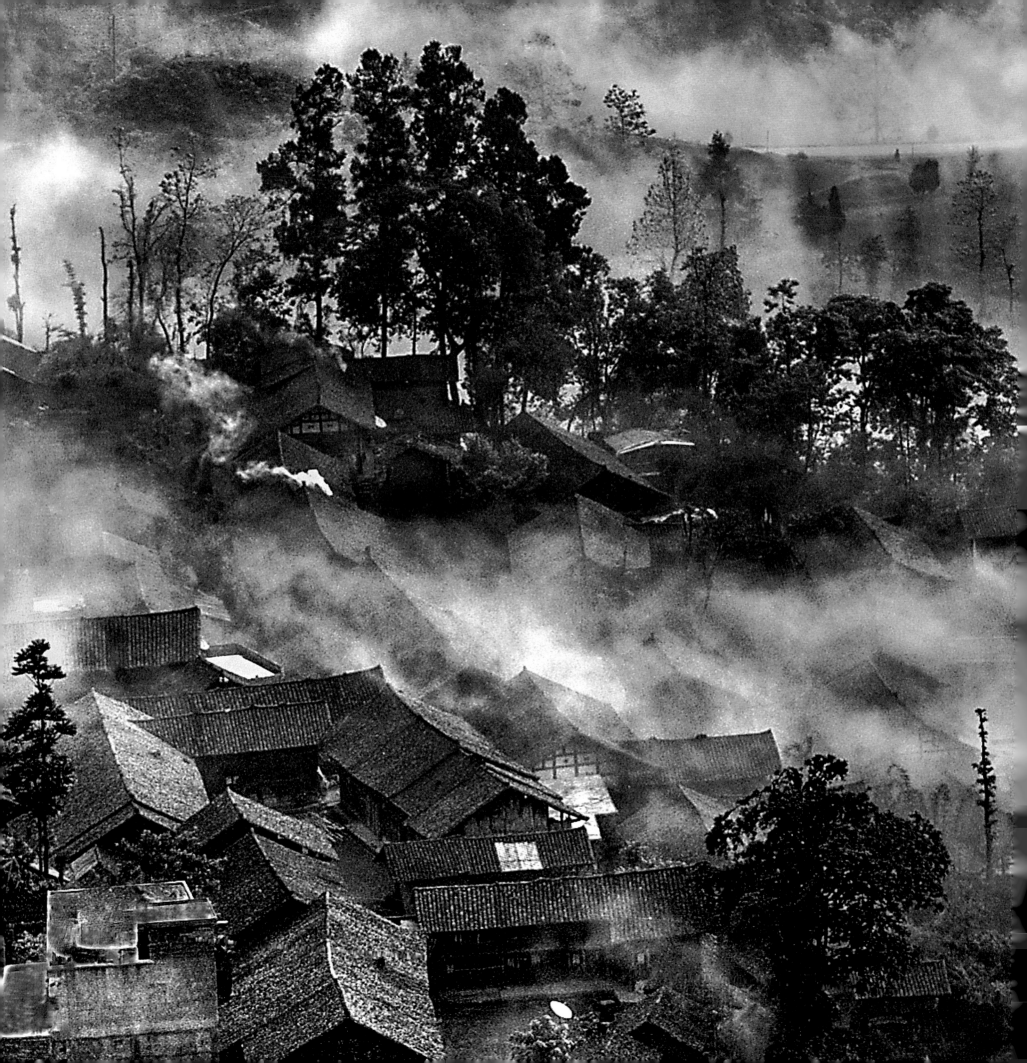

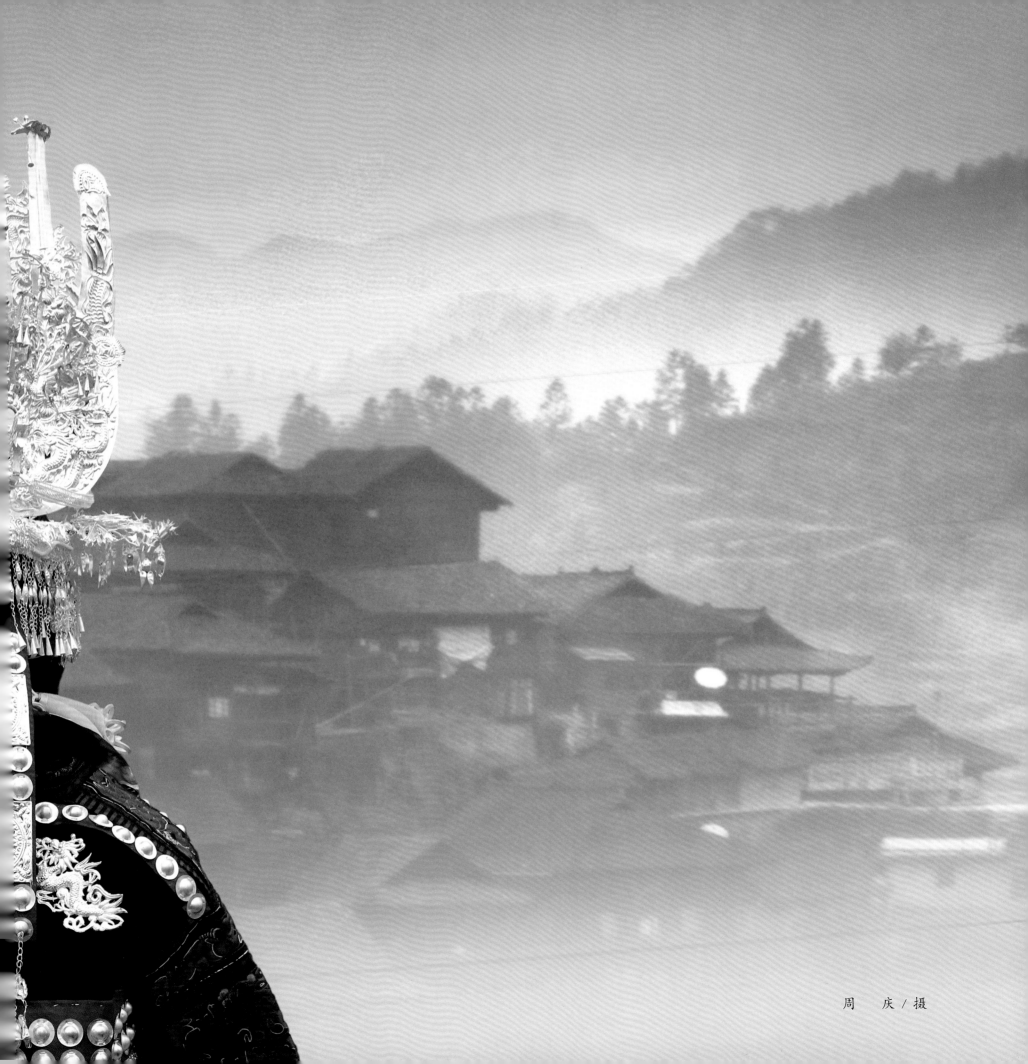

周 庆／摄

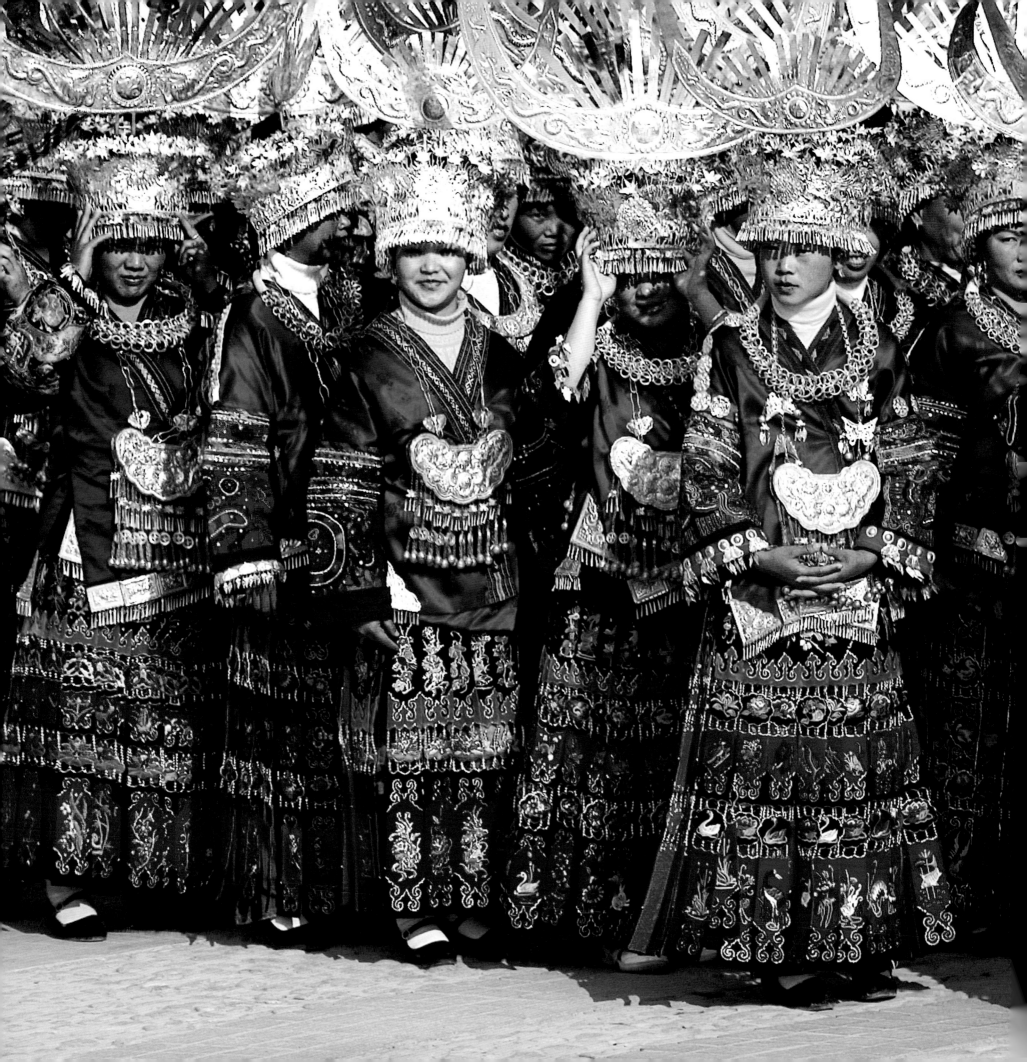

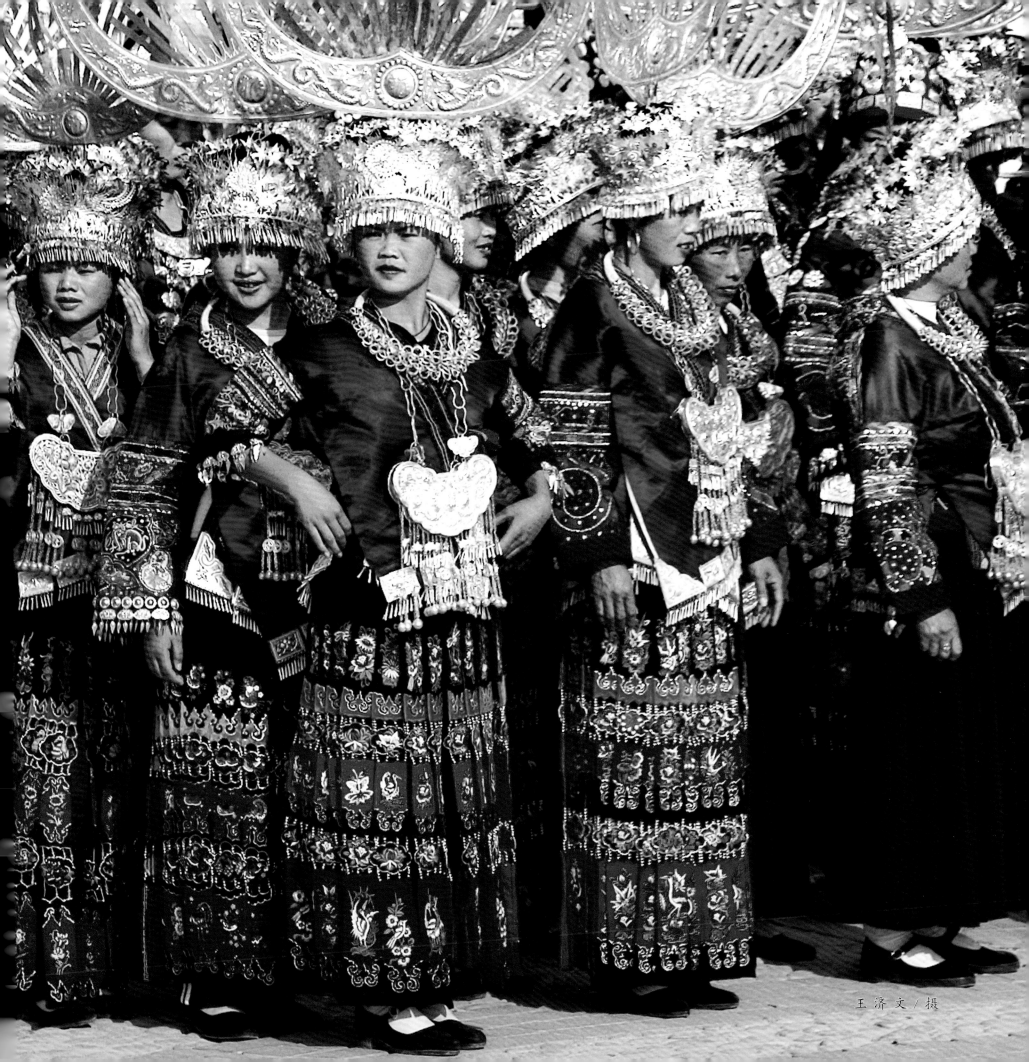

王济文／摄

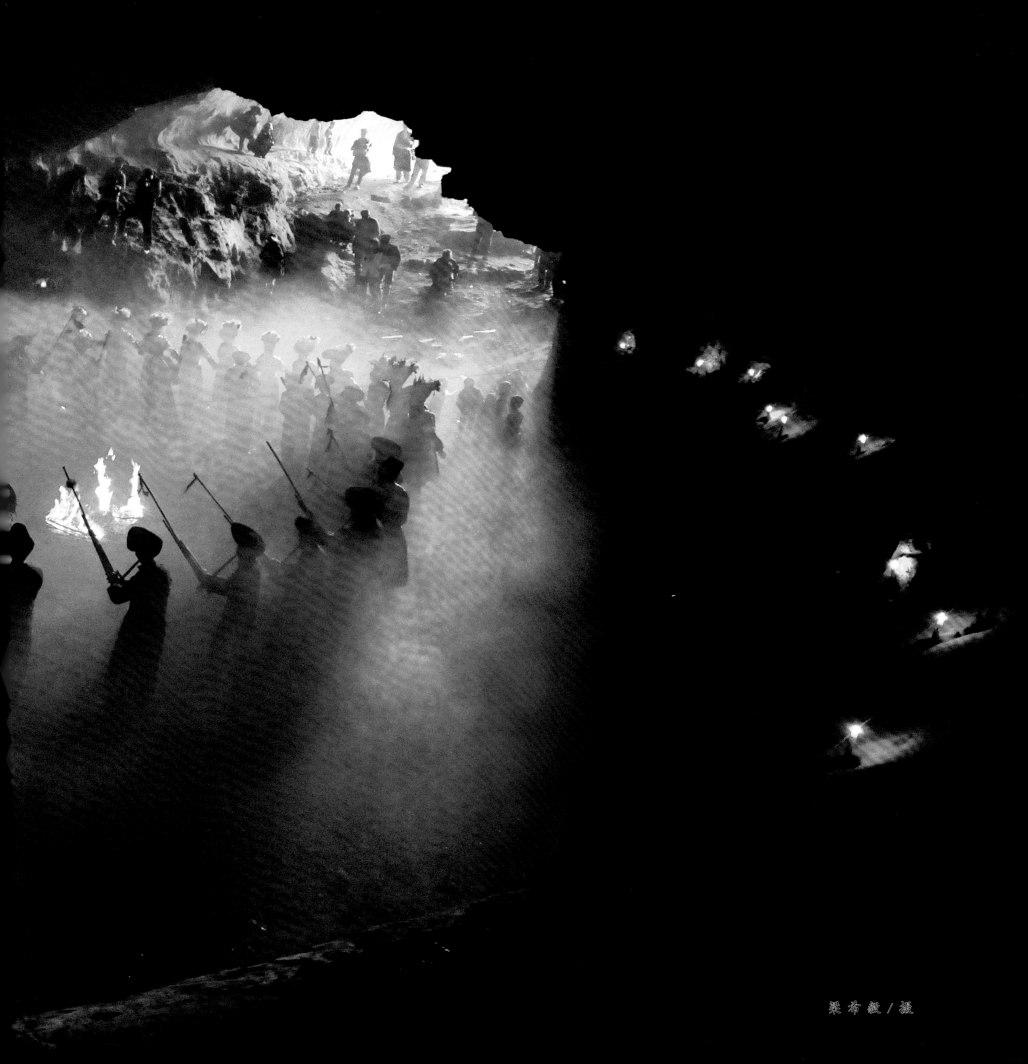
梁希義 / 攝

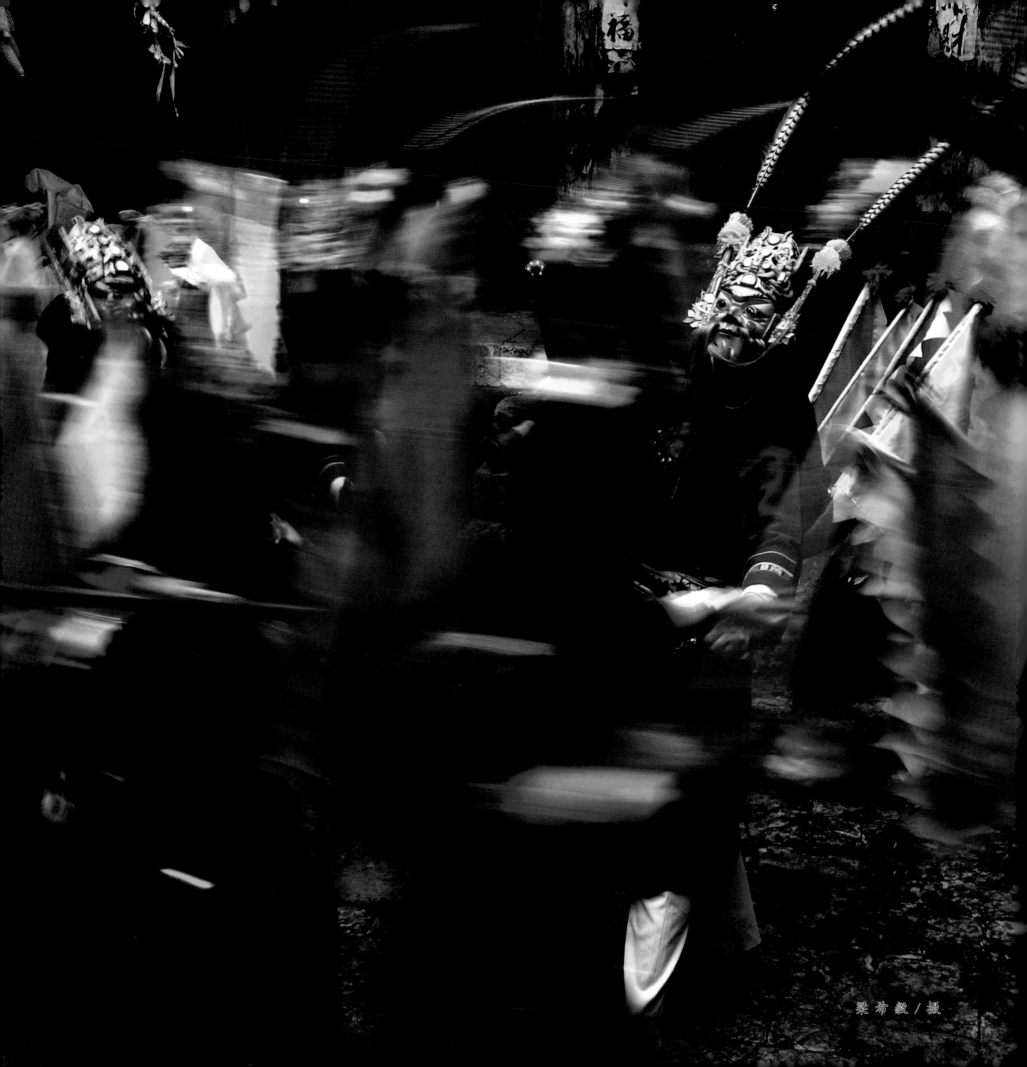

两岸摄影家·两岸行

多彩贵州
DUOCAI GUIZHOU

海风出版社
HAIFENG PUBLISHING HOUSE

要的一席之地。在贵州，富有民族特色的建筑物随处可见。苗、布依、侗、水、瑶等民族的干栏式吊脚楼，布依族、仡佬族的石板房、彝族的土司庄园，瑶族的歇山顶茅屋，苗族的大船廊、木鼓房、铜鼓坪、芦笙堂、妹妹棚、跳花场，侗族的鼓楼、花桥、戏楼、祖母堂，布依族的凉亭、歌台，彝族、水族的跑马道等，从多侧面、多层次反映了贵州各族人民的社会文化和创造才能。

多民族聚集的贵州，更是一片歌舞的海洋。各民族以能歌善舞著称。苗族所唱的歌既有高亢激昂、热情奔放的『飞歌』，也有低回婉转、优美抒情的『游方歌』，更有质朴庄重的『古歌』、『酒歌』，其调式不一，各具韵味。侗族的侗歌大都旋律优美、曲调多样，内容丰富，且因词选调，歌与词水乳交融，既有独唱，也有合唱。

黔南、黔西南一带的布依族舞蹈有几十种，歌有大调、小调、大歌、小歌等，而且注意押韵，唱起来朗朗上口。苗族、侗族所跳的芦笙舞动作潇洒风格纯朴、舞姿活泼……从吊脚楼奏鸣的芦笙，到鼓楼下吟唱的大歌，从石板寨律动的地戏，到屯堡里掩面的傩舞，都饱含着厚重的文化信息，在这些绿水青山间交相辉映，唱响和谐，凝聚成贵州大地生生不息、多元的民族文化形态。

2013年四月，正值苗族同胞一年一度的姐妹节，来自海峡两岸的20余位摄影家亲入贵州，见证了过去传闻的『穷山恶水』，原来是如此清幽雄奇，分布着无数『大自然的大奇迹』。魅力无穷的民族风俗文化，令大家心醉神迷，流连忘返。

仁者乐山，智者乐水。饱览黔地风，留连山水间。多彩贵州，让心灵得以休憩的绿色家园。

多彩 贵州

DUOCAI GUIZHOU

在华夏大地的西南部，有这样一片大美的土地。

这是多彩的贵州。峰林、峰丛、瀑布、溶洞、穿洞、落水洞、天生桥、天窗、漏斗、地下河、石牙、石林、盲谷、孤峰、残丘岩、溶湖泊……囊括了所有喀斯特的基本类型。这种地貌占了全省面积的百分之六十以上，山水林洞互为依托，蔚为壮观。以荔波小七孔自热生态为典型的风景名胜比比皆是，难分次第，以致于古人有『云贵之秀萃于斯崖』，今人亦有『织金洞外无洞天』的万般感慨。雄、奇、险、秀、幽、奥、旷，形象美、色彩美、线条美、动态美、静态美、嗅觉美、听觉美、大美无言。大自然赋予贵州独具魅力的原生态环境，是『多彩贵州』亮相世界的一张碧绿的名片。

这里是和谐的家园。全国五十六个民族，在这多彩的土地有四十九个。被青山绿水环抱的贵州大地，山高水长，人杰地灵。古往今来，世居在这片神奇土地上的各族人民，以山为根，以水为本，世世代代，一路走来。在这些奇山秀水间，各族人民以无穷的智慧，创造了共同的人与自然和谐相处的生态文明，积淀了各民族源远流长的精神文化与物质文化，尽显多彩贵州古朴而绚丽的华彩。

这是历史积淀的土地。青岩古镇、镇远、安龙招堤、明十八先生墓、甲秀楼、黔灵山、文昌阁、阳神祠，奢香墓、屯堡都存载着厚重的历史。贵州的民族建筑在中国建筑史上占有重

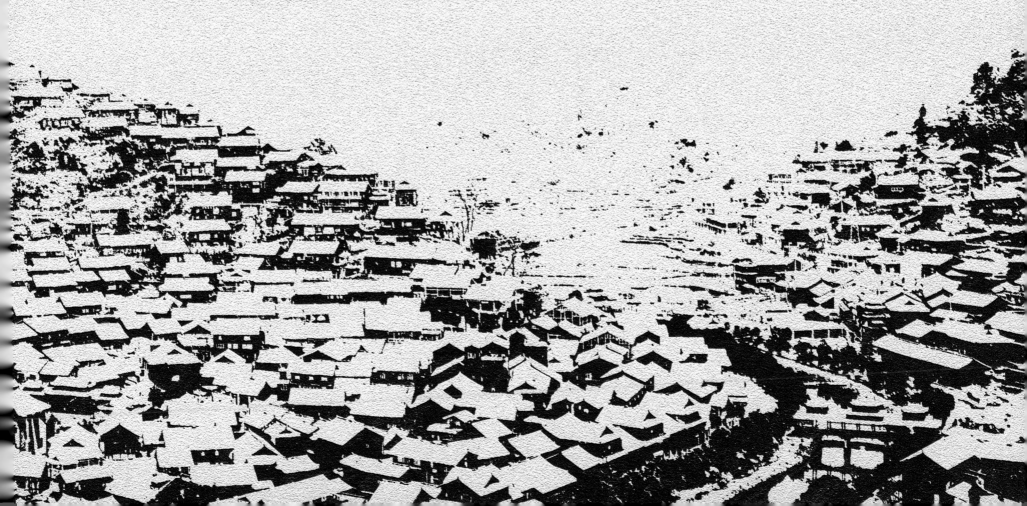

苗族姐妹节

MIAO ZU JIE MEI JIE

居住在贵州省东部清水江畔苗家村寨的传统节日—姐妹节，也称为「姊妹节」，每年农历的三月十五至十八，沿江两岸附近的苗族同胞们都会聚集在一起，欢度这个佳节。吃姐妹饭是这个节日的主要内容，这种用五颜六色的糯米做成的「姐妹饭」是姑娘们用采集的野花和叶染成的，一起吃「姐妹饭」，互相赠送礼物，以示吉祥。吃完「姐妹饭」后，姑娘们便各自带上事先准备好的彩色糯米饭，到游方场找小伙子对歌。节日这天，外地也会过来不少青年男子，人们聚集在一起，有的斗牛，有的赛马，有的唱歌，有的踩鼓，有的跳芦竹舞，十分热闹。姑娘们不但殷勤地招待他们，临别时还送给他们糯米饭。青年们受到热情款待，心里非常高兴。以后他们常来这里玩耍，也送姑娘们一些喜欢的花边丝线等物。由于经常往来便与姑娘们建立了感情，彼此都结成了伴侣。天长日久，世代相传，就成为清水江畔苗族人民，特别是男女青年共同的节日。

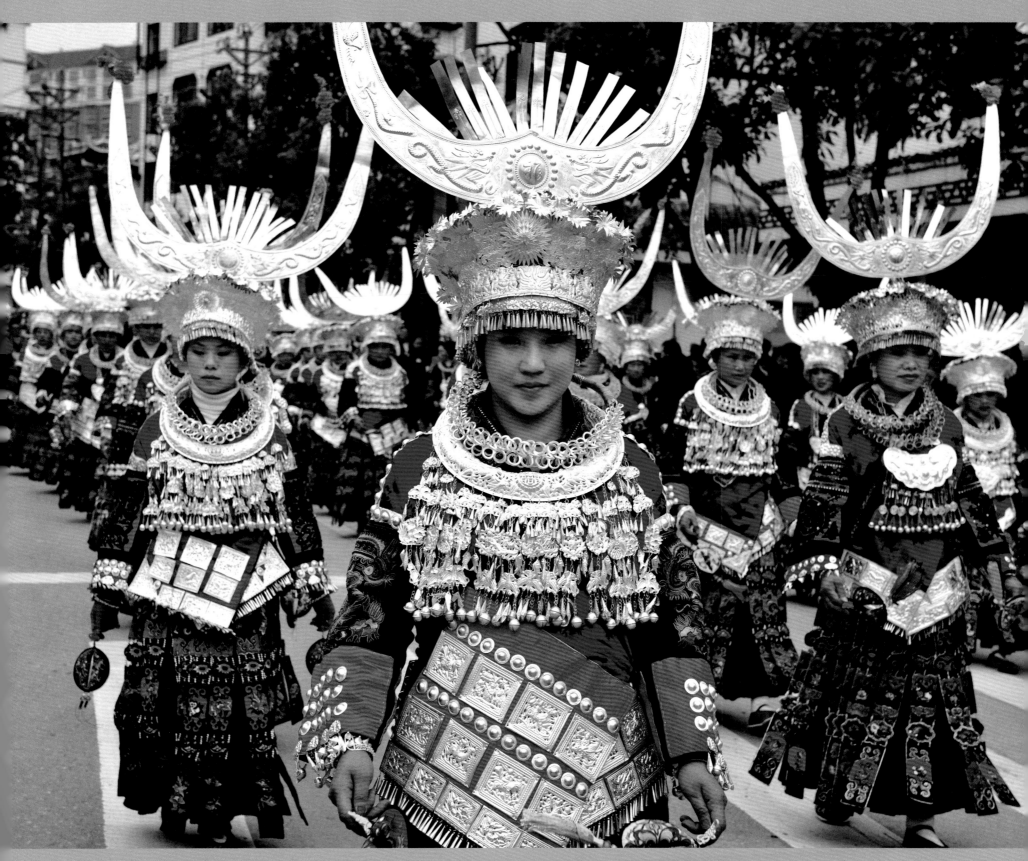

梁希毅／摄

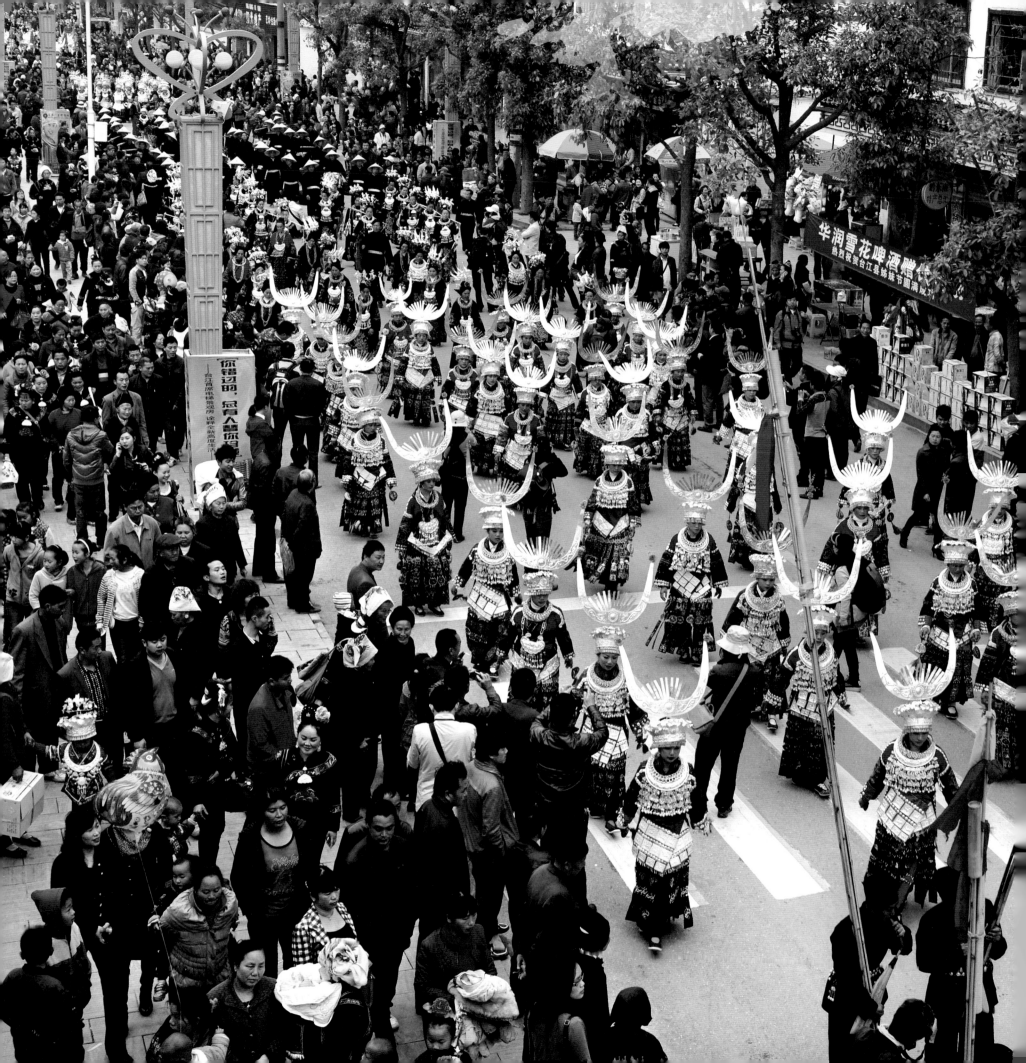

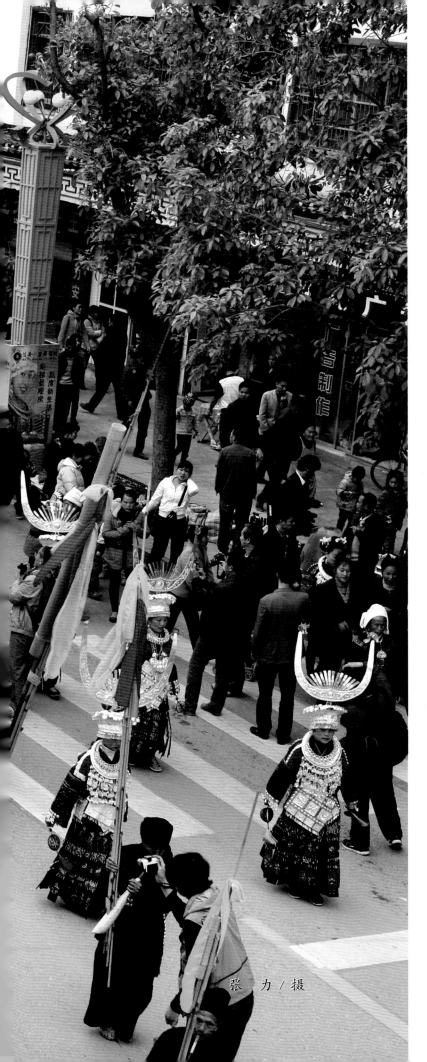

张 力 / 摄

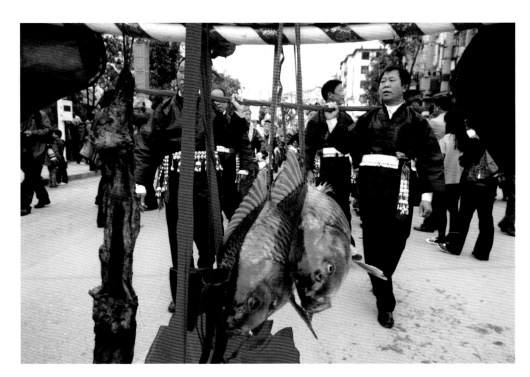

杨 婵 娜 / 摄

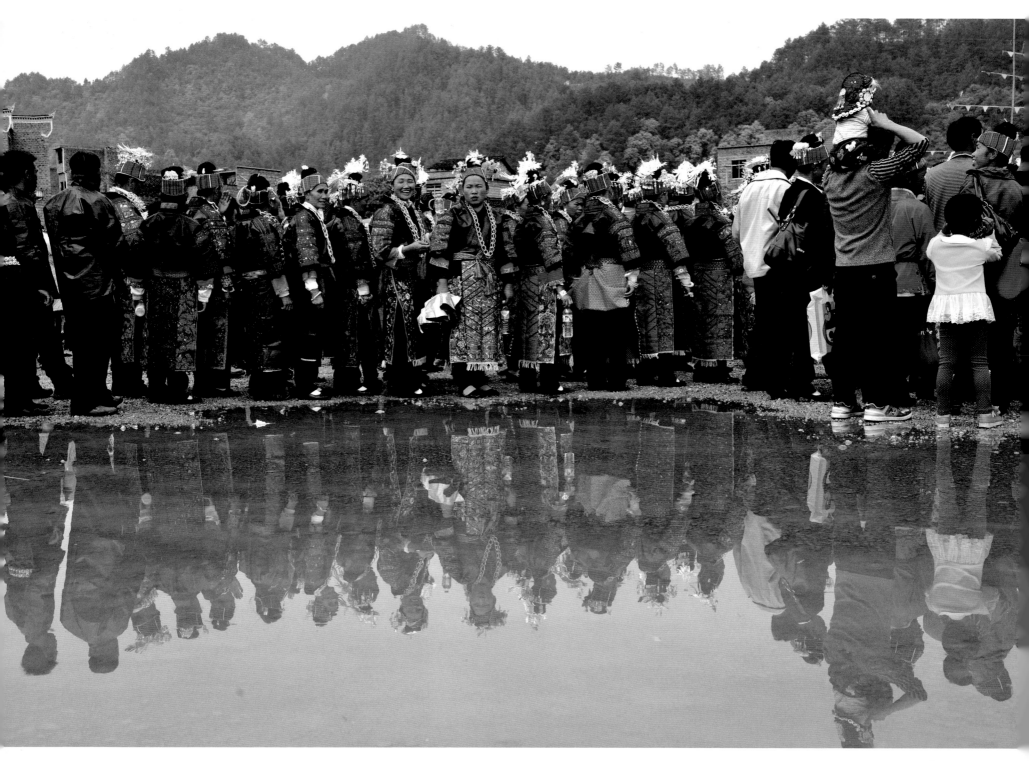

梁希毅／摄

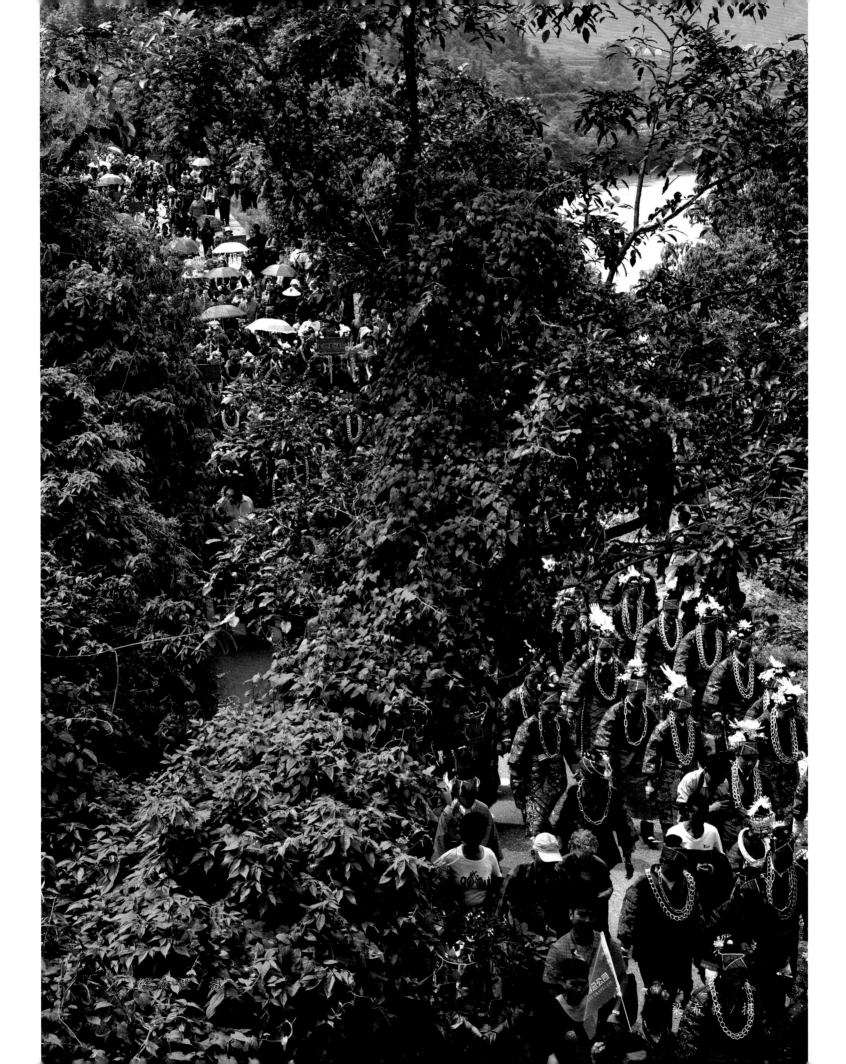

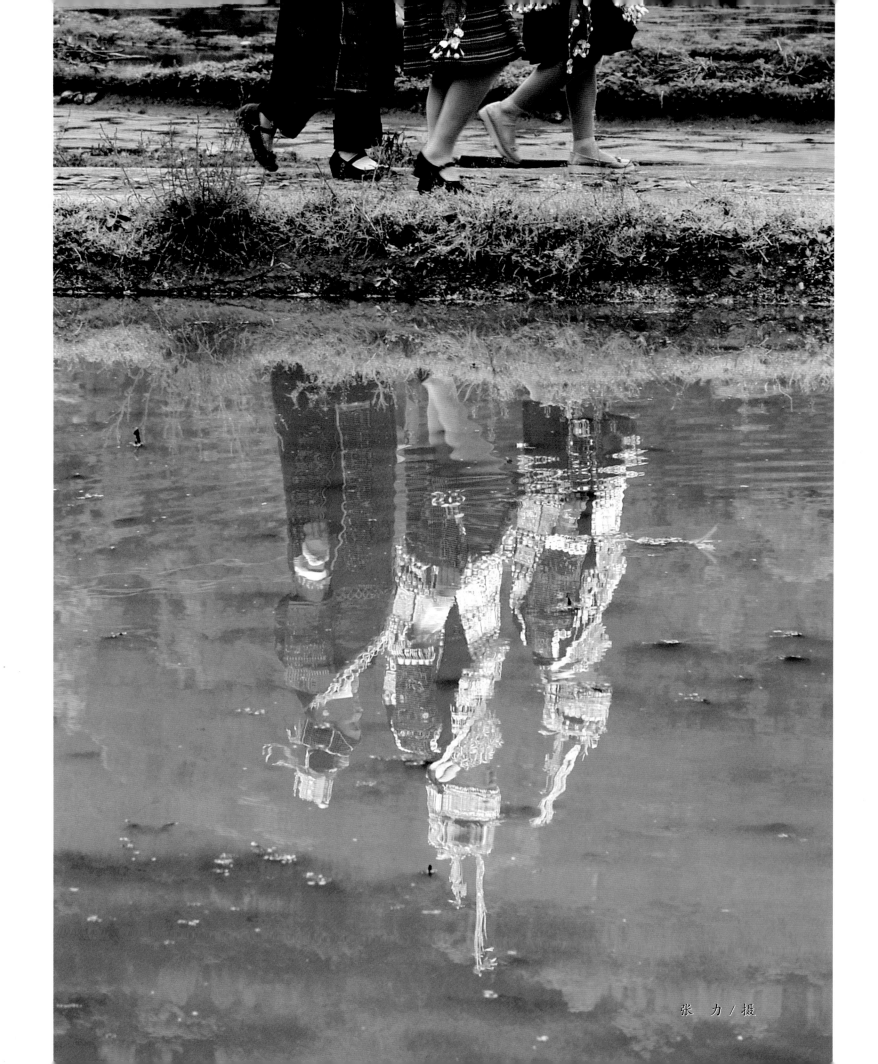

张 力／摄

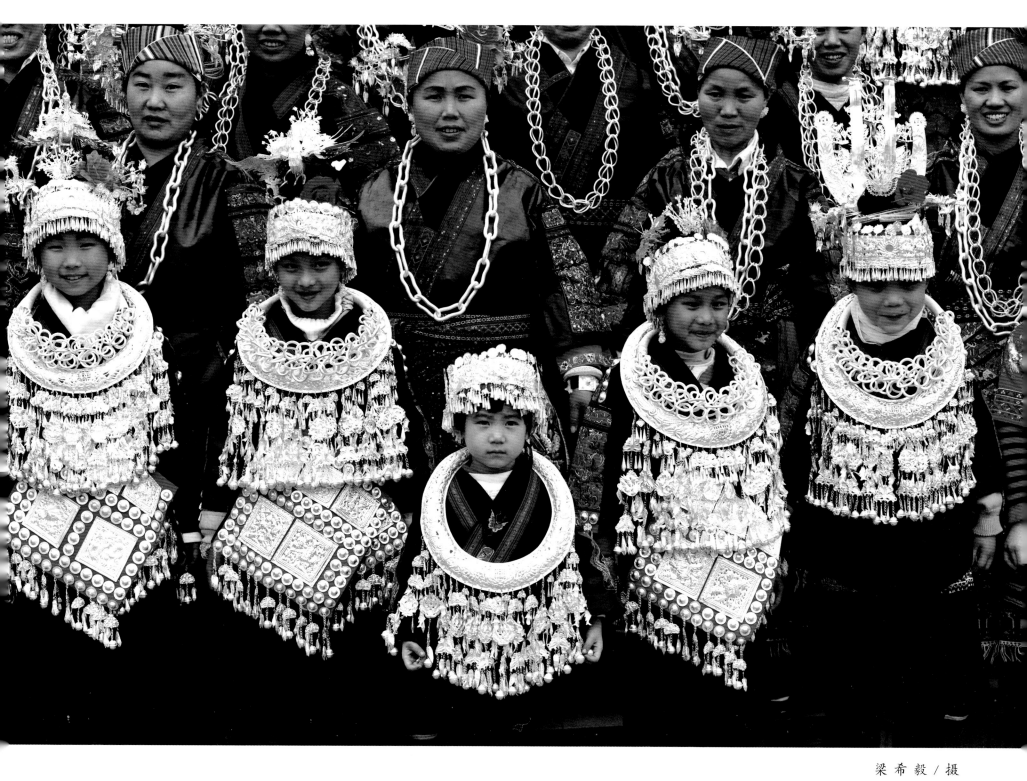

梁希毅／摄

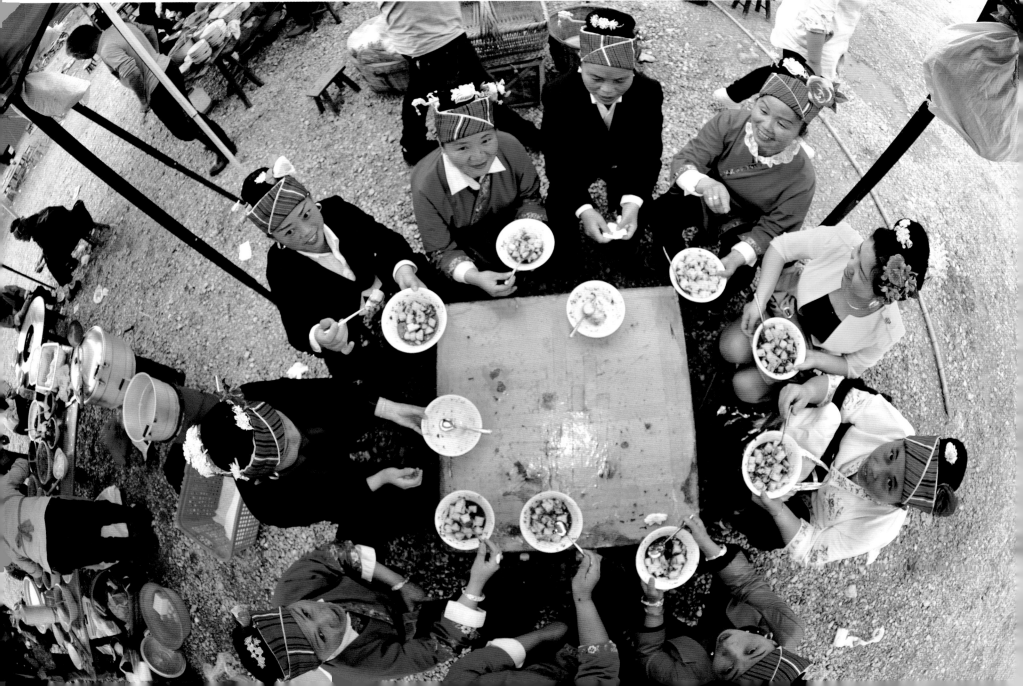

a	b
c	d

a. 杨婀娜 / 摄
b. 蔡登辉 / 摄
c. 严越培 / 摄
d. 蔡登龙 / 摄

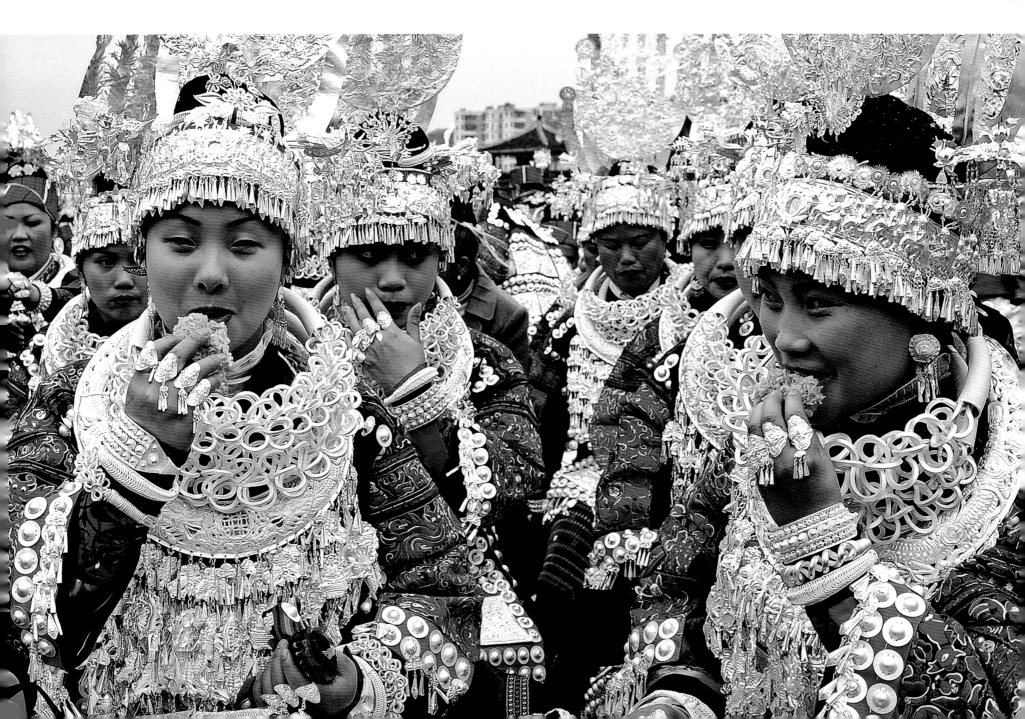

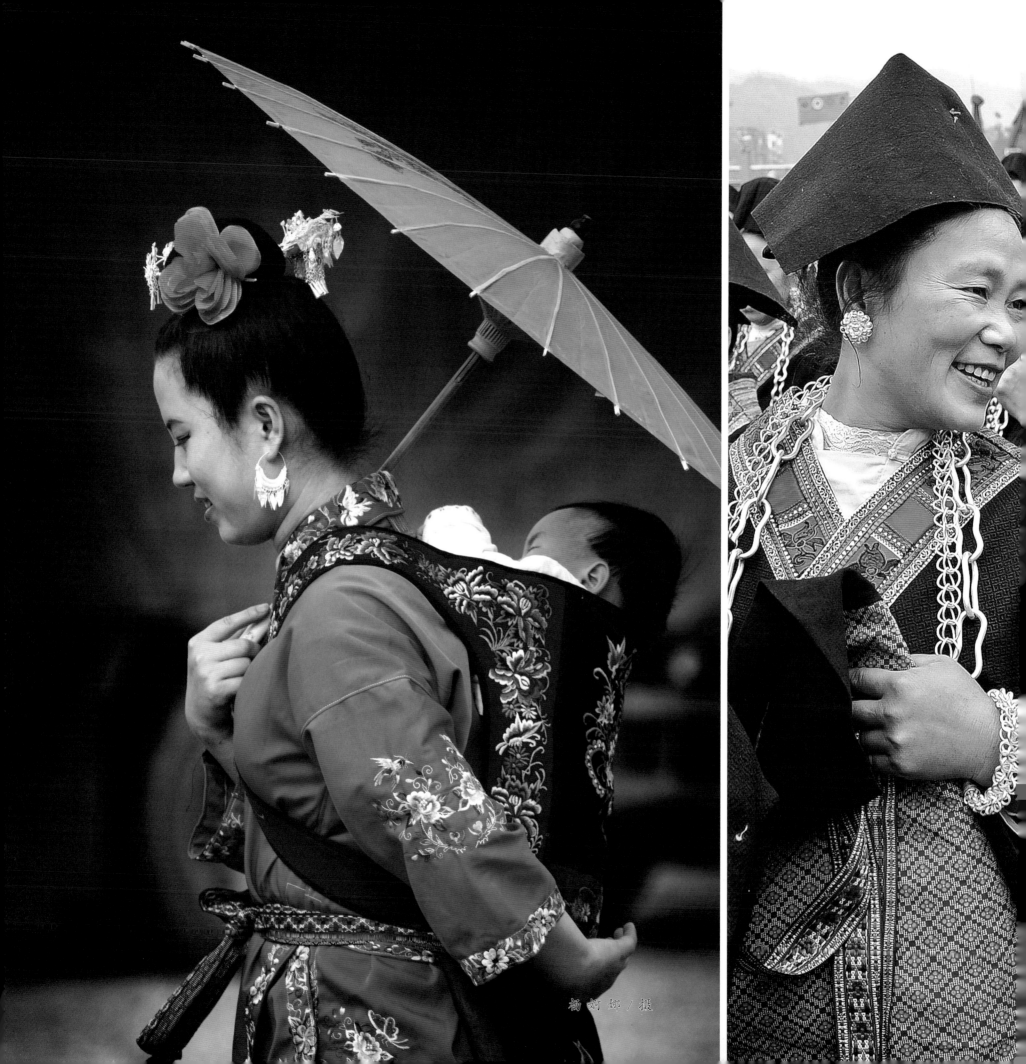

杨婀娜／摄

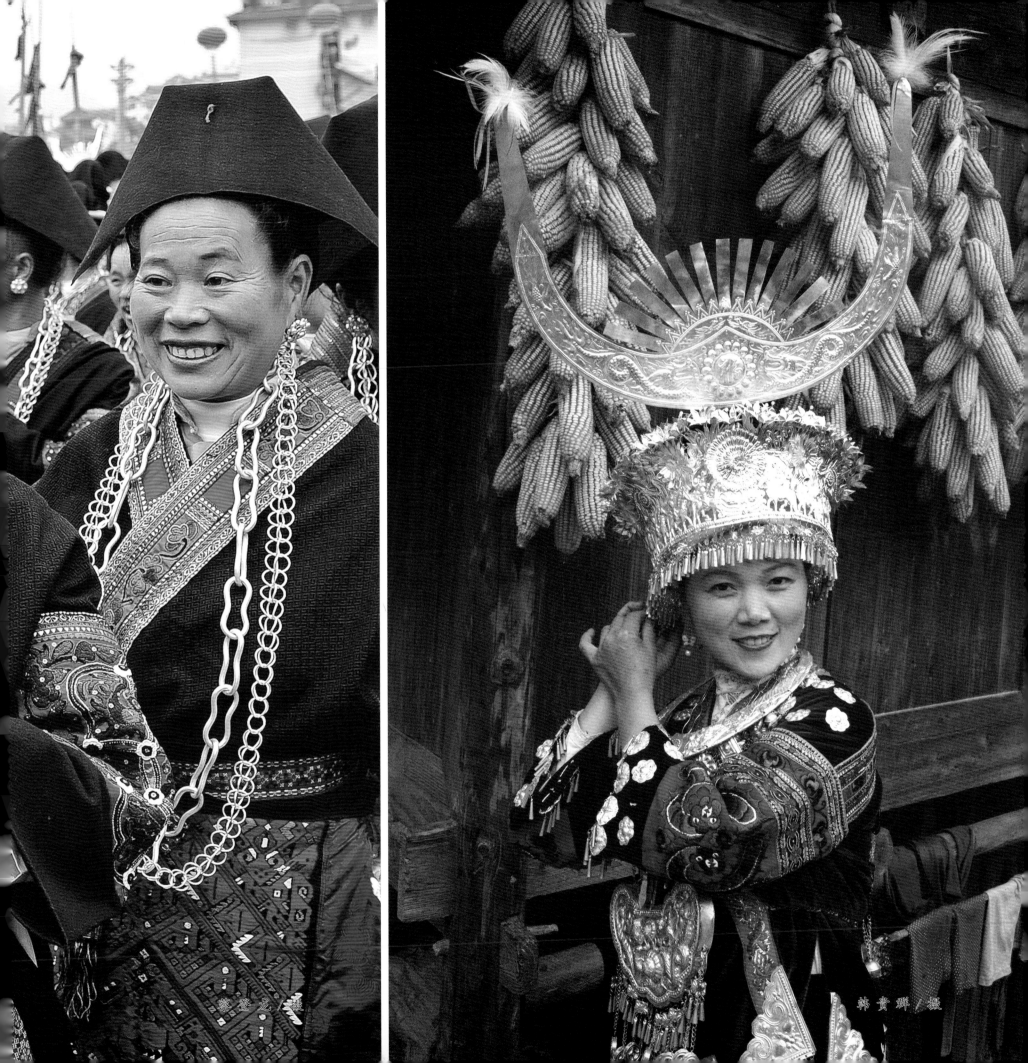

蔡登龙/摄

韩贵群/摄

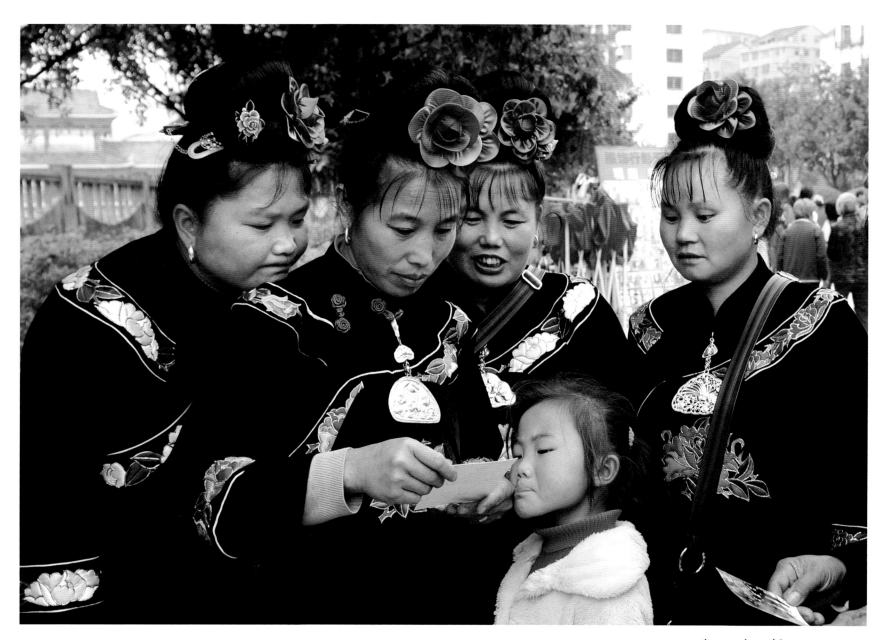

张 力／摄

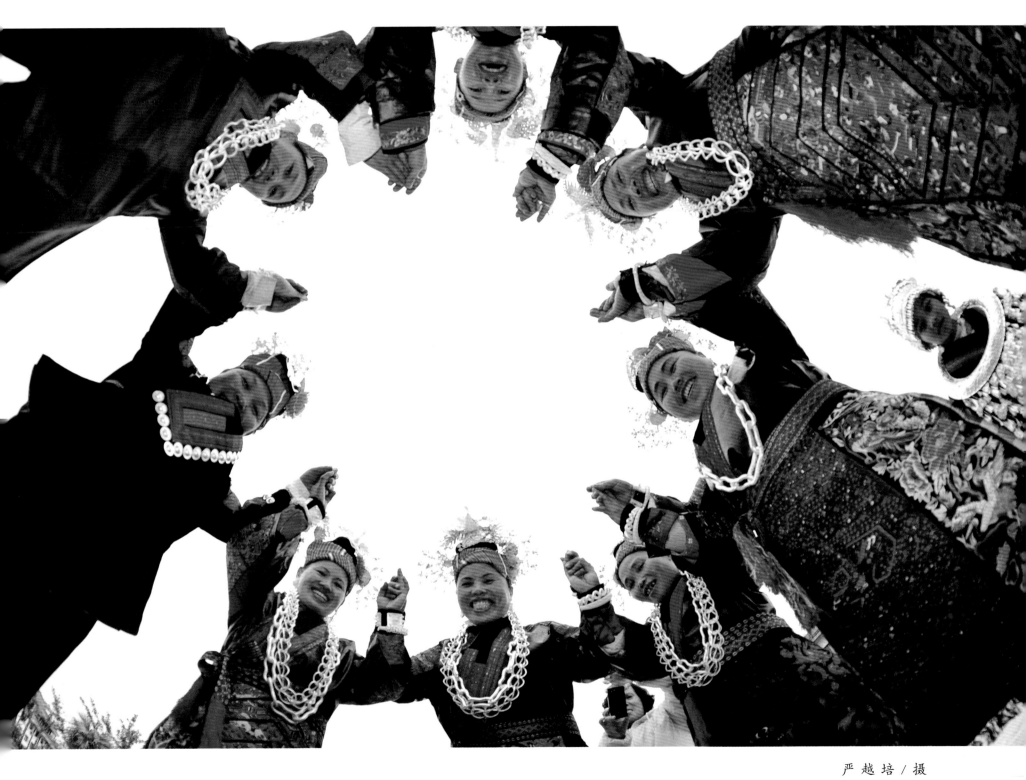

严越培／摄

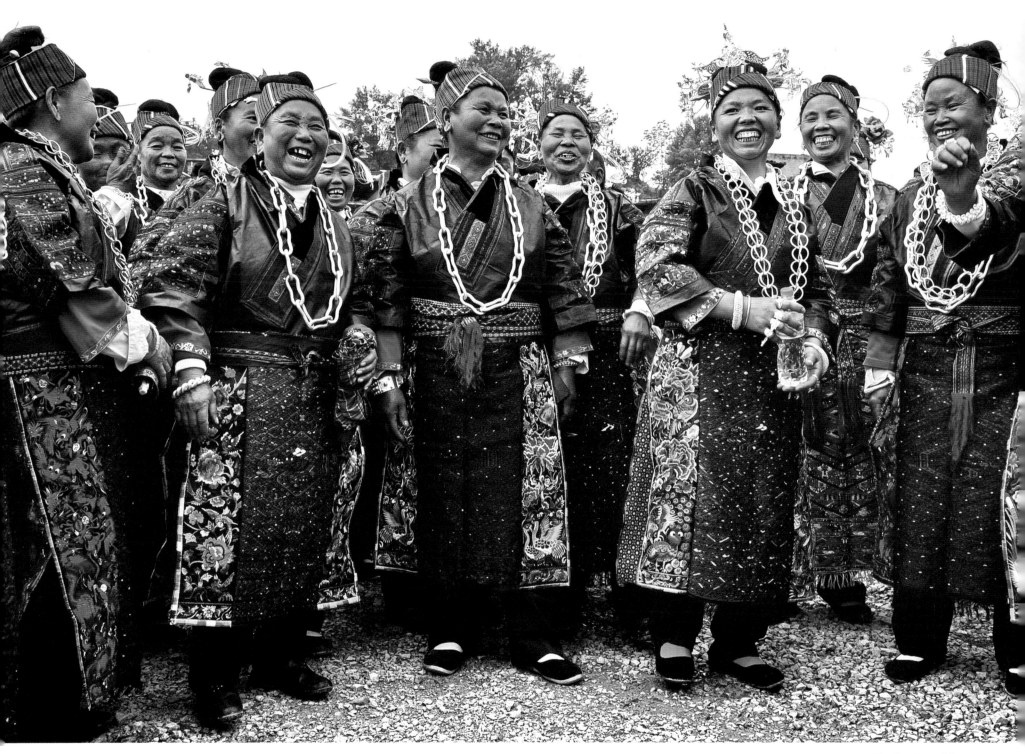

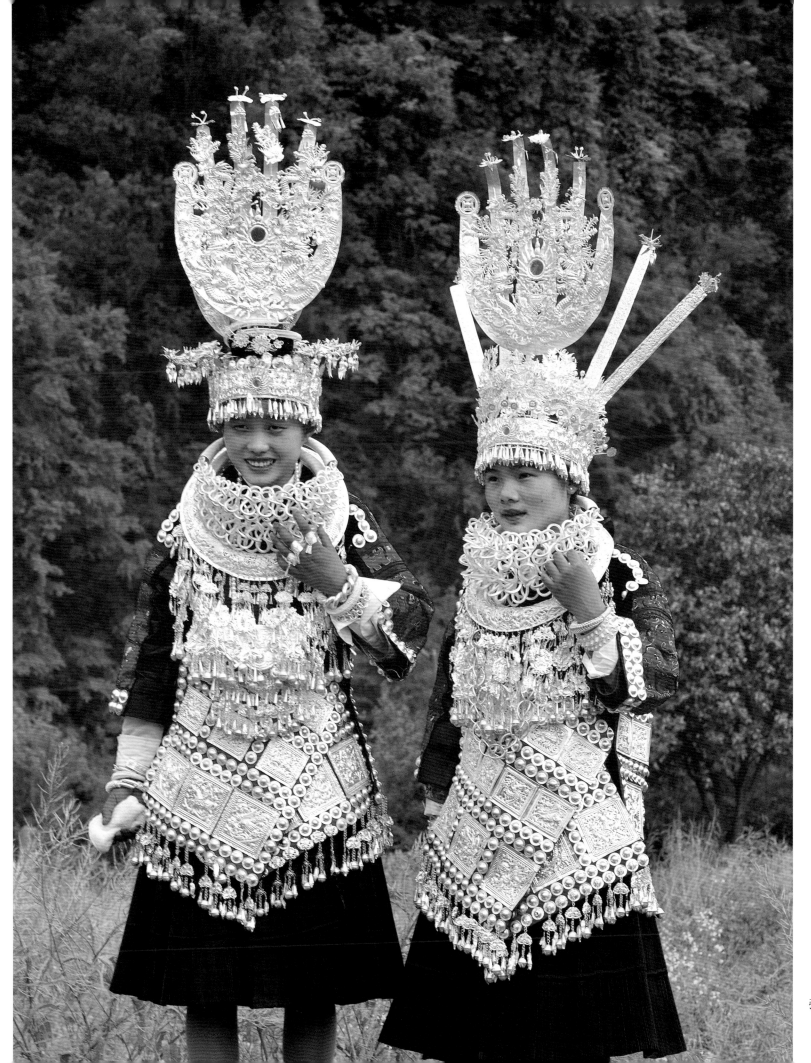

张明芝 / 摄

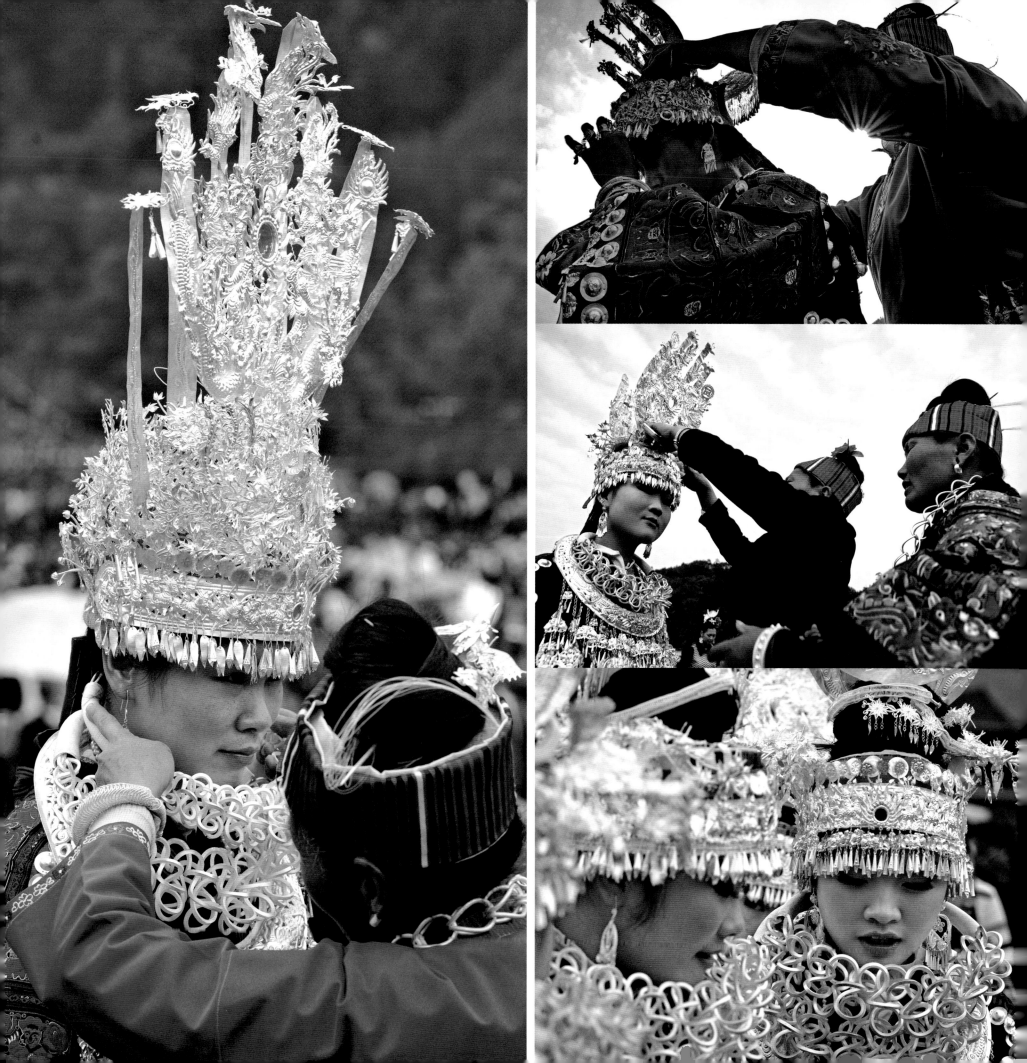

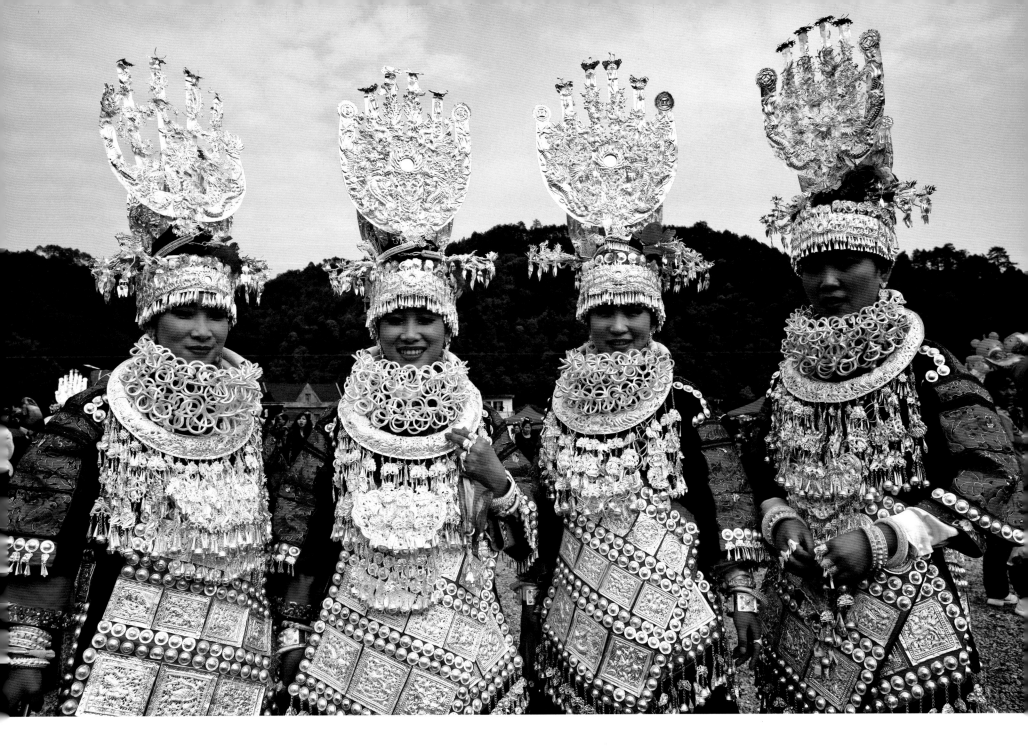

a.d. 梁希毅 / 摄

b. 蔡登龙 / 摄

c.e. 蔡登辉 / 摄

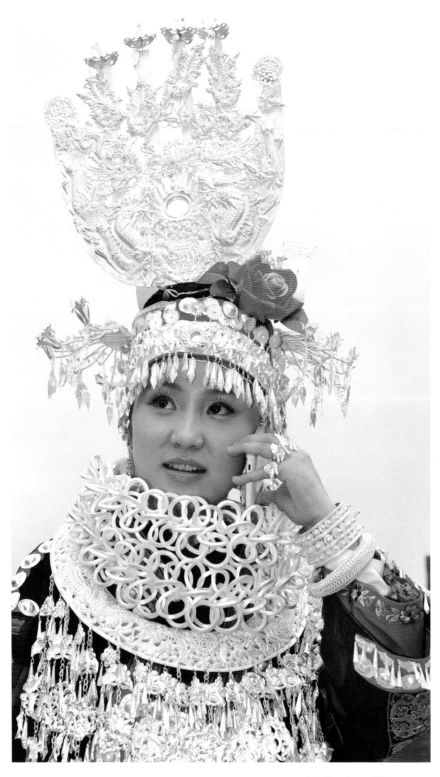

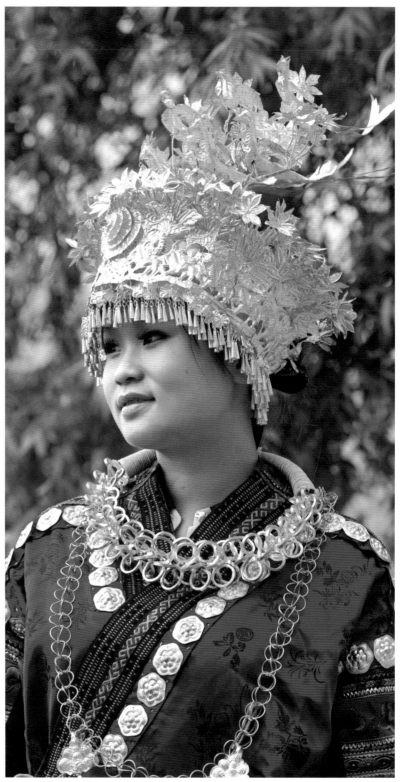

严越培 / 摄

郑 雷 / 摄

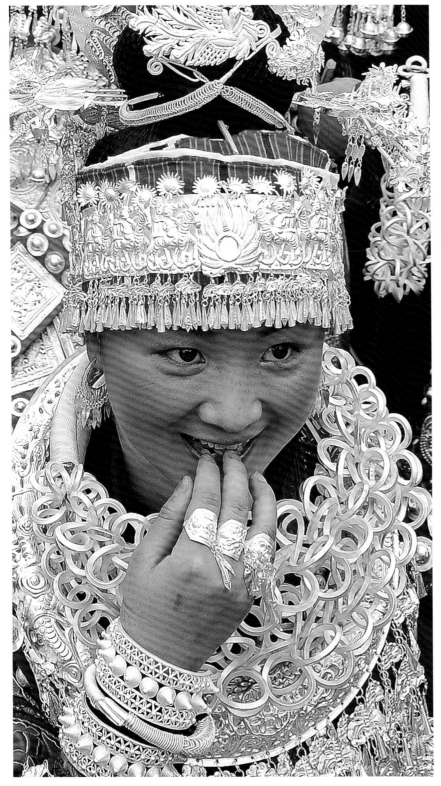

蔡登龙／摄

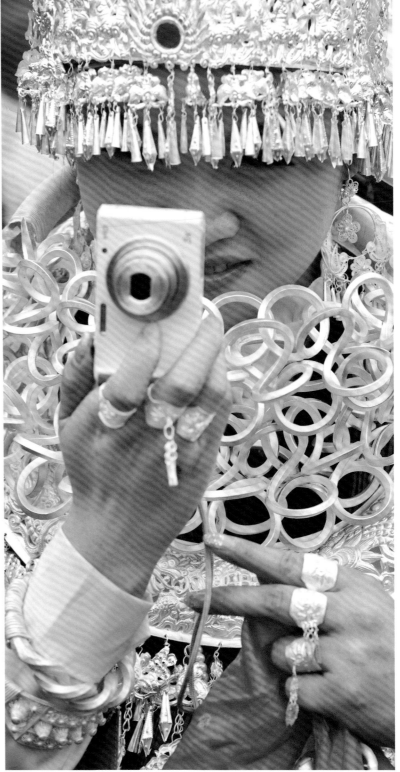

梁希毅／摄

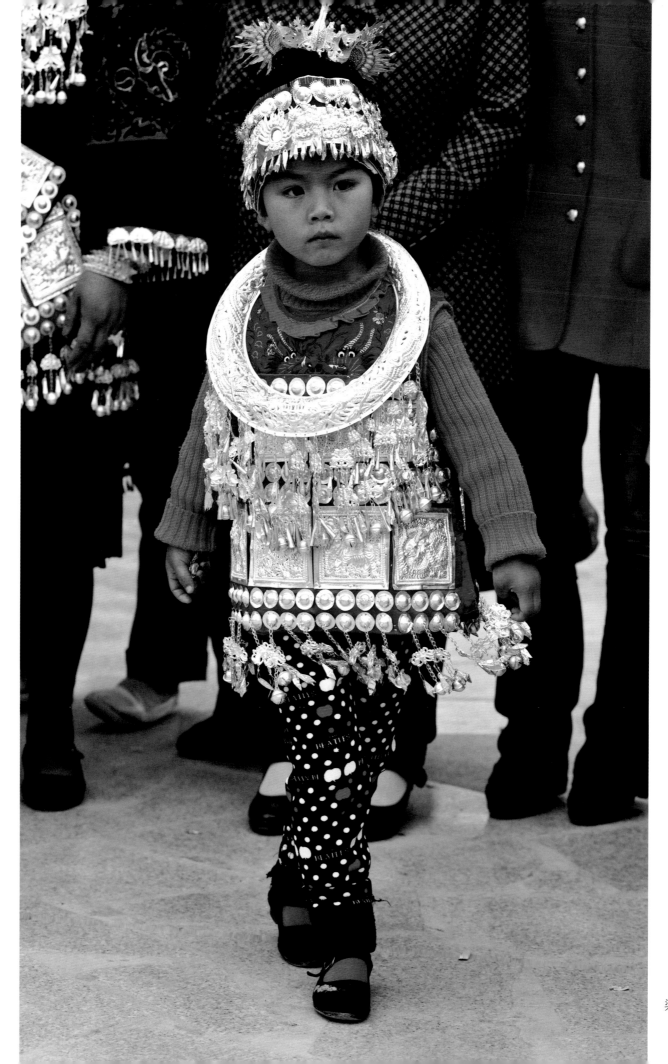

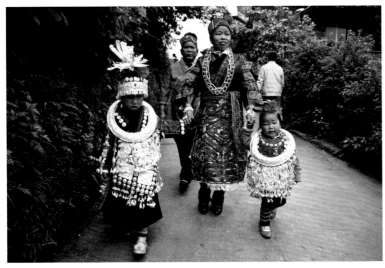

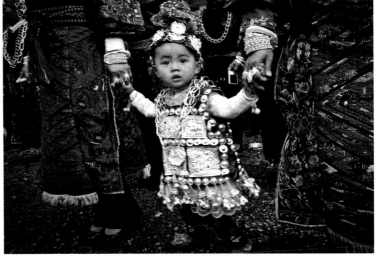

蔡登辉 / 摄

洪春梅 / 摄

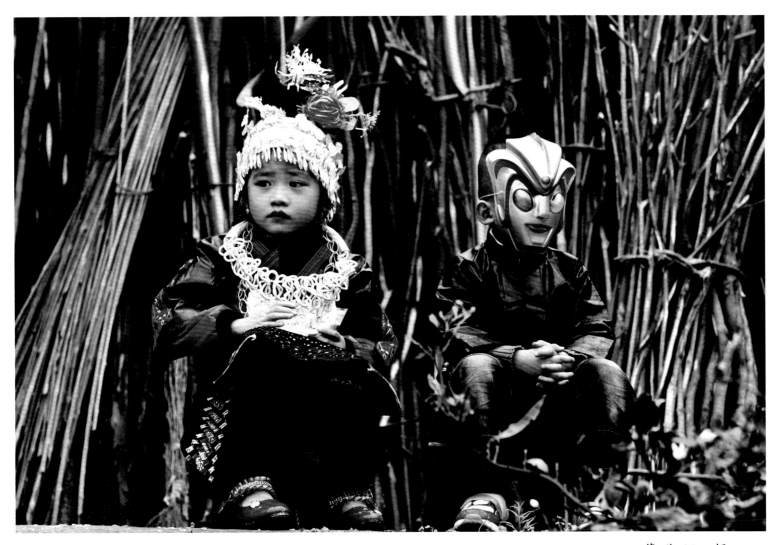

蔡登辉 / 摄

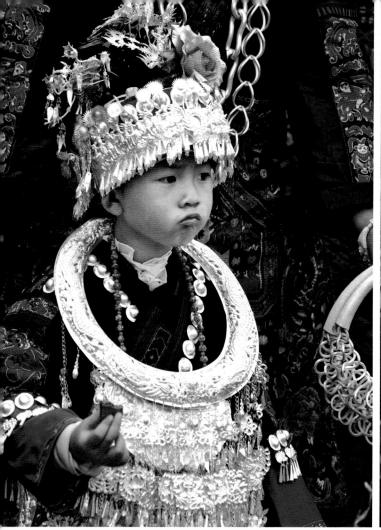
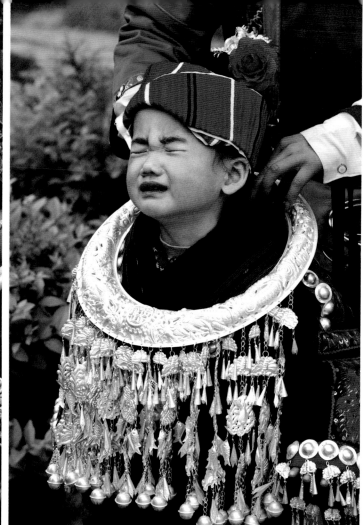
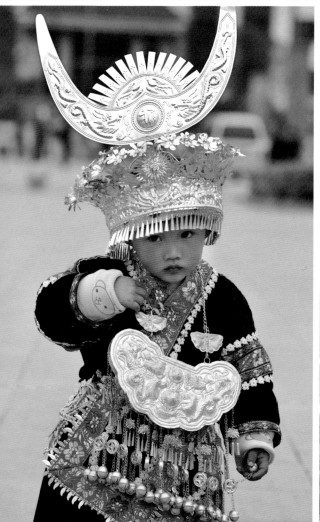
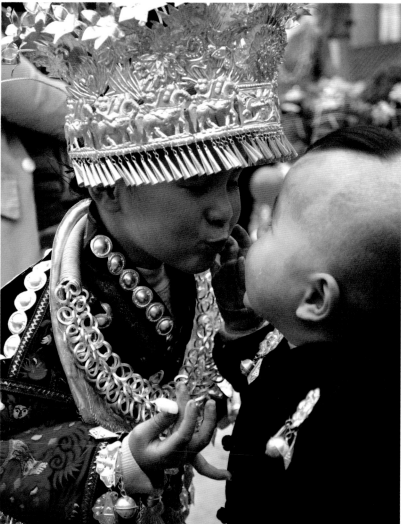

a.b.c. 梁希毅 / 摄
d. 姚淑馨 / 摄

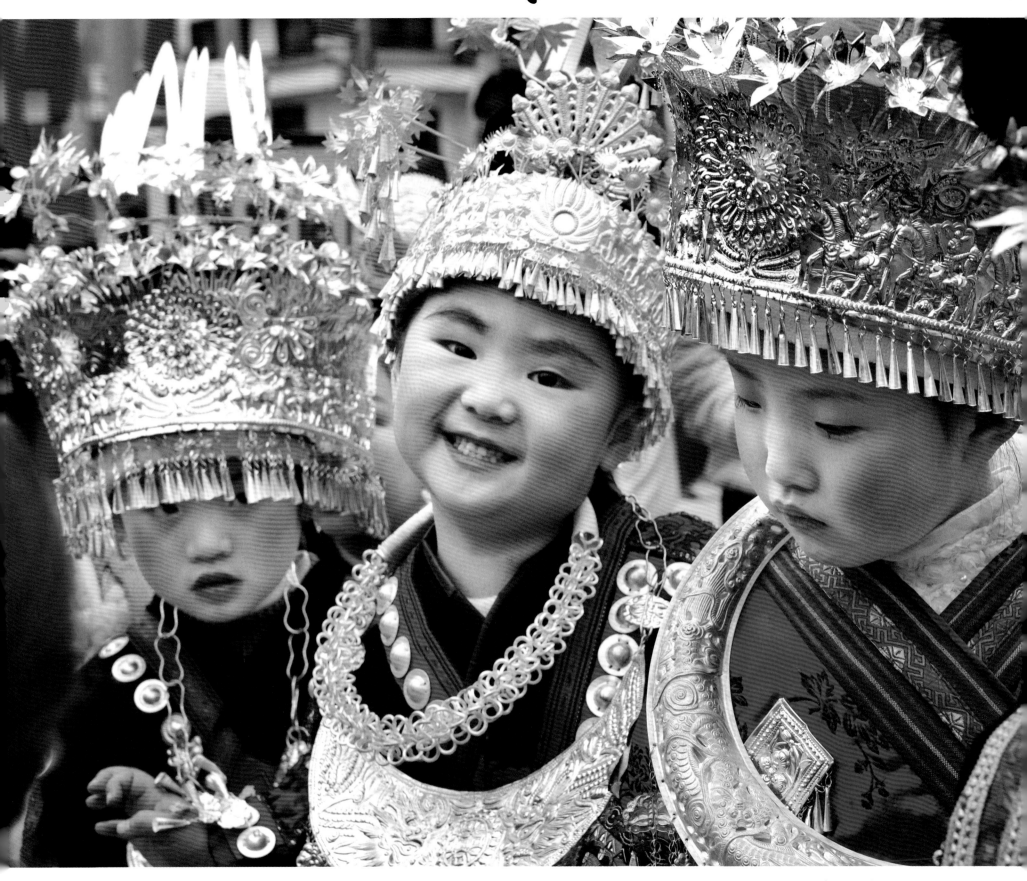

梁希毅／摄

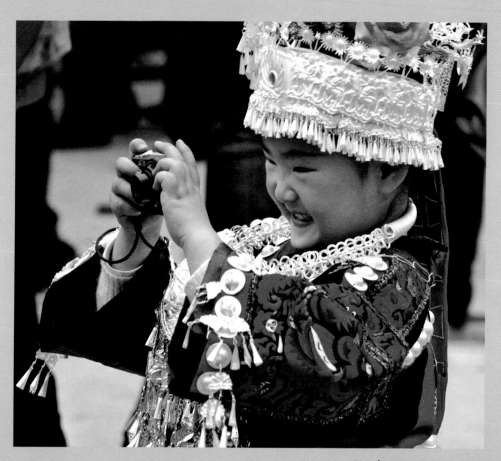

梁希毅 / 摄

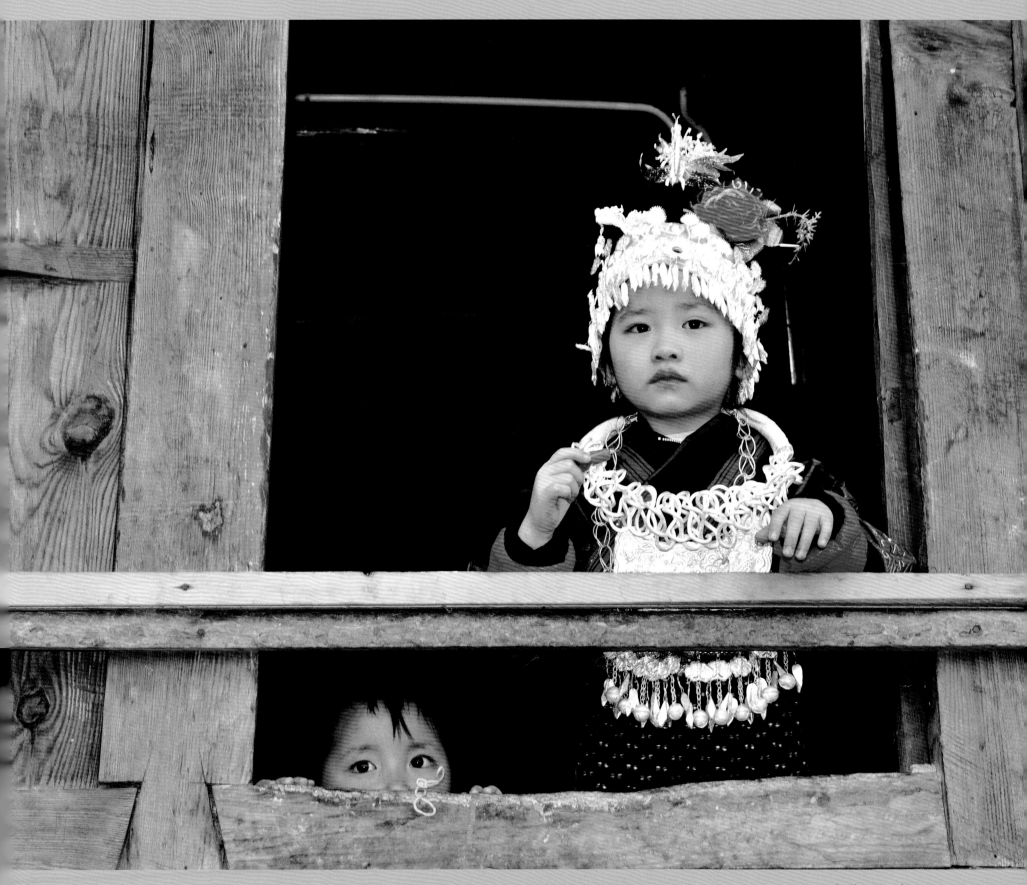

严越培／摄

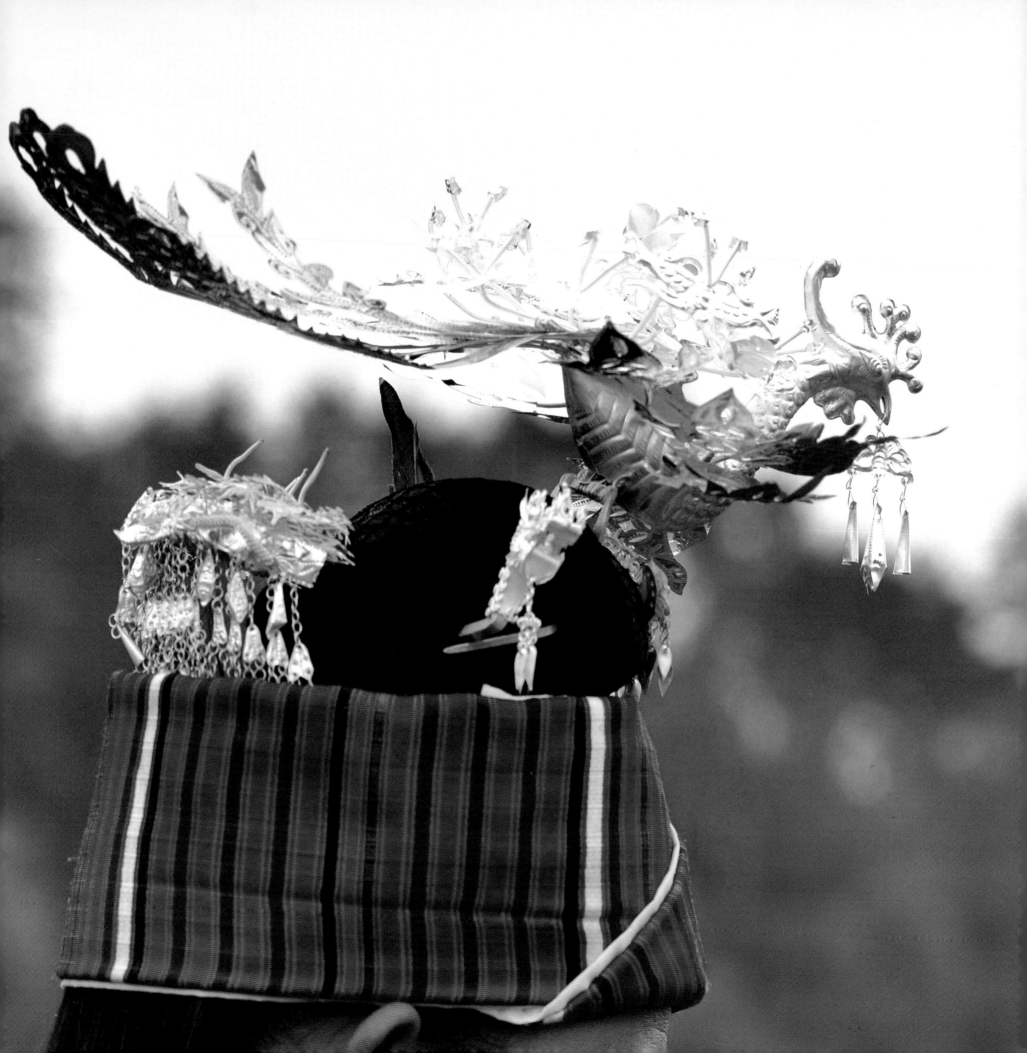

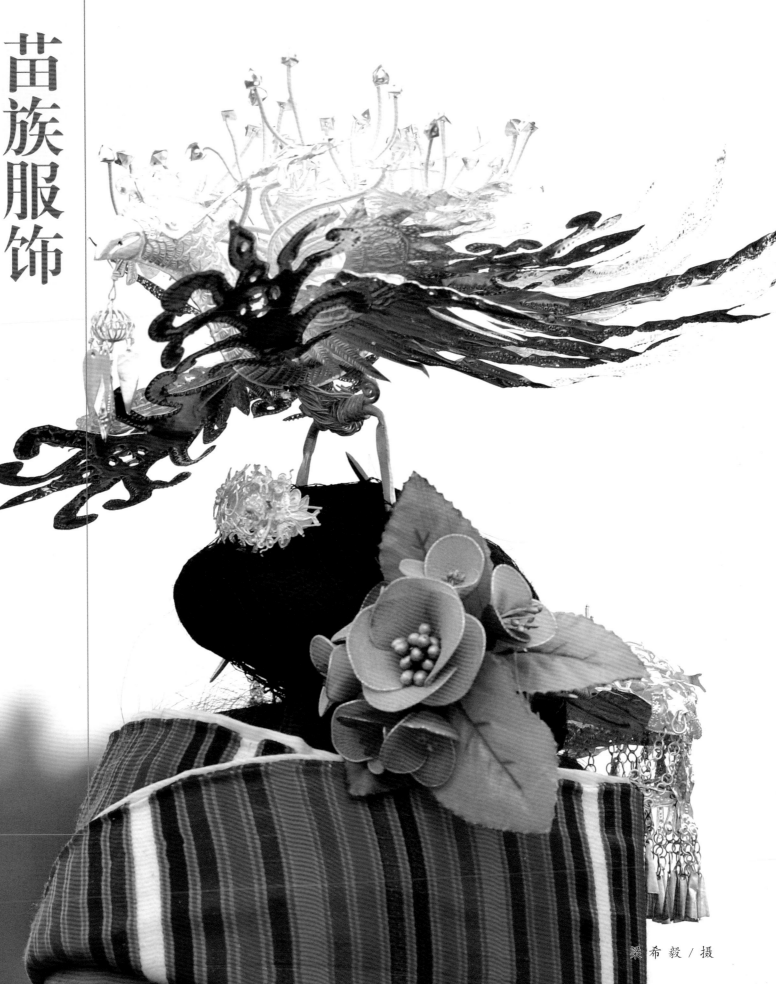

苗族服饰

苗族服饰，历史悠久。其服饰图案是件随着苗族服装服饰发展起来的装饰艺术，至今仍应用于日常的服饰和生活用品之中，且具有实用功能和审美功能相结合的特点，被赋予了继承民族传统、纪念祖先和传承祖训等丰富多彩的内涵和意义，这些图案背后的意义和出来代表着苗族人民的感性经验和对客观世界的解释。苗族服饰被誉为『无字史书』和穿在身上的『史书』。

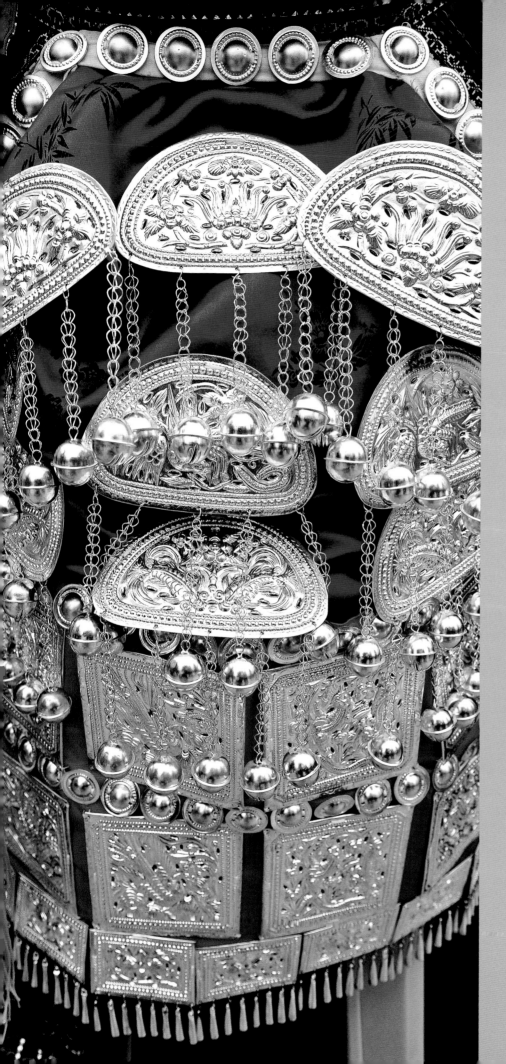

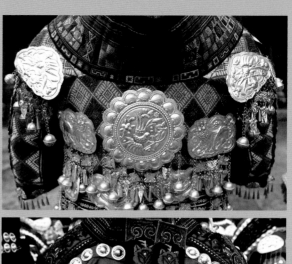

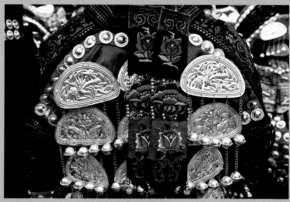

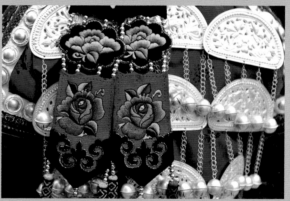

a.c.f. 蔡登龙 / 摄
b.e. 蔡登辉 / 摄
d. 王莺佳 / 摄

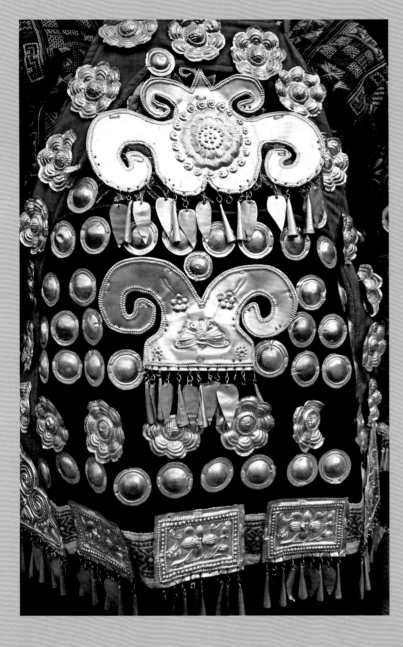
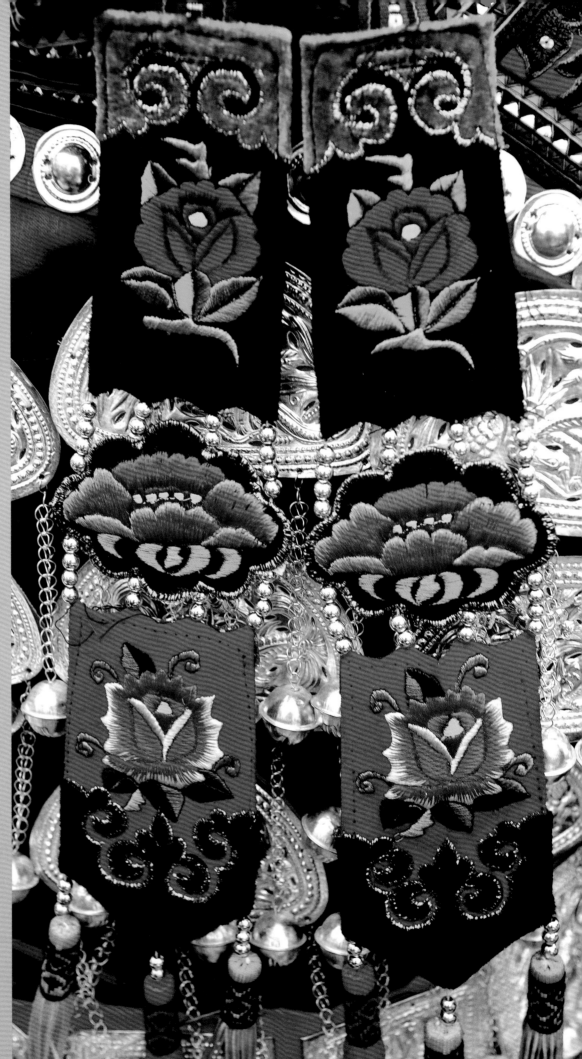

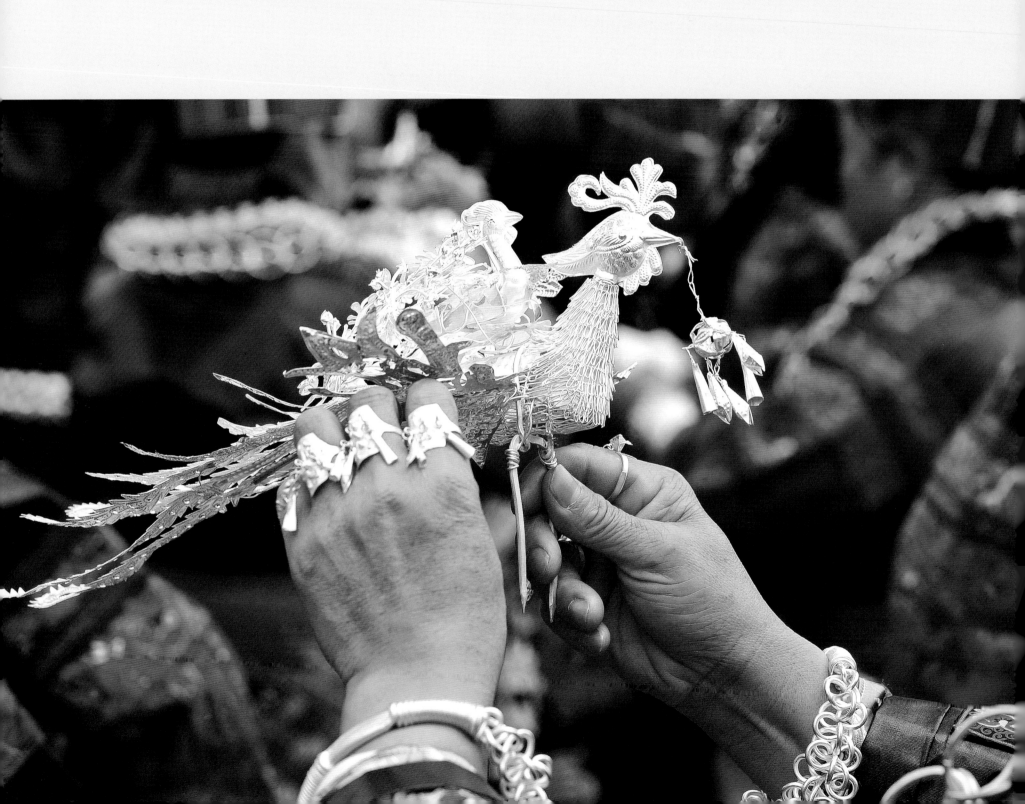

a.c. 蔡登龙 / 摄

b. 杨婉娜 / 摄

d. 周志鸿 / 摄

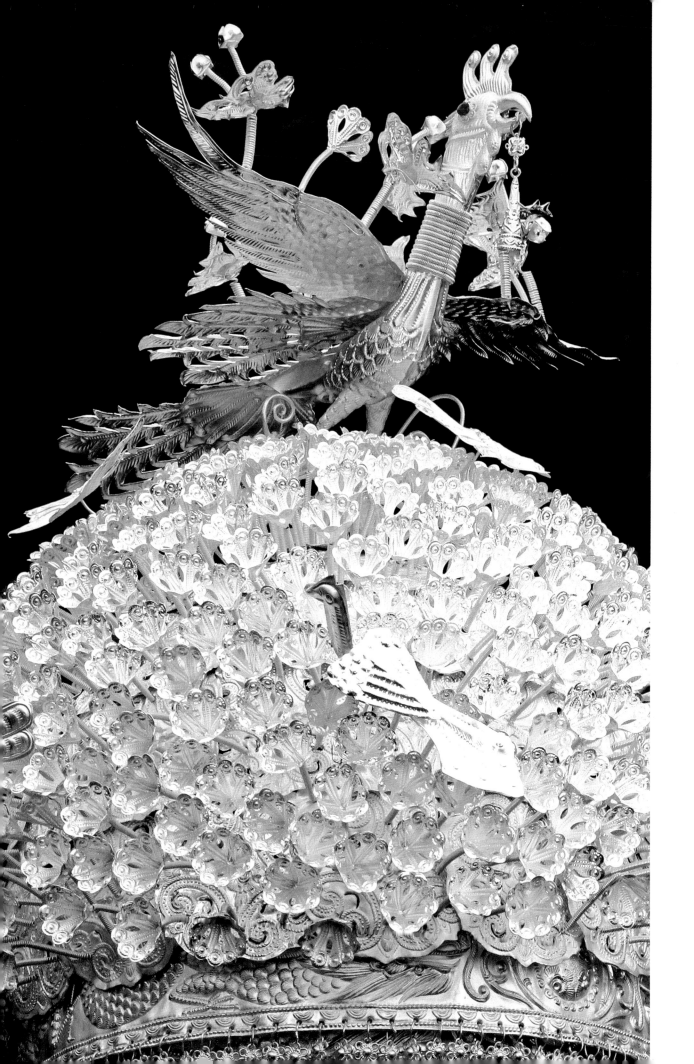

a. 蔡登辉／摄

b.c.d.e.f.g. 杨淑华／摄

h. 杨婉娜／摄

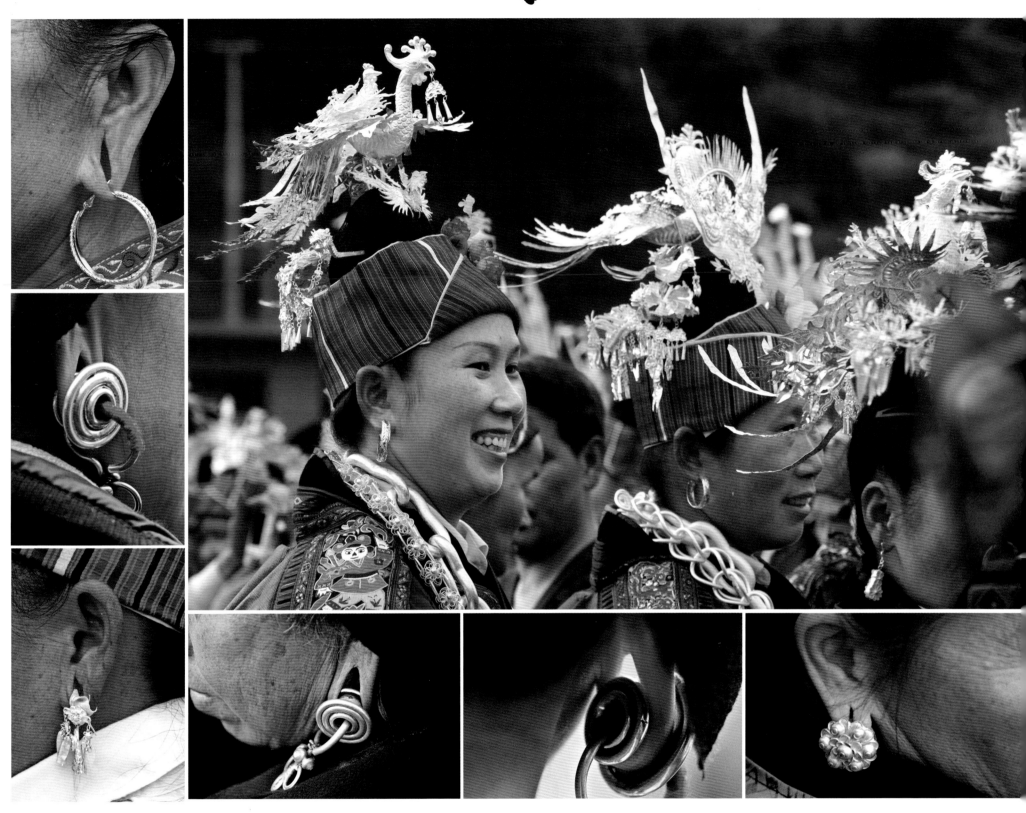

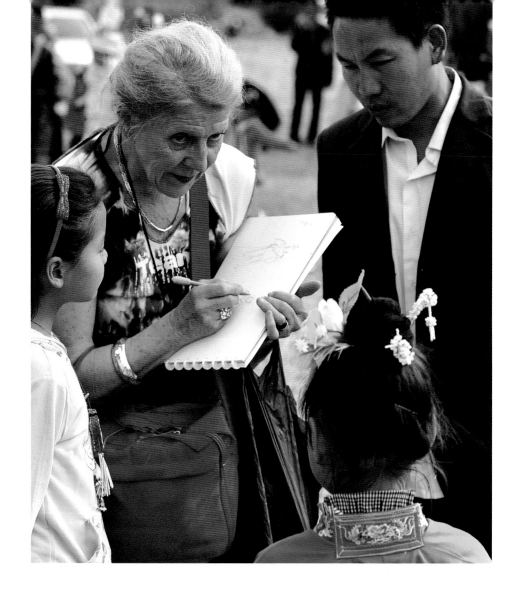

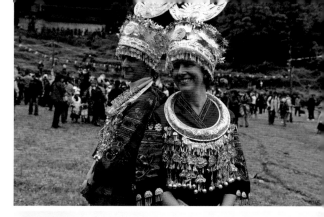

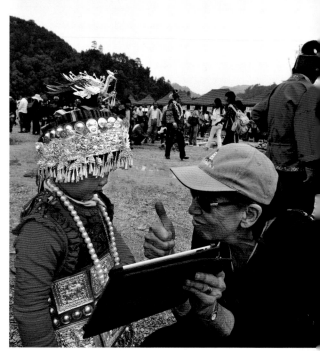

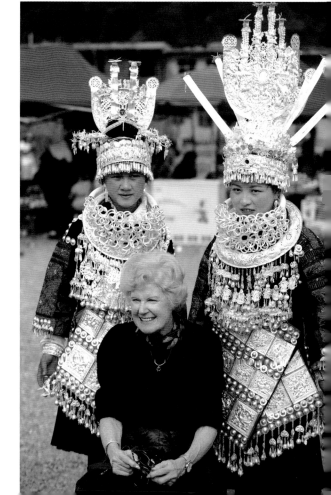

a	b
	c
	d

e

a.b. 王鹭佳 / 摄

c. 那兴海 / 摄

d. 张　力 / 摄

e. 成　扬 / 摄

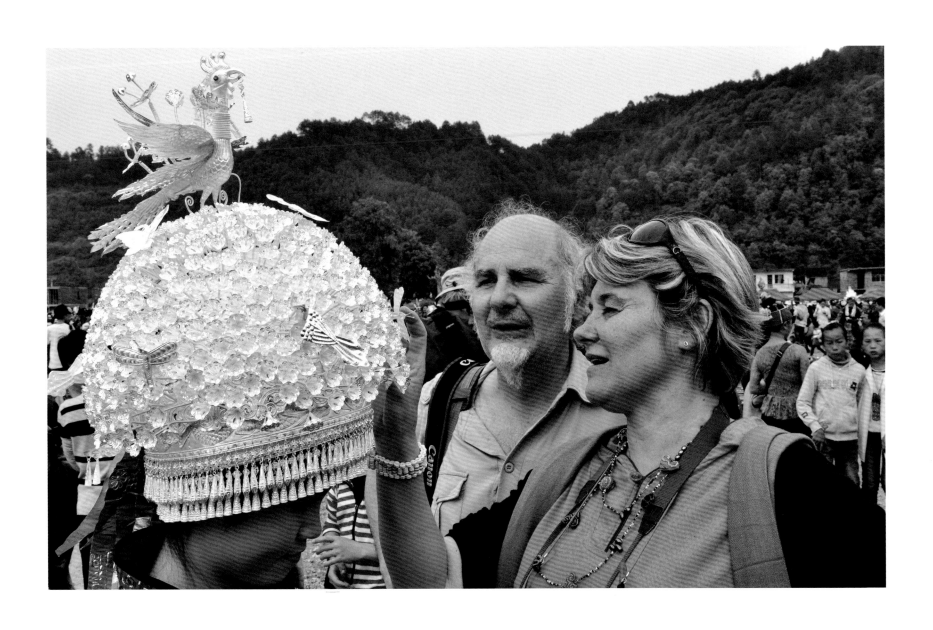

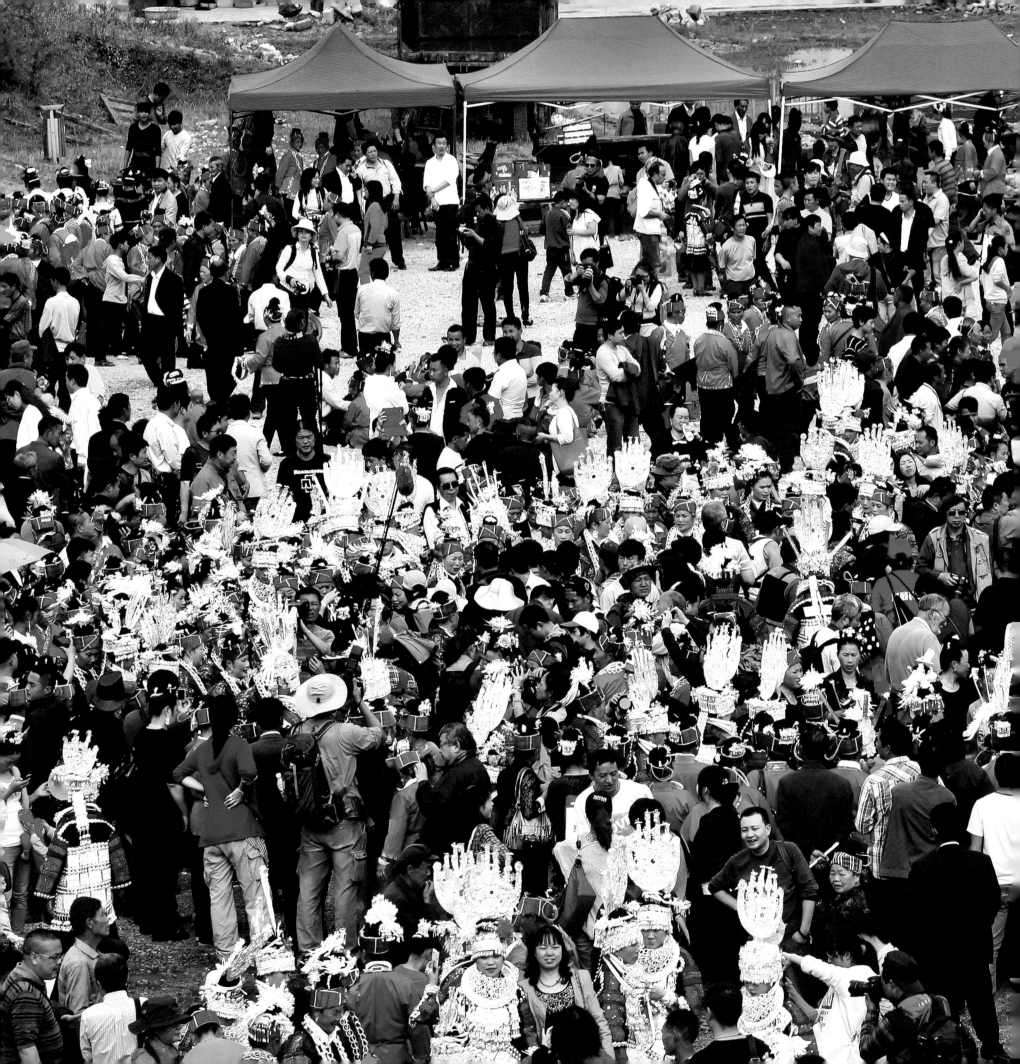

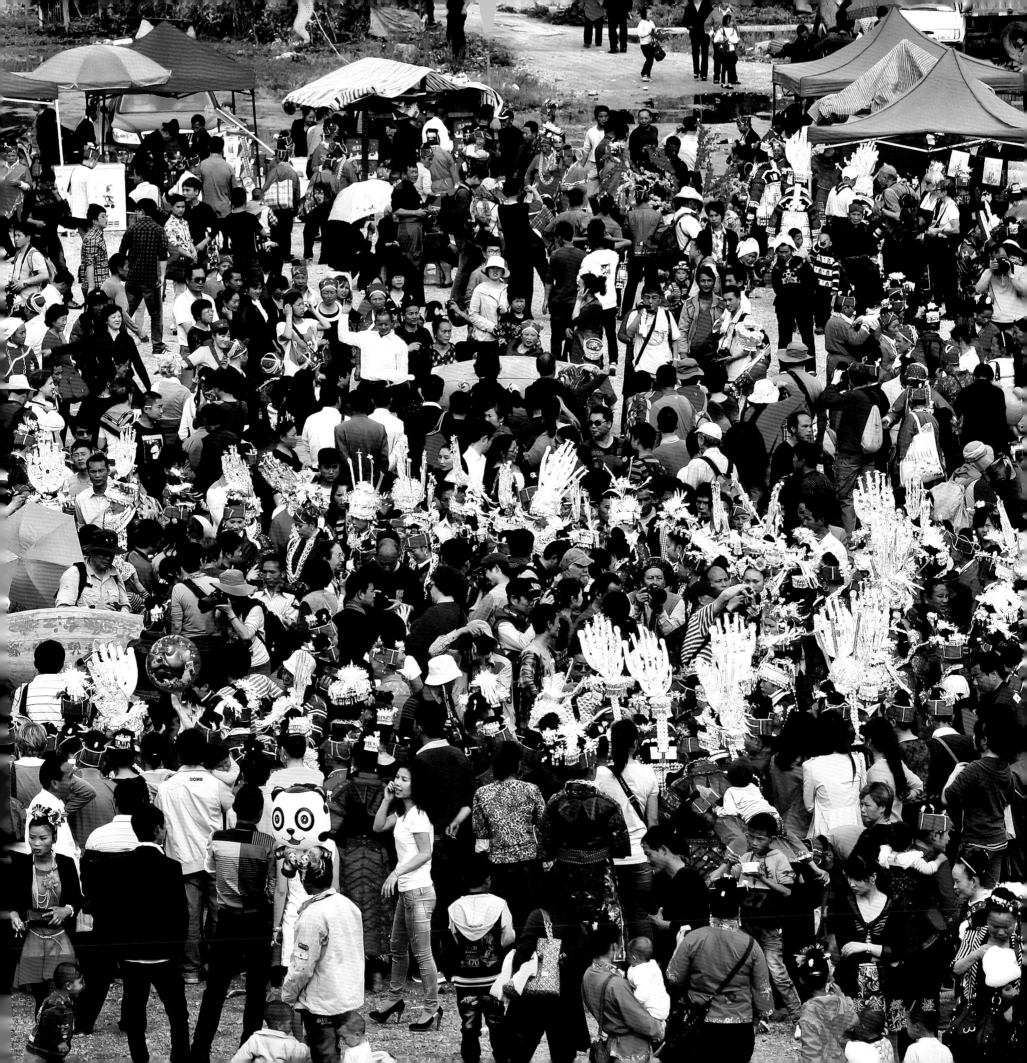

踩鼓

踩鼓是整个社区参与节日活动的重要方式。姑娘们在父母的精心打扮下，身着节日的盛装聚向鼓场踩鼓，从鼓场上可以看出谁的服饰艳丽，谁的银饰既美又多，苗族人以此方式展示自己的服饰文化。晚上青年男女游方对歌，谈情说爱，男方向女方讨姐妹饭，姑娘们在姊妹饭里藏入信物以表达对男方的不同感情。姐妹节同时也是社区内人们走亲访友、文化娱乐、社会交往的活动舞台，是民族内凝聚人心、加强团结的纽带。

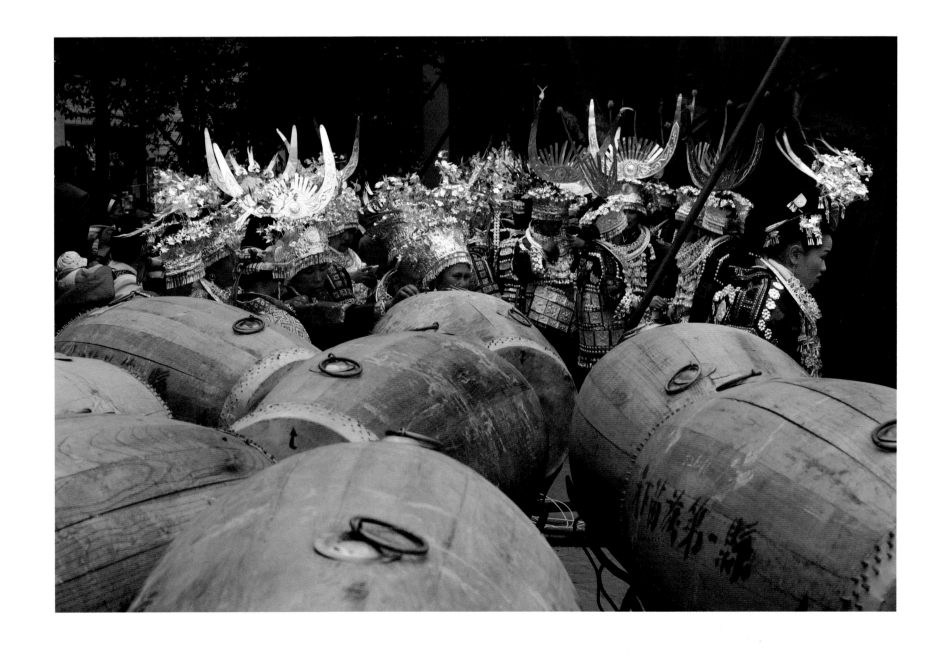

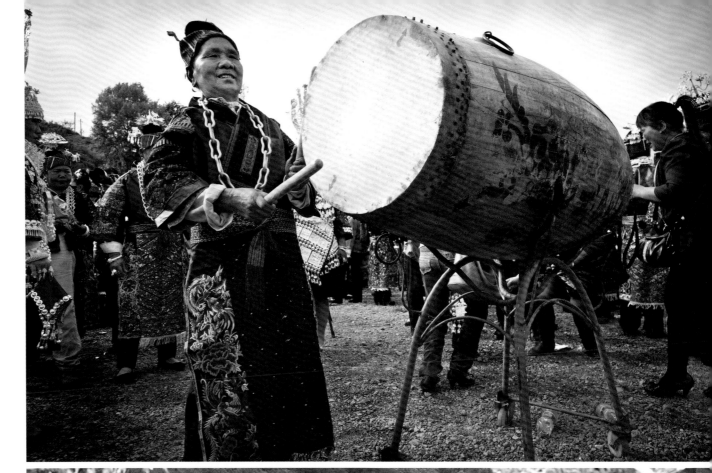

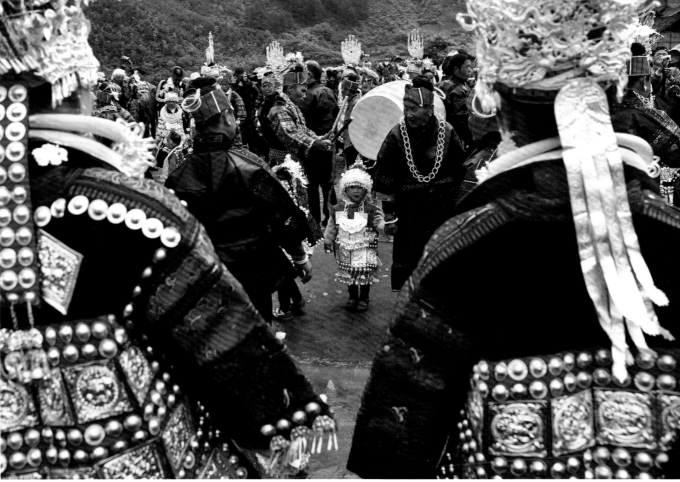

a. 焦红辉 / 摄

b. 洪春梅 / 摄

c. 蔡登辉 / 摄

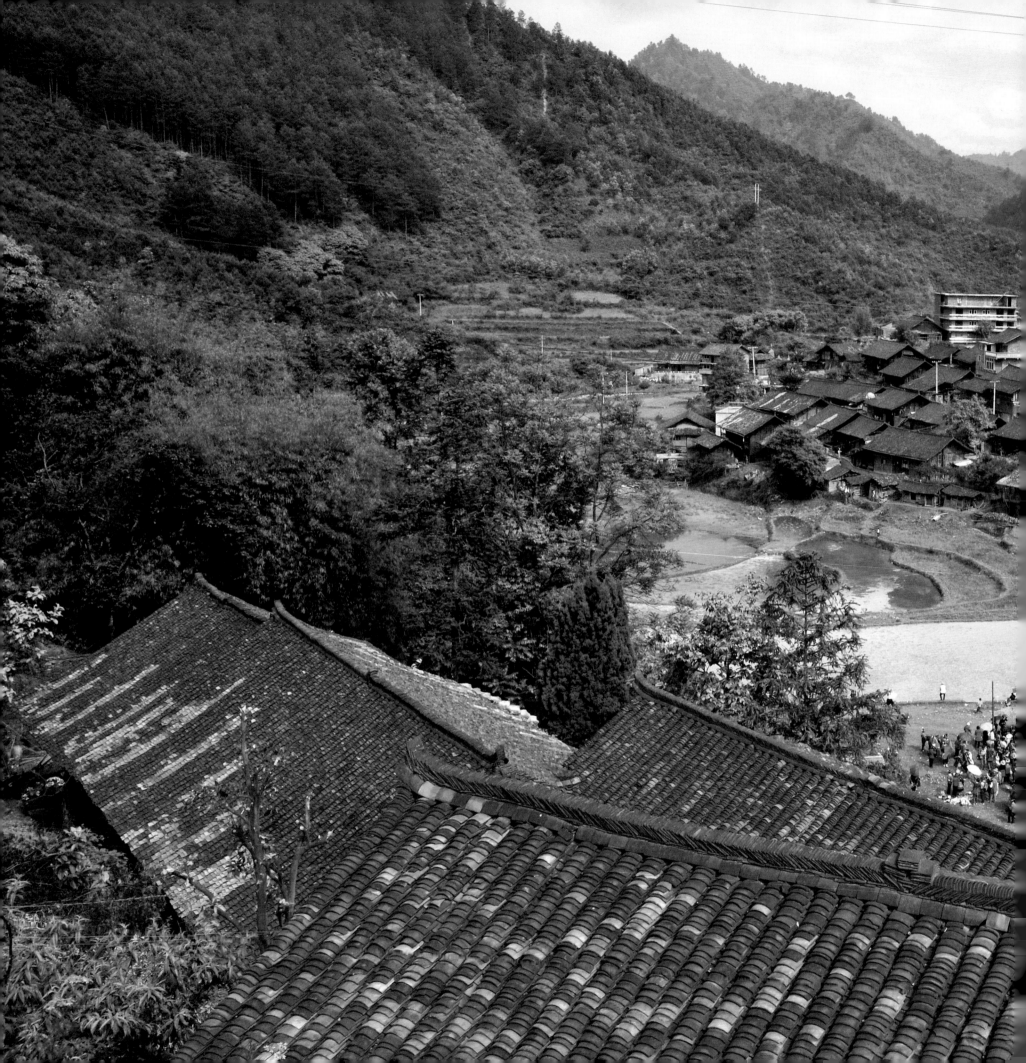

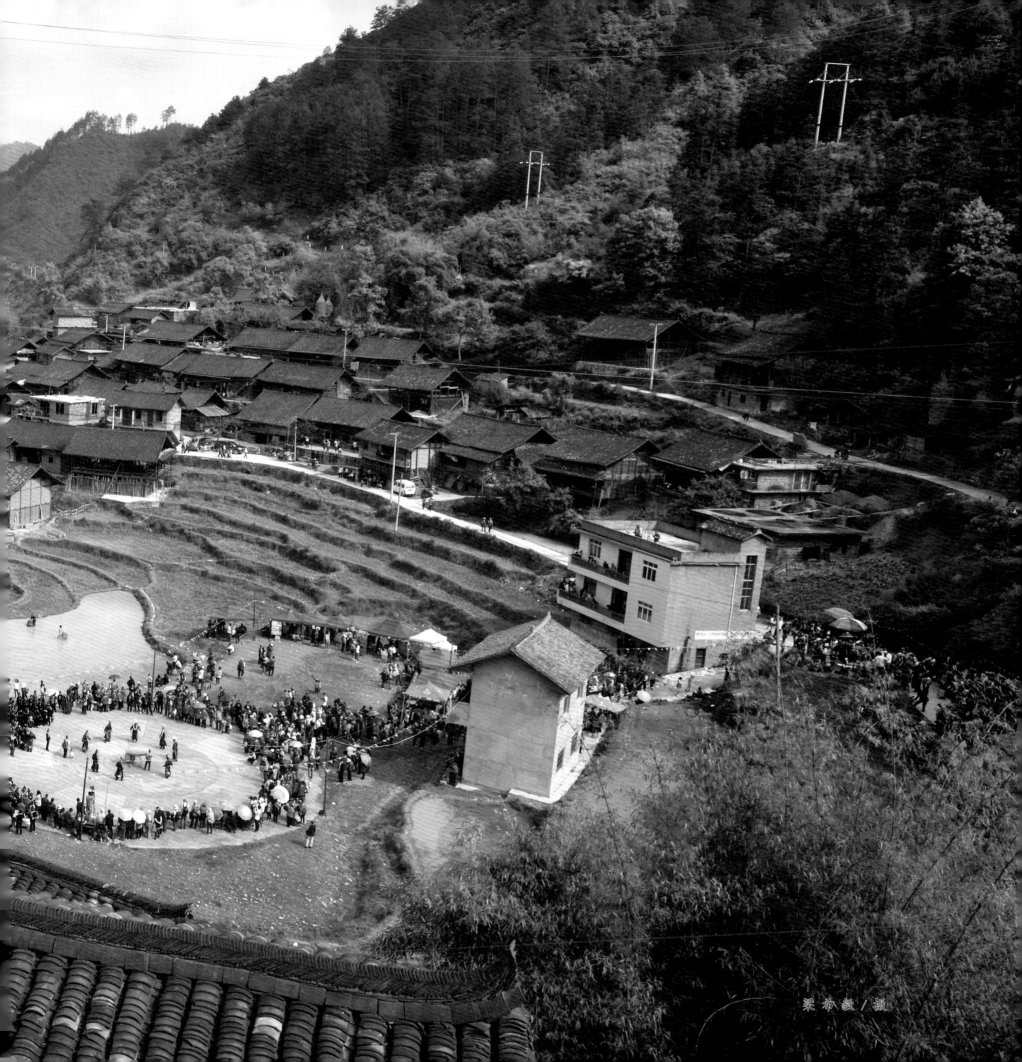

梁希戴/摄

老庚抓鱼

　　贵州省台江县姊妹节活动之一的老庚抓鱼比赛在老屯乡老屯村举行。老屯村近百名苗族男女村民在积满雨水的水田里用传统的方法抓鱼，比赛现场欢声笑语此起彼伏，为姊妹节增添不少情趣。抓鱼主办者先将大小不等的鱼儿和鸭子放进田里。男女老少争相扑入灌满水的田中，用竹筐捕、用手抓……以此方式祈盼风调雨顺，五谷丰登。

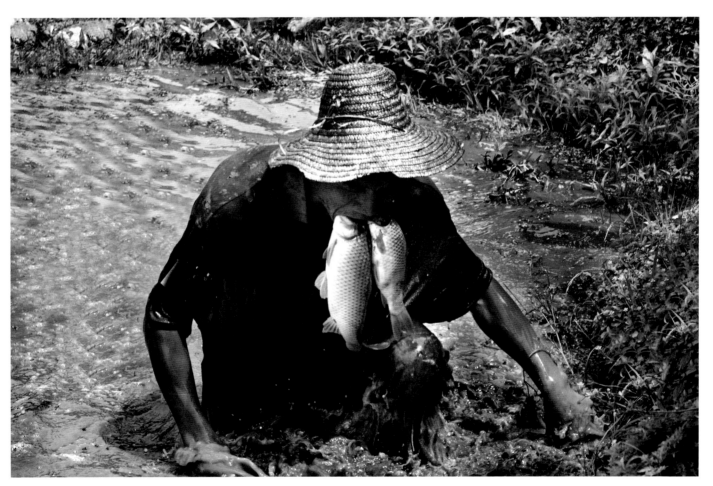

陈碧岩／摄

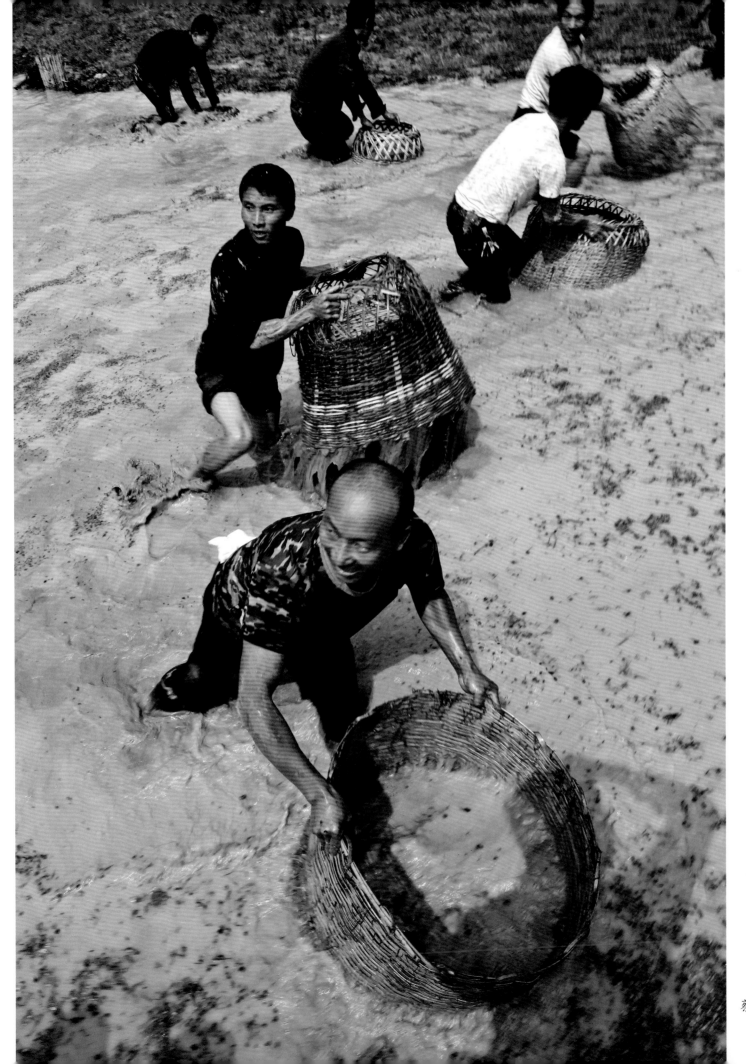

蔡登辉／摄

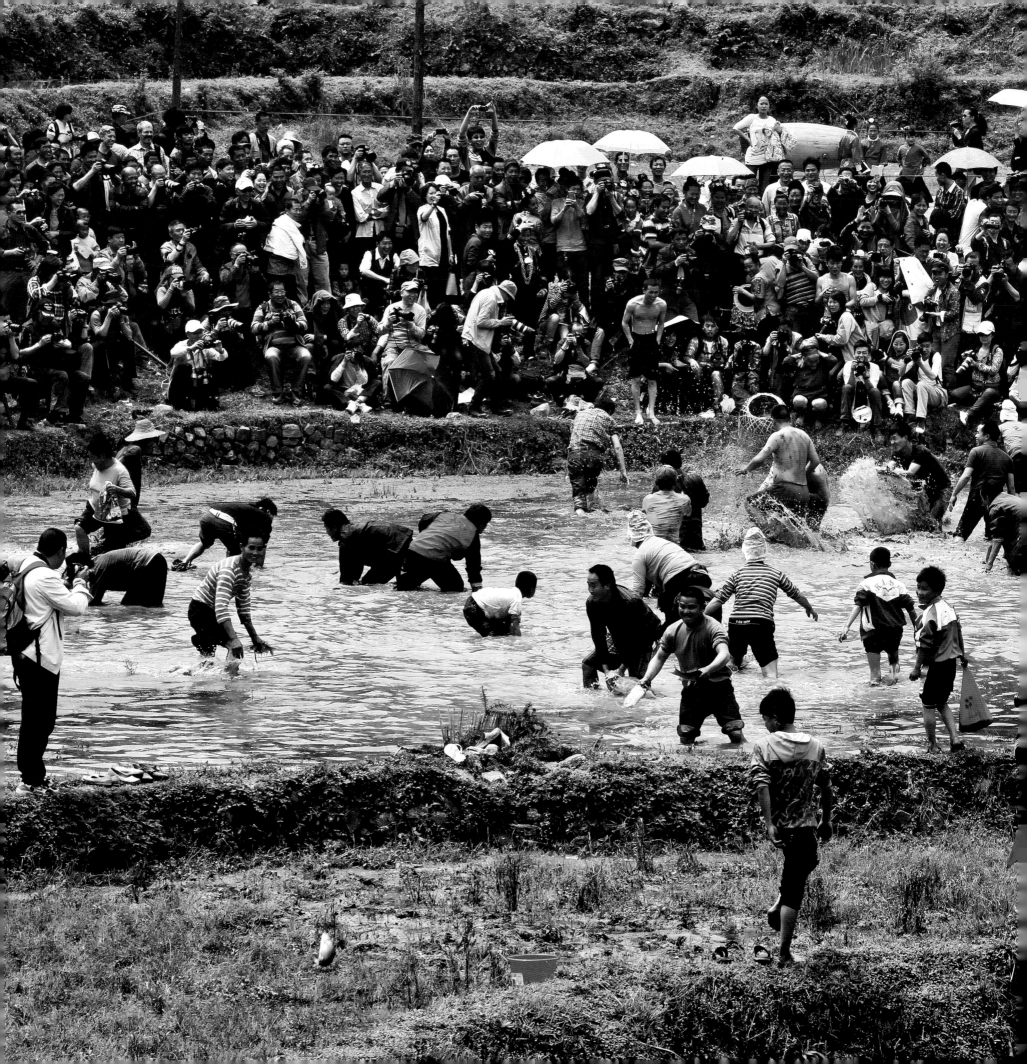

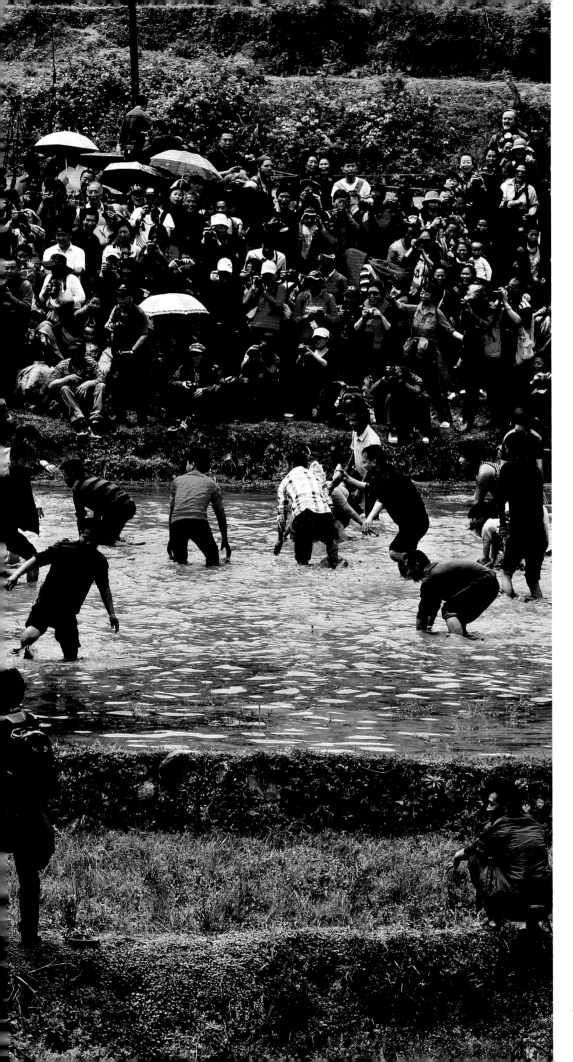

蔡登辉 / 摄

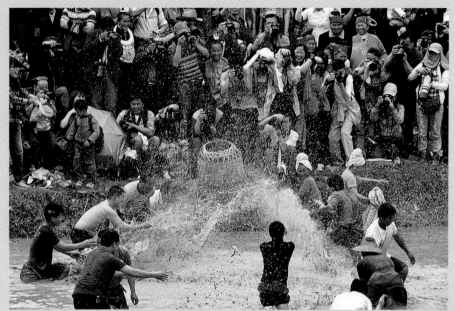

蔡登龙／摄

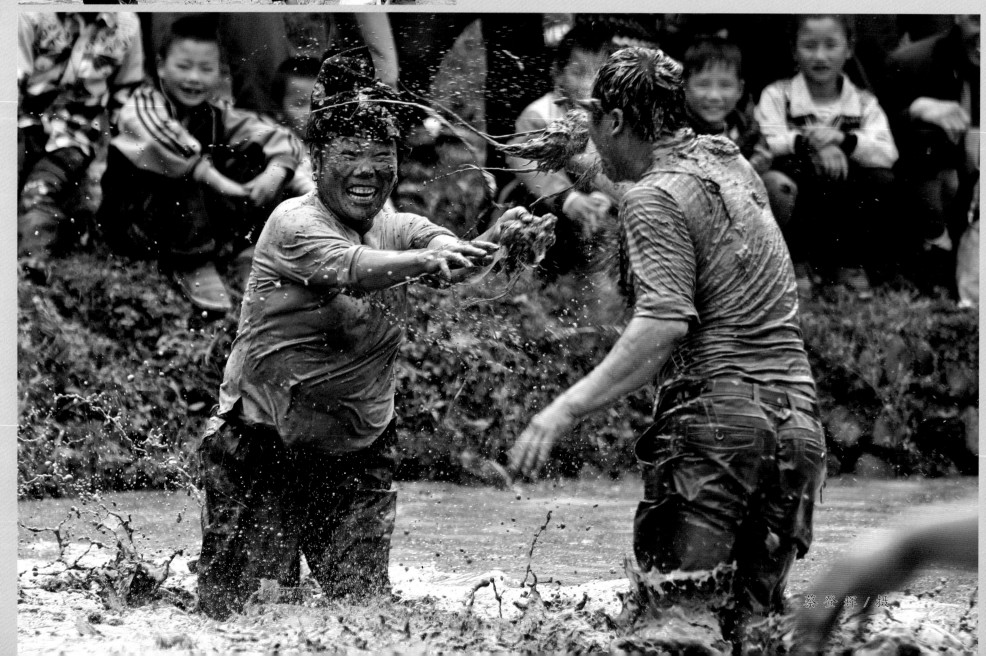

蔡登辉／摄

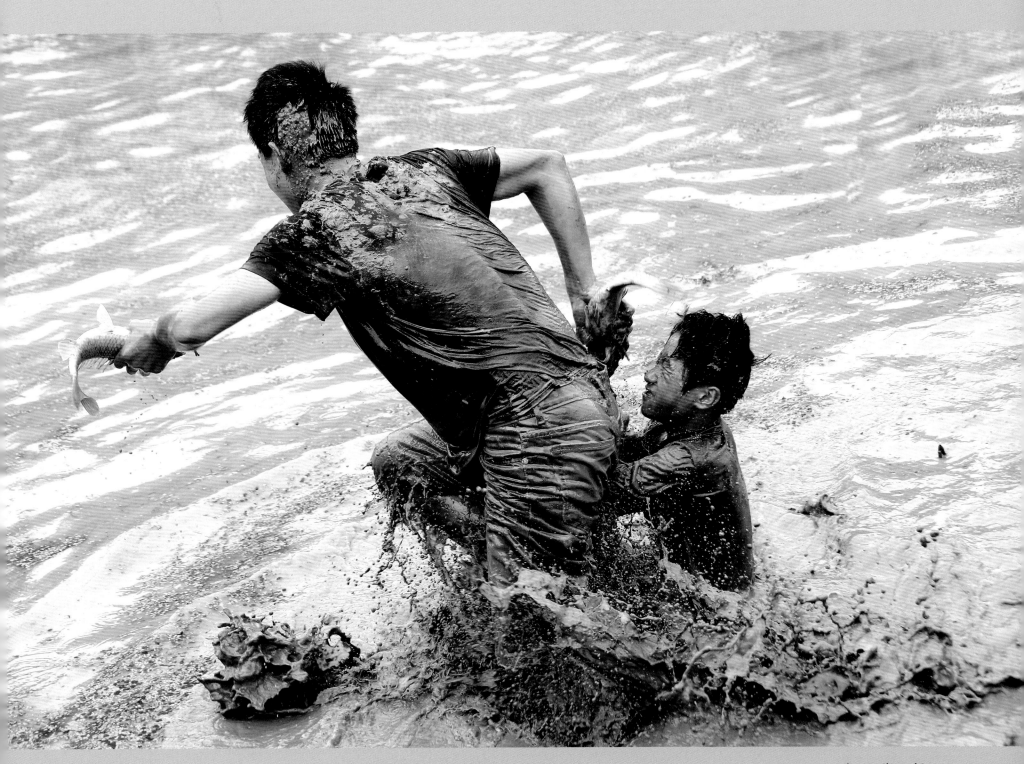

张世彬 / 摄

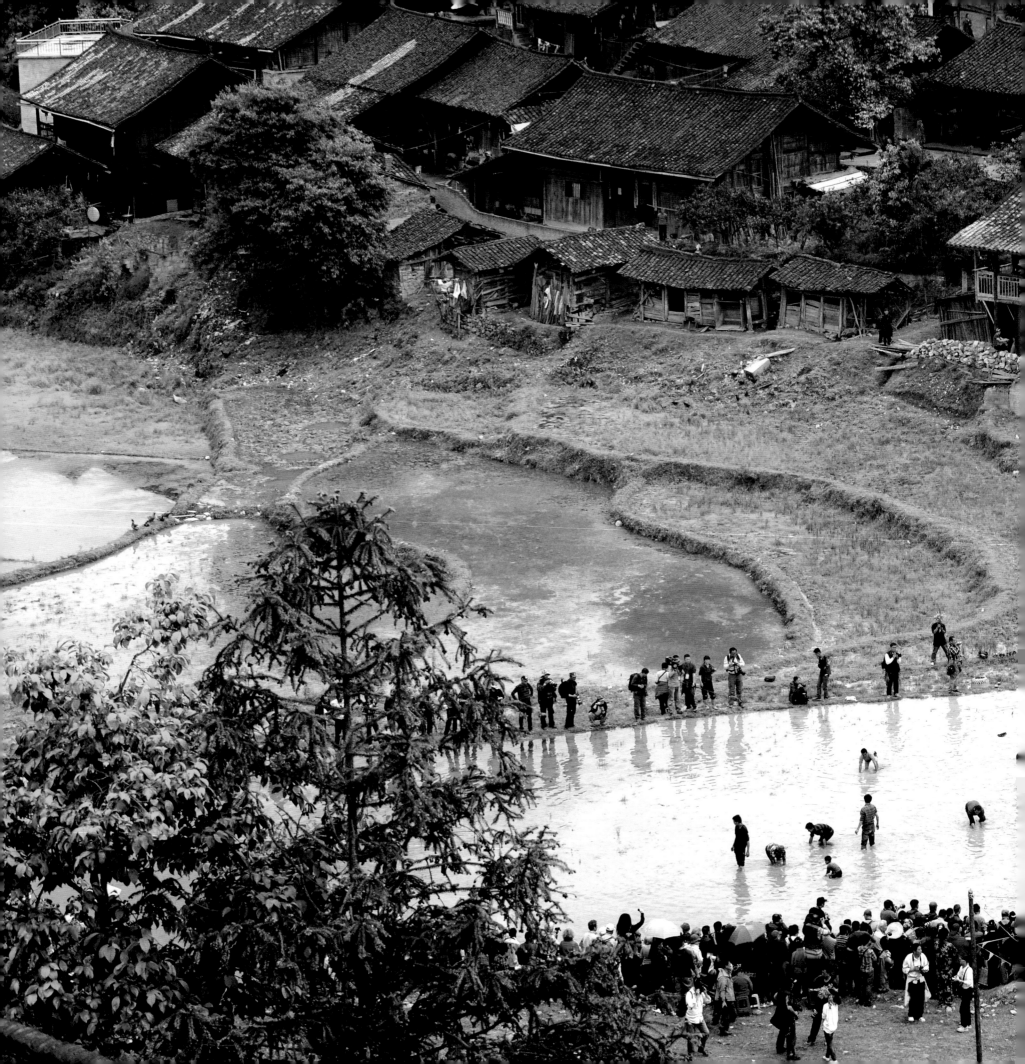

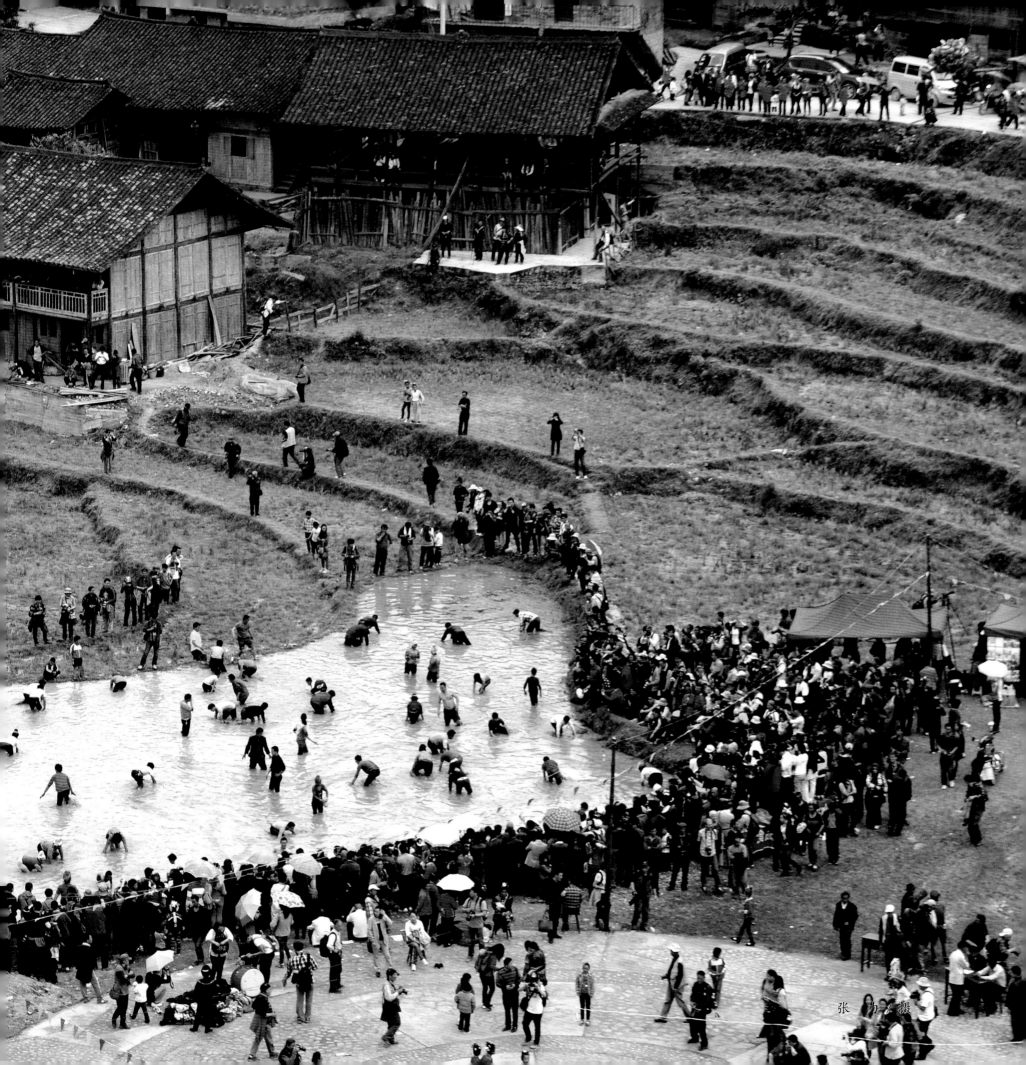

张 力 摄

斗牛

　　节日里，斗牛是最热闹的场面。在斗牛场上随着芦笙的欢快乐曲和鞭炮声，一头头滚瓜溜圆，四腿粗壮，头顶两只弯而锋利大角的大牯牛被牵进场来。这种大牯牛好似沙场"老将"，一听见芦笙响，就知道将有一场鏖战，于是迫不及待的不停地转圈，吹鼻，刨蹄子。双方主人解去牛缰绳，在牛屁股上拍几下，两头大牯牛一步步地接近，时而挥角相击，时而互相狠抵，你进我退，我进你退，撞得牛角铿铿作响，斗得不可开交。观众目不转睛地注视着。有时由于双方不分胜负，人们把牛给隔开。四周群众纷纷涌到双方牛主人的跟前，往牛的背上，头上抹泥巴，表示祝贺。牛的主人也乐得双手牵住自己的牛，两脚不停地跳跃，大家不断发出"吁——吁——吁——"的欢呼声。

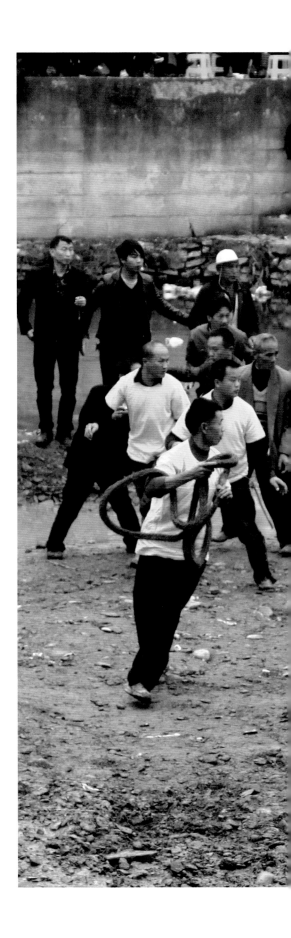

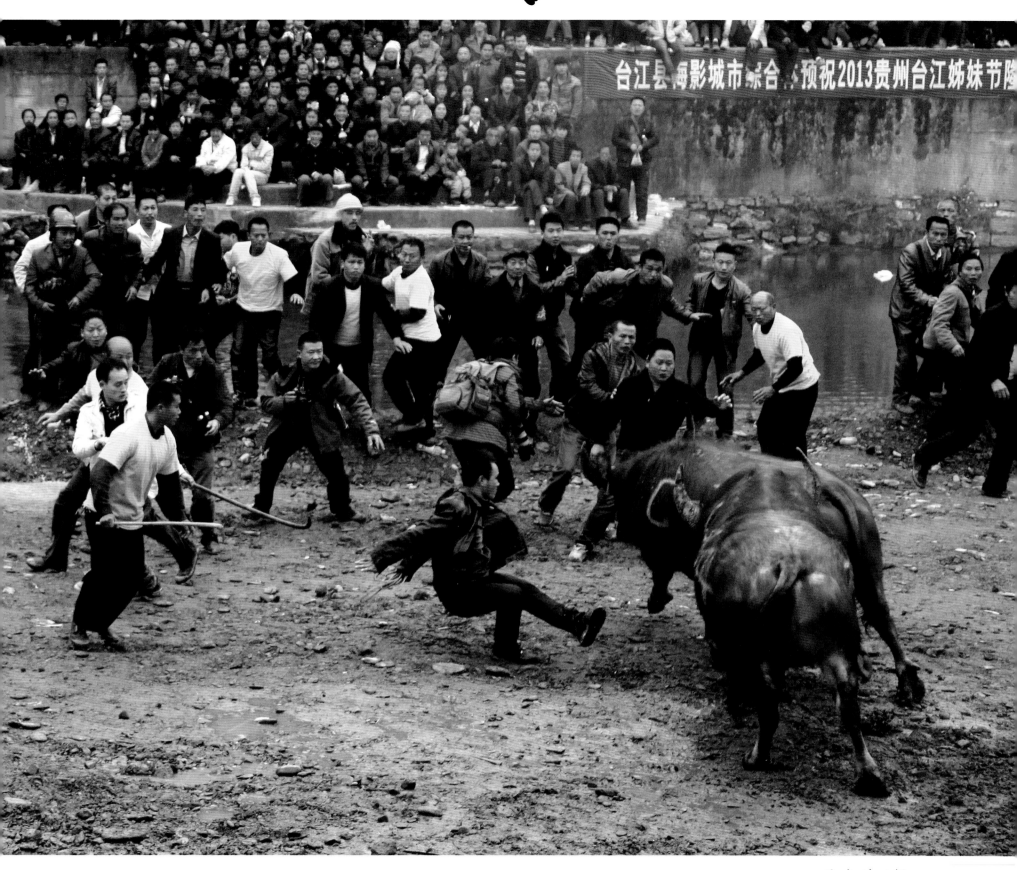

台江县 影城市 合 预祝2013贵州台江姊妹节隆

周志鸿／摄

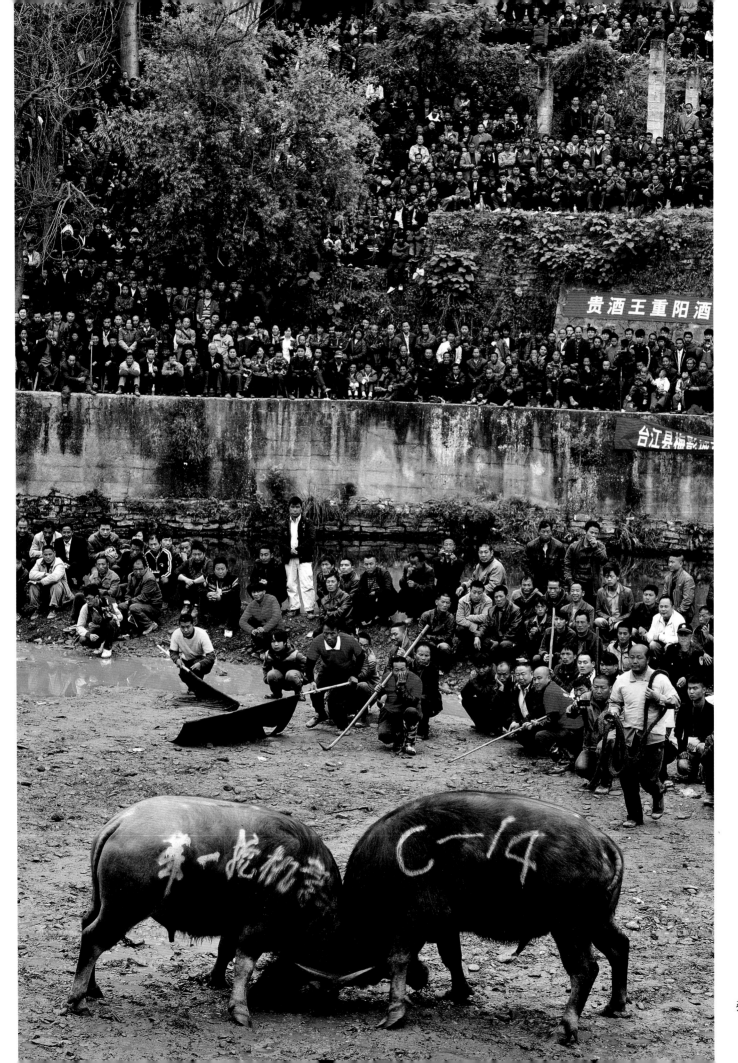

张明芝／摄

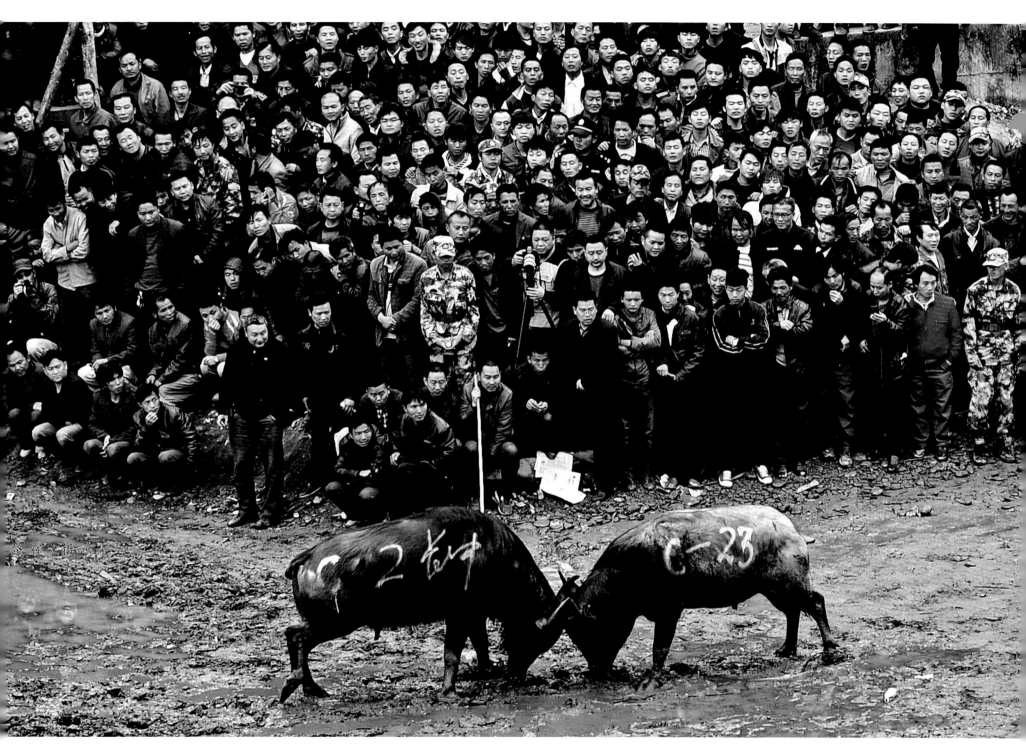

登辉／摄

蔡登龙／摄

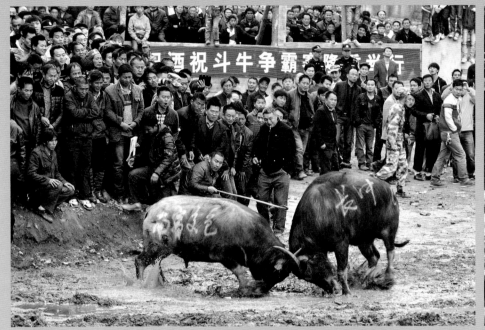

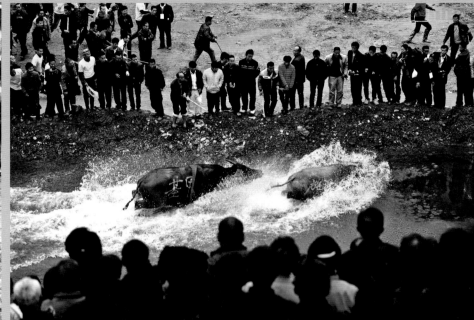

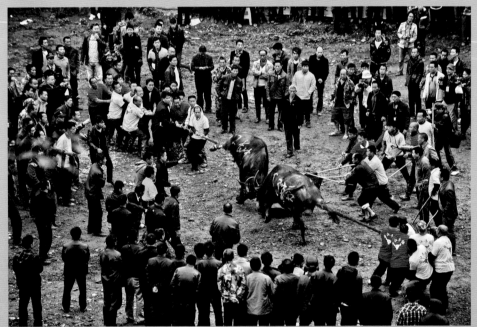

a. 张明芝 / 摄

b.c. 蔡登龙 / 摄

d.e. 蔡登辉 / 摄

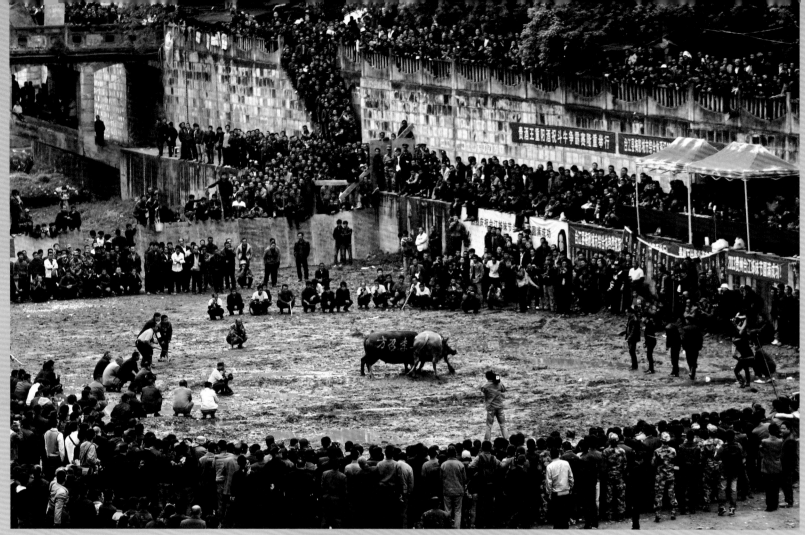
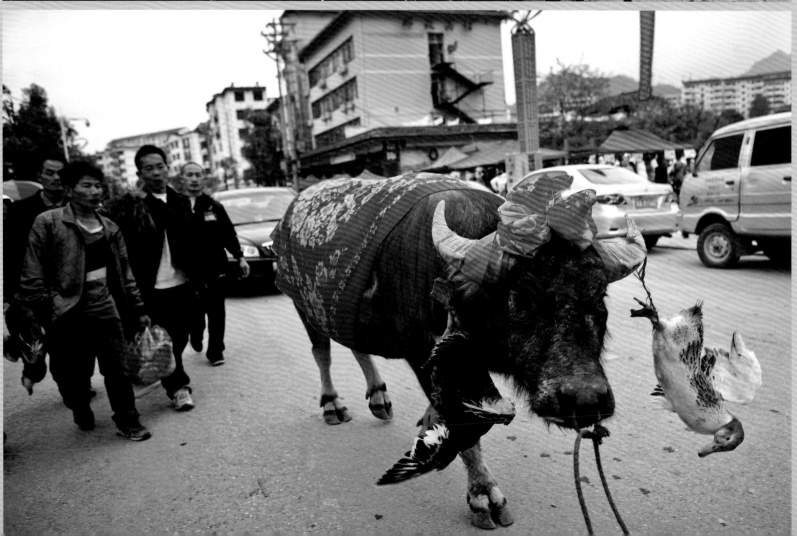

水鼓舞

SHUI GU WU

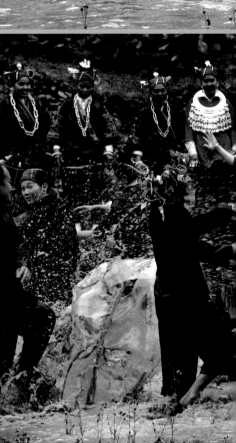

水鼓舞是剑河革东镇大稿午村苗族同胞传统祭祀节日活动中独特的舞蹈，遇到节日时，村里总是组织男女老少来到大稿午寨边沼泽地里为游客跳水鼓舞。舞者打扮夸张，舞姿古朴奔放，场面壮观。

该舞是全国最为独特的一种在水中跳的舞蹈，被专家、学者誉为民族原始舞蹈的「活化石」，现「水鼓舞」已被列为贵州省非物质文化遗产名录之一。

「水鼓舞」起源于一个美丽的传说：很久以前某年因久旱不雨，有位叫告翌仲老祖公在今天起鼓的地方挖井，不慎被倒塌的泥土掩埋。后来他托梦给子女说，这个地方很好，就让他在此长眠；子女们便带上香纸前去「坟」上祭奠，随后便普降甘露，于是便在水沟里踩鼓庆贺，相沿成俗。

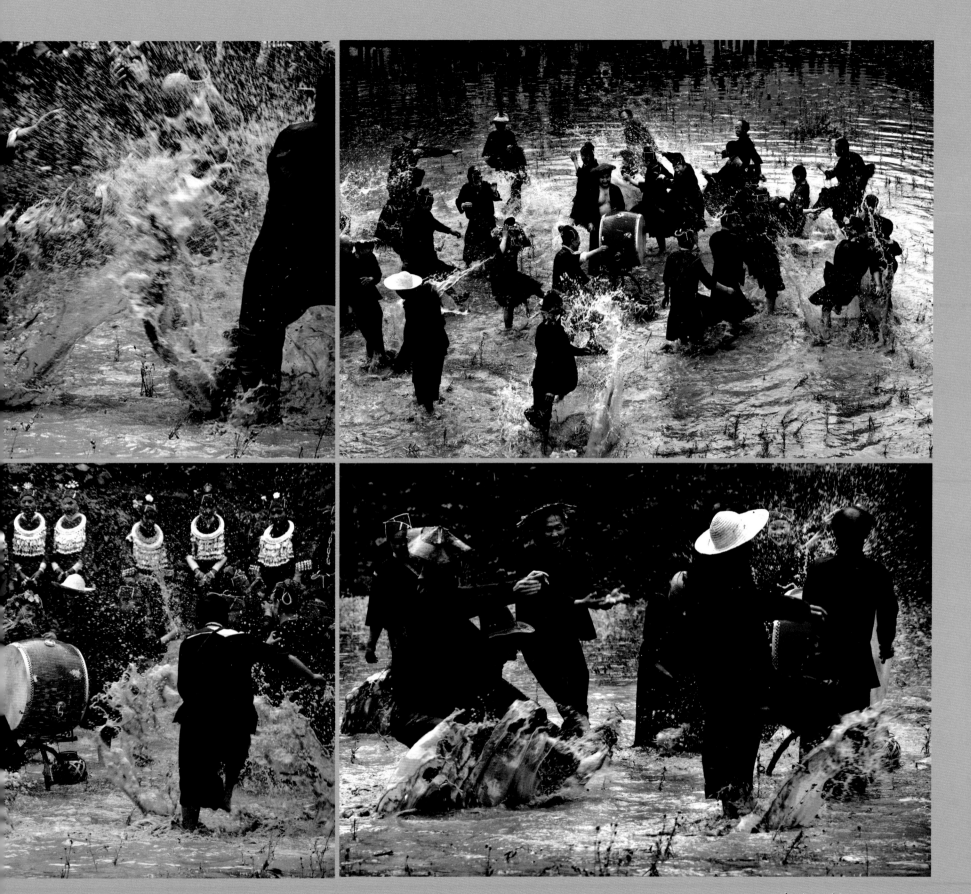

王济文／摄

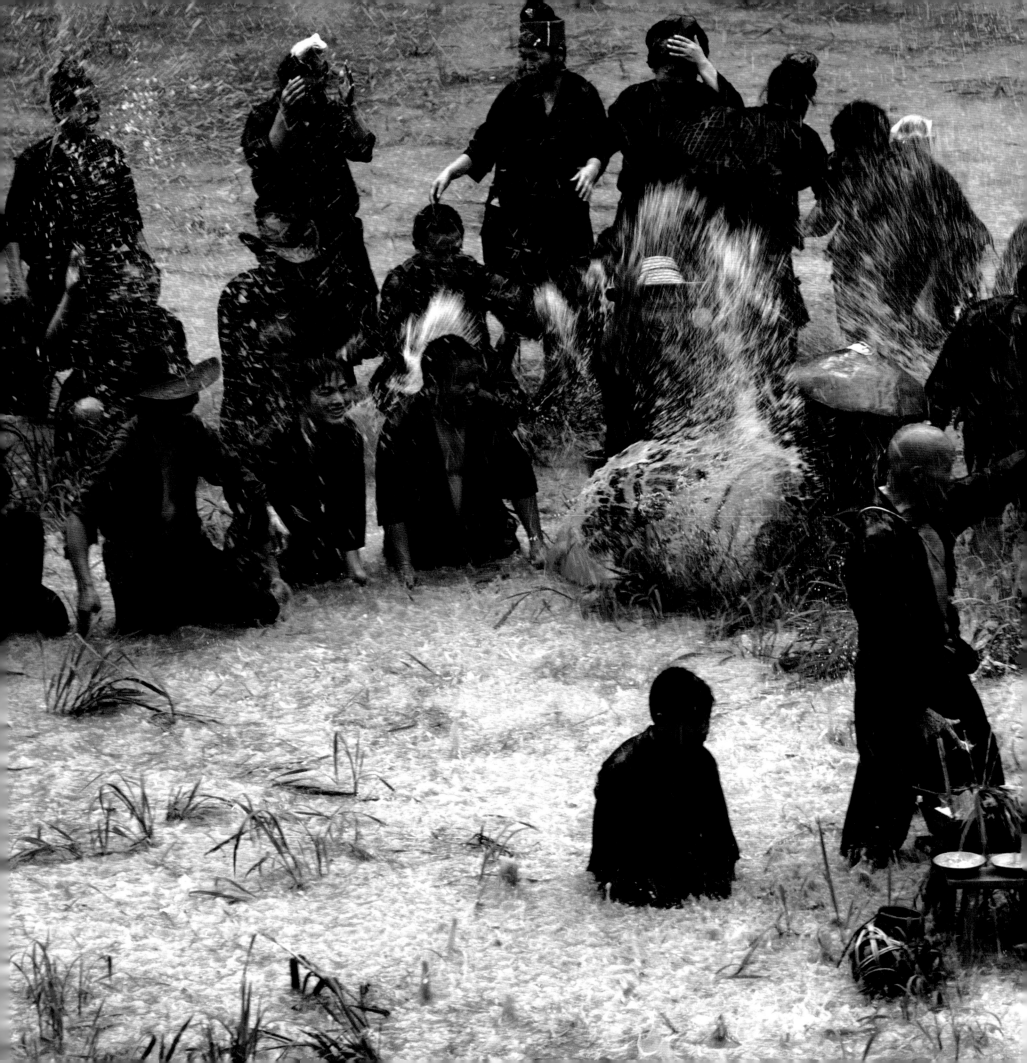

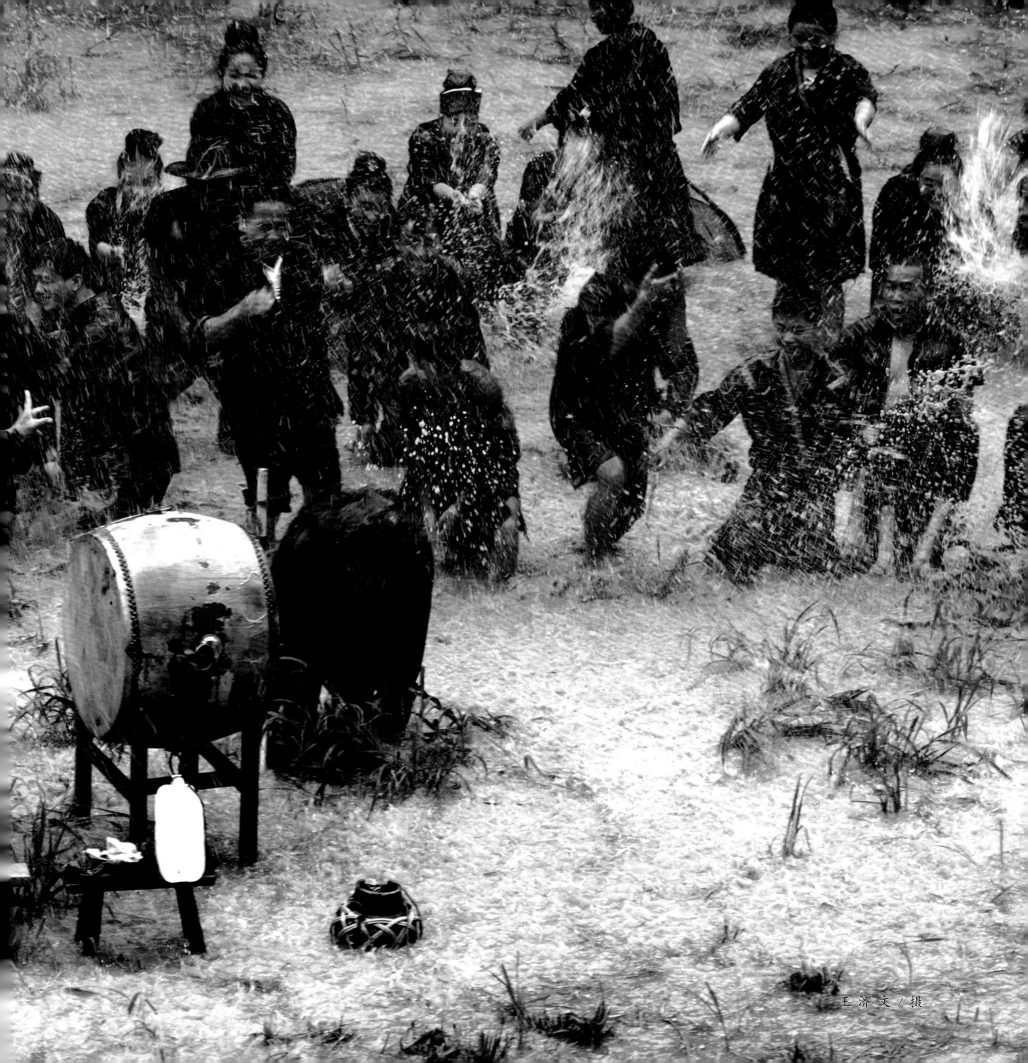

王济文/摄

龙舟节

LONG ZHOU JIE

苗族龙舟节是贵州省东南地区苗族人每年在端午节起至农历五月尾的传统民俗活动。苗人以划龙舟来庆祝插秧成功和预祝五谷丰登，并有驱旱求雨、被邪厌胜、祈子求嗣等意义。

除赛龙舟外，还有跳踩鼓舞、对唱山歌等其他活动。贵州的苗族划龙舟活动独特的龙舟形状和比赛规则，与其他地区的龙舟相比之下显得与众不同，被誉为苗族体育运动的一朵奇葩。

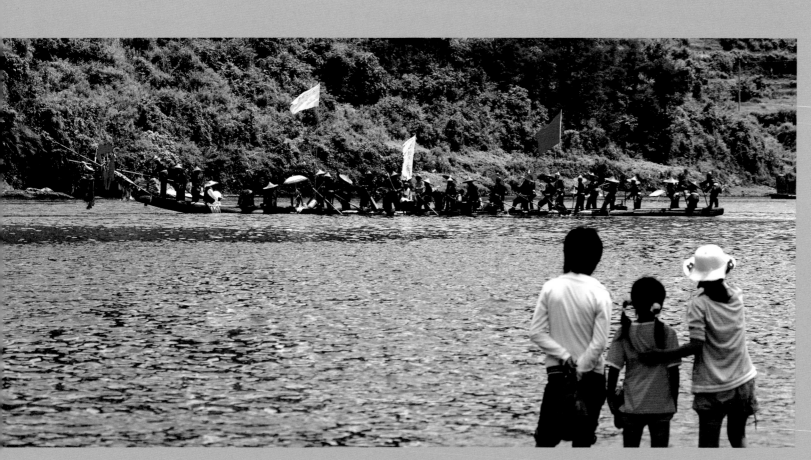

王济文／摄

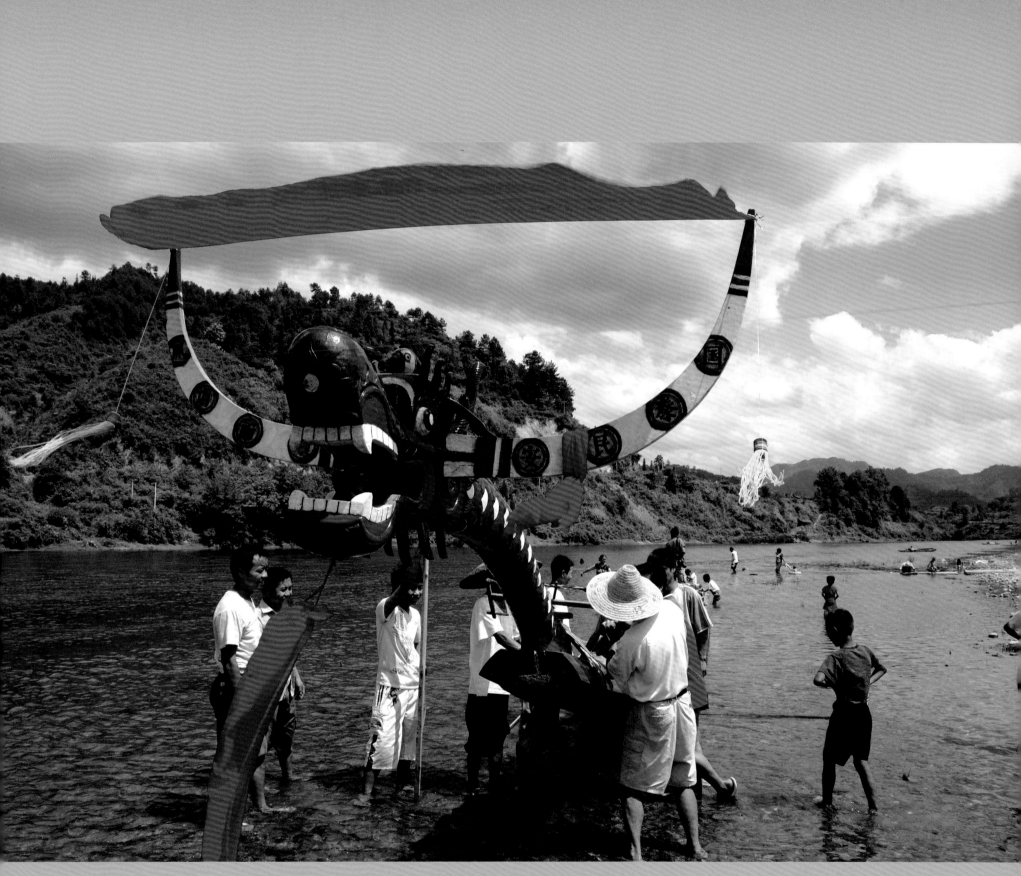

王济文／摄

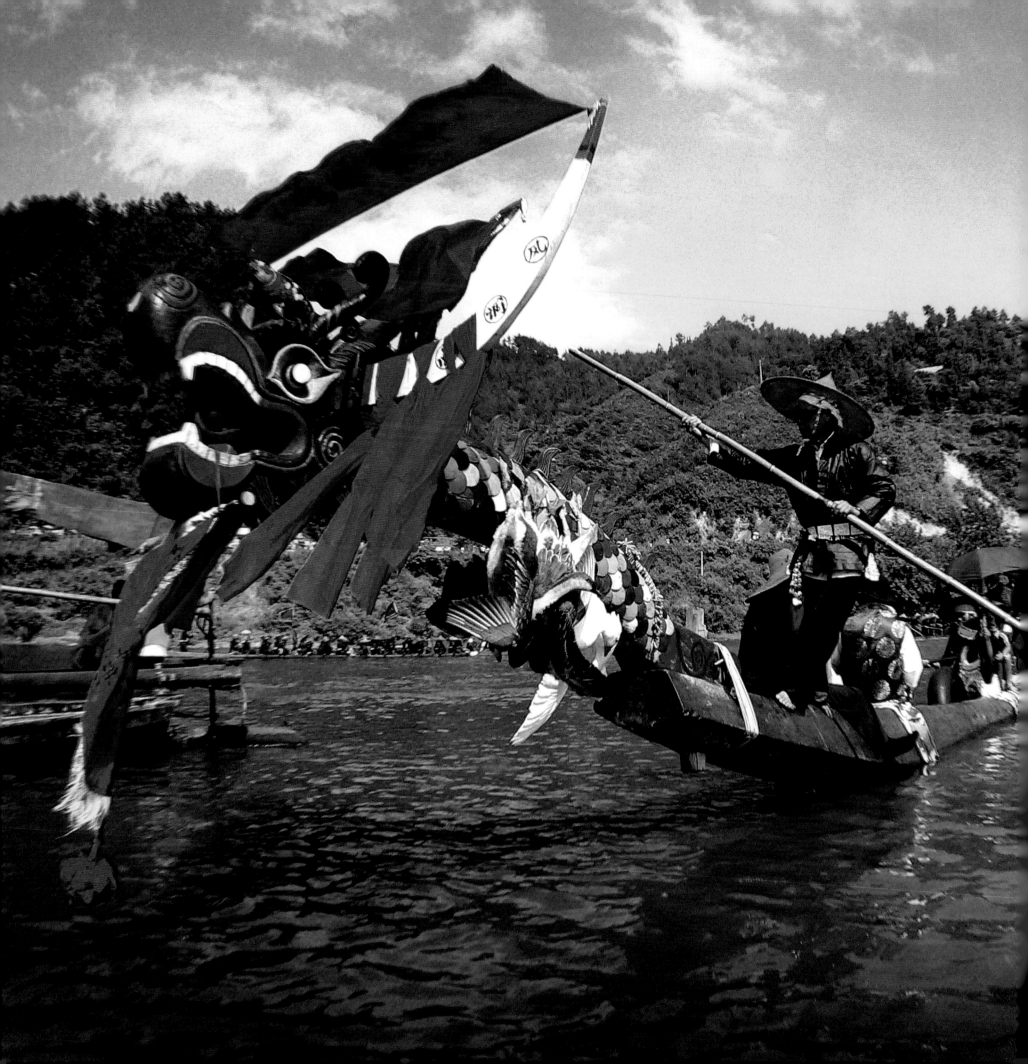

杨 靓／摄

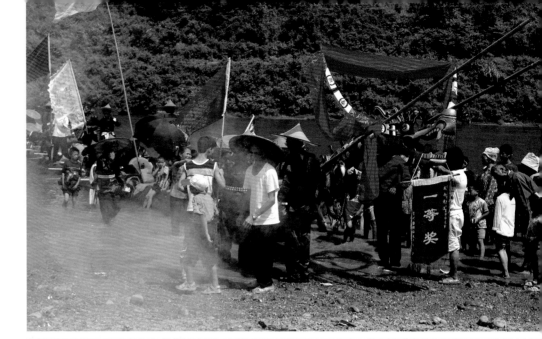

王济文／摄

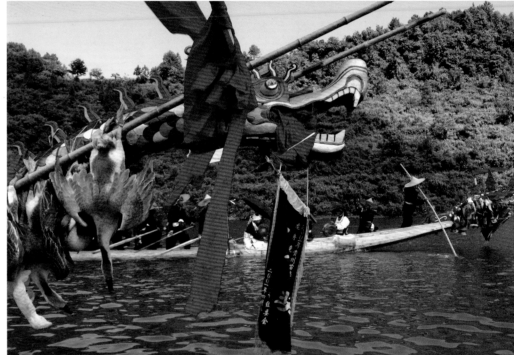

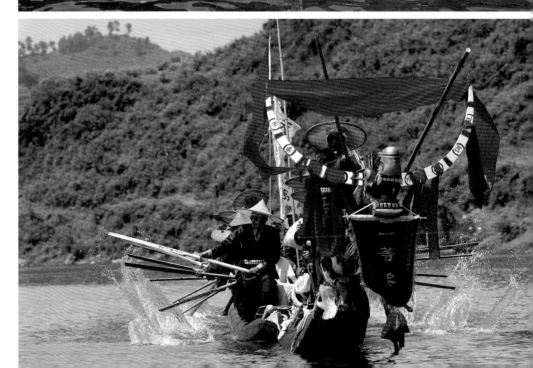

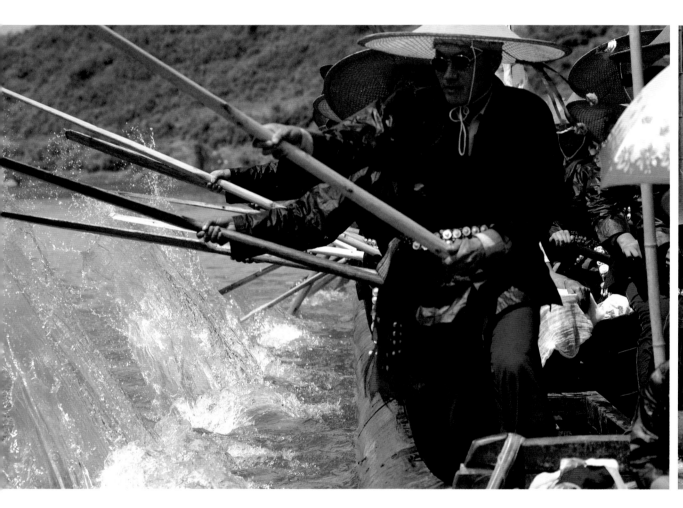
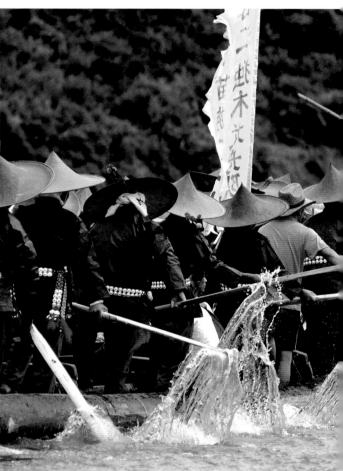

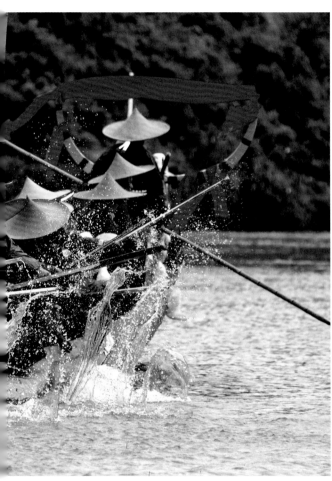

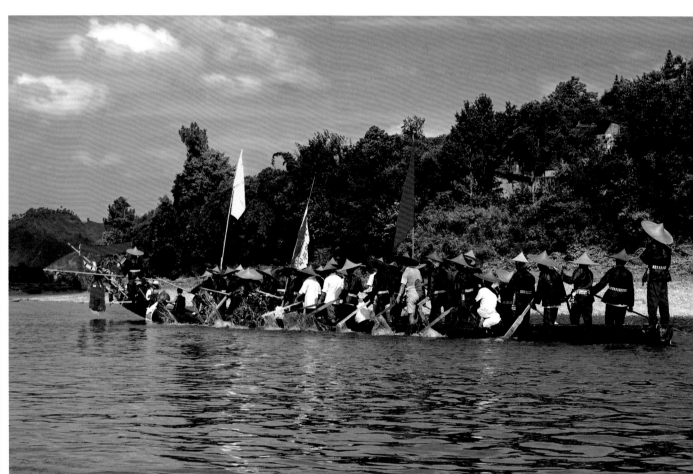

王济文 / 摄

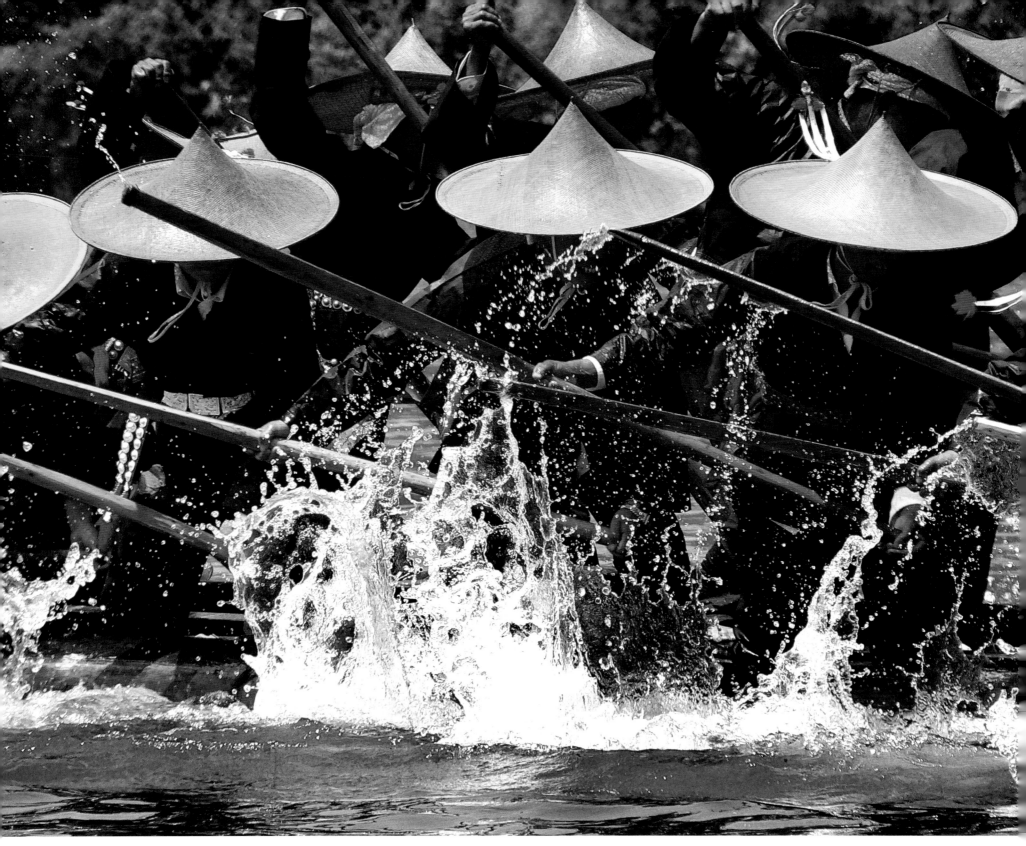

杨 舰 / 摄

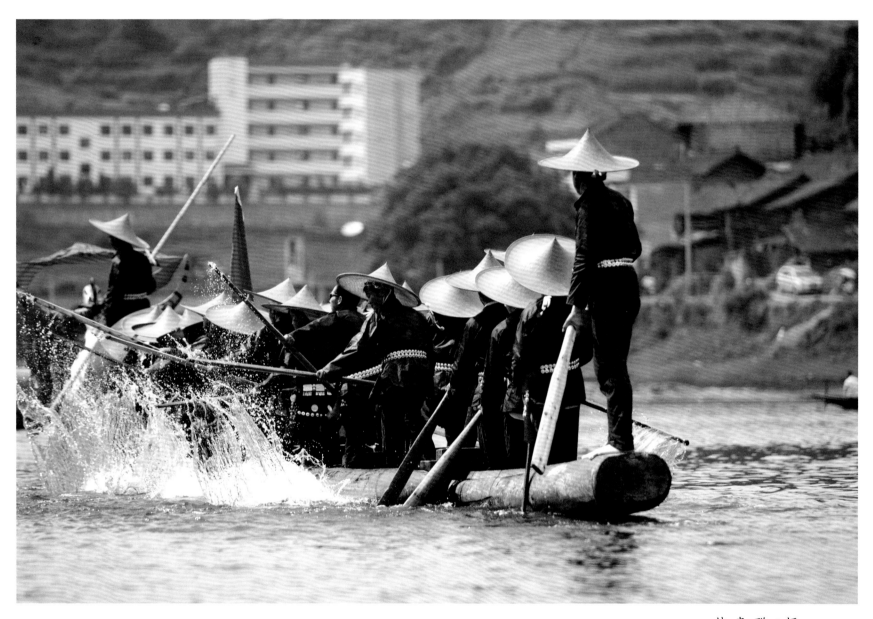

韩贵群／摄

朗德上寨

LANG DE SHANG ZHAI

郎德上寨系苗语『能兑昂纠』的意译，『能兑』即欧兑河下游之意，村以河名，『昂纠』即上寨，郎德上寨因属郎德地片上方，故名。寨内苗民的服饰以长裙为特征，所以又称为『长裙苗』。在这里除了可以欣赏到苗族独有的木吊脚楼建筑外，还可以欣赏到寨民表演的拦路酒歌、盛装苗舞、芦笙舞、八抬芦笙舞等等节目。郎德镇具有着得天独厚的民族旅游资源，镇内有享誉海内外的『中国民间歌舞艺术之乡』、『全国百座露天博物馆』和『芦笙之乡』。郎德上寨古建筑群被列为我国第五批重点文物保护单位。

村寨背山面水，古木参天，游人光临时都会受到热情接待。接待方式十分特别，他们身着节日盛装，唱起动人的敬酒歌，向客人敬献醇香的拦路酒，以『阻拦』客人进寨的特殊方式迎接客人，拦路少则三道，最后多达十二道，进了寨门，首先要到铜鼓坪上跳舞，先是节奏慢的『踩铜鼓』，后则是节奏明快『青年芦笙舞』，来此观光的游客往往会情不自禁地跟着跳起来。

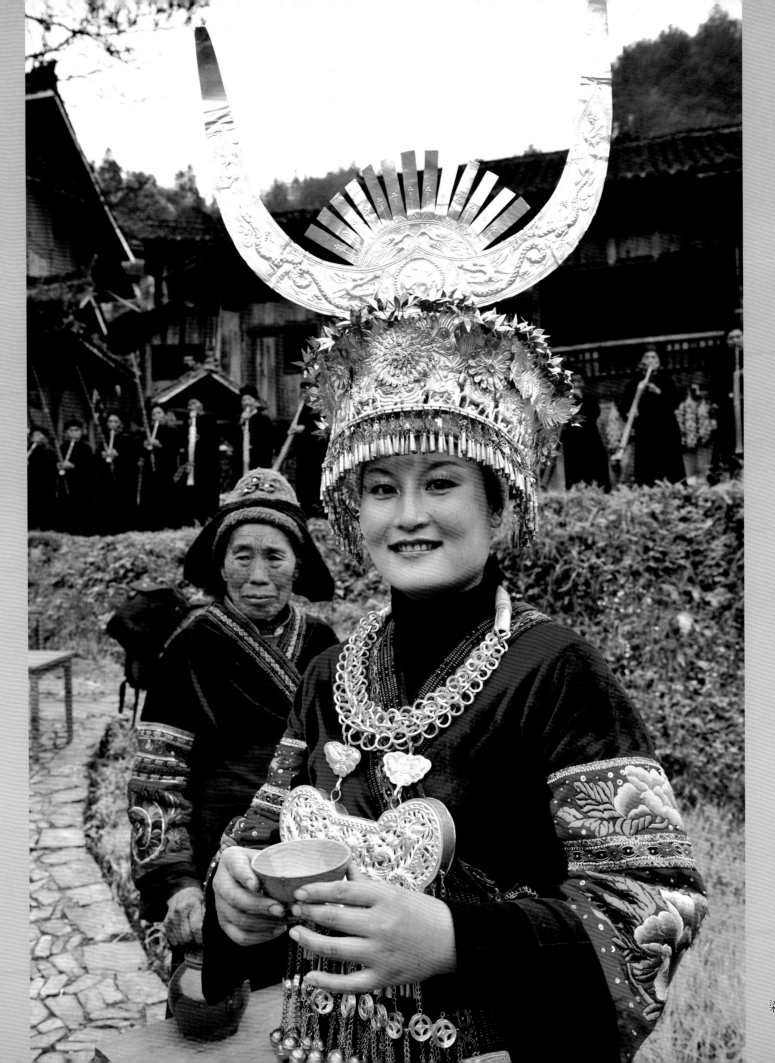

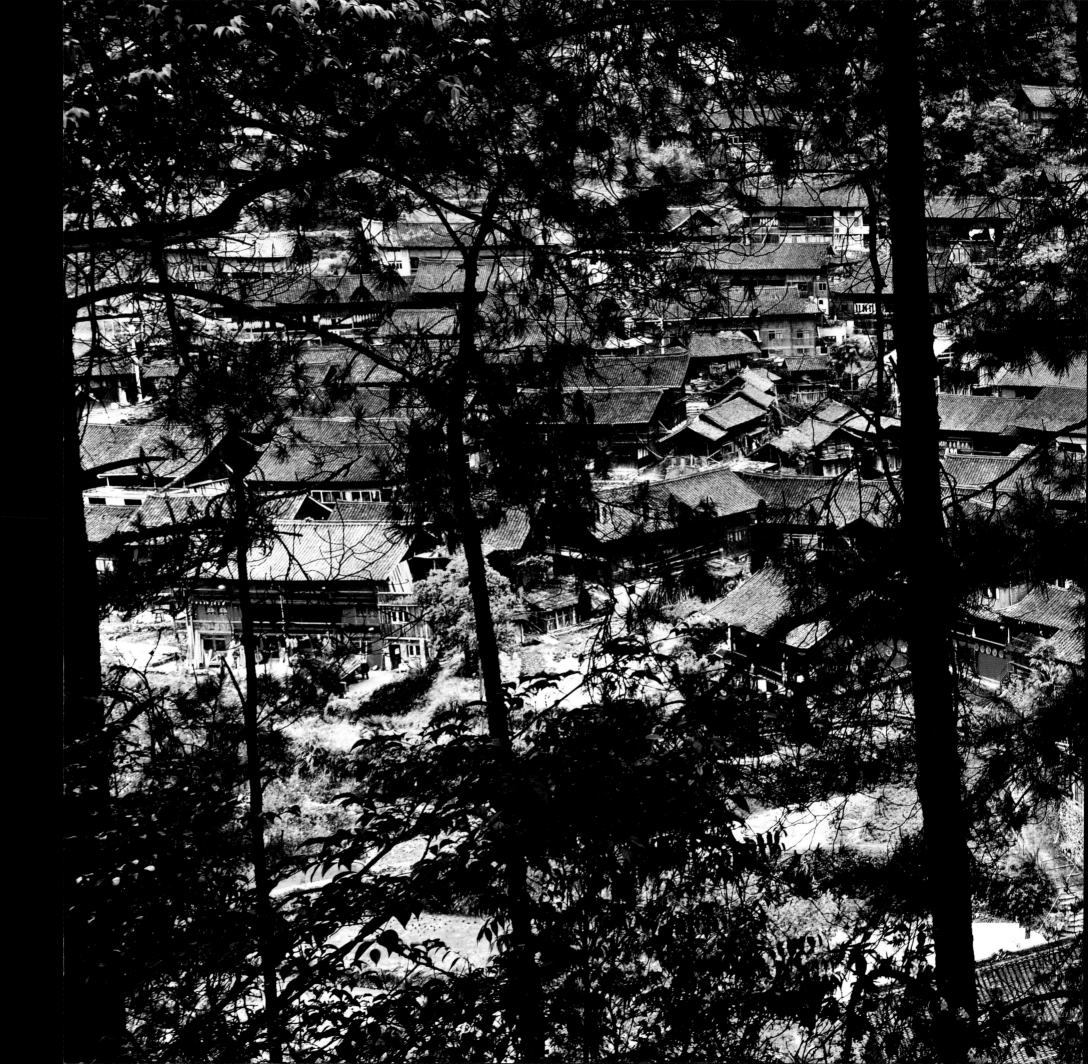

梁希毅 摄

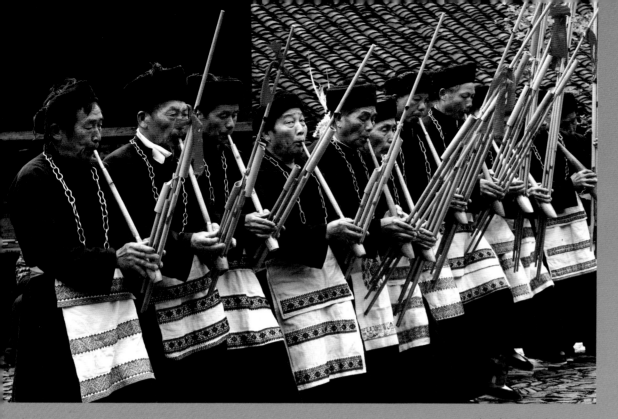

陈碧岩／摄

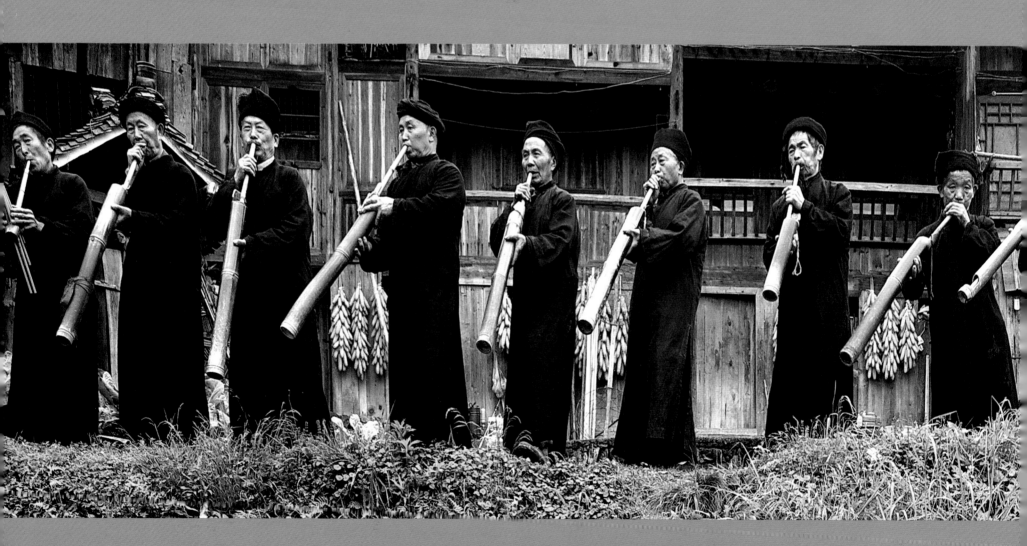

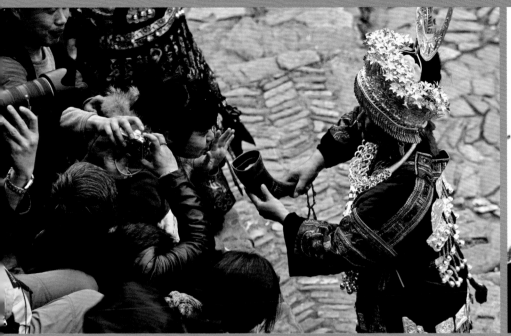

蔡登辉 / 摄

焦红辉 / 摄

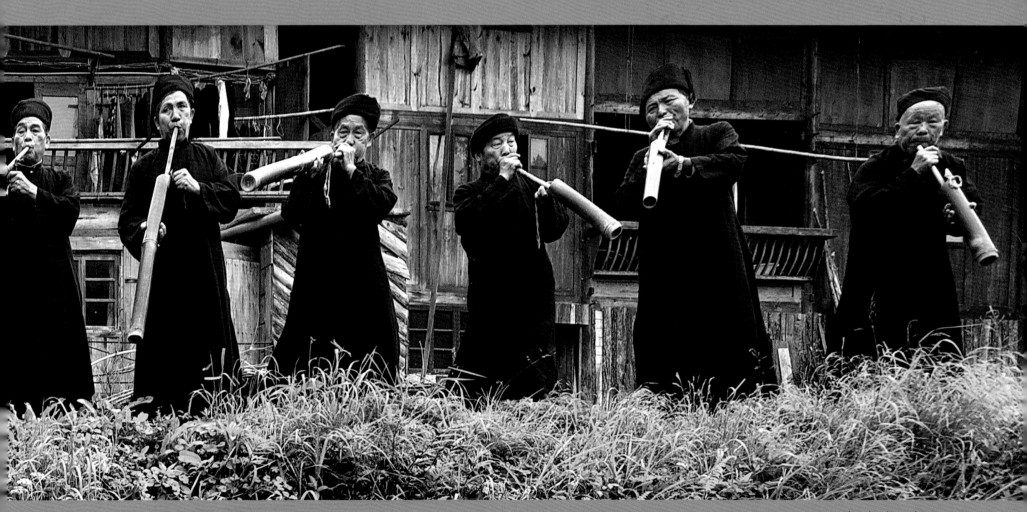

陈碧岩 / 摄

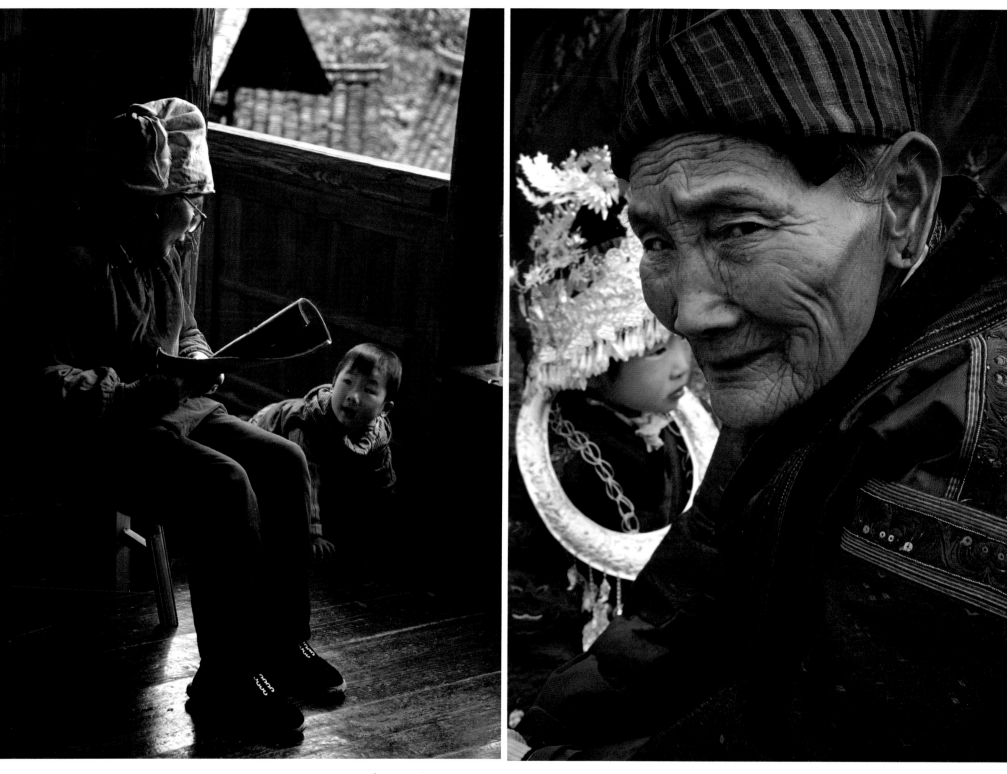

梁希毅 / 摄 焦红辉 / 摄

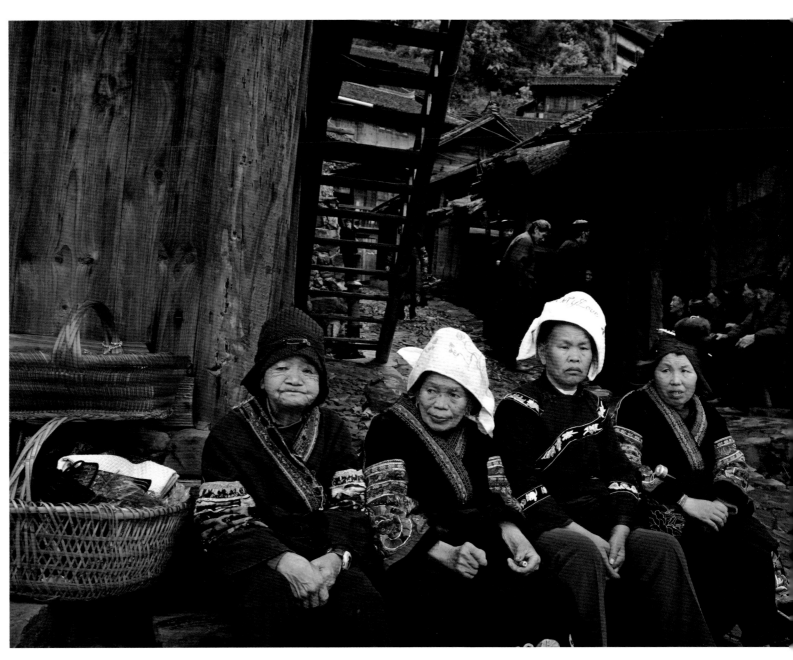

那兴海／摄

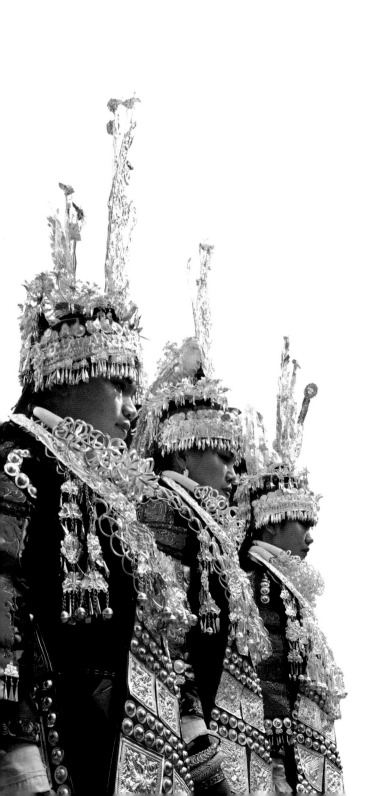

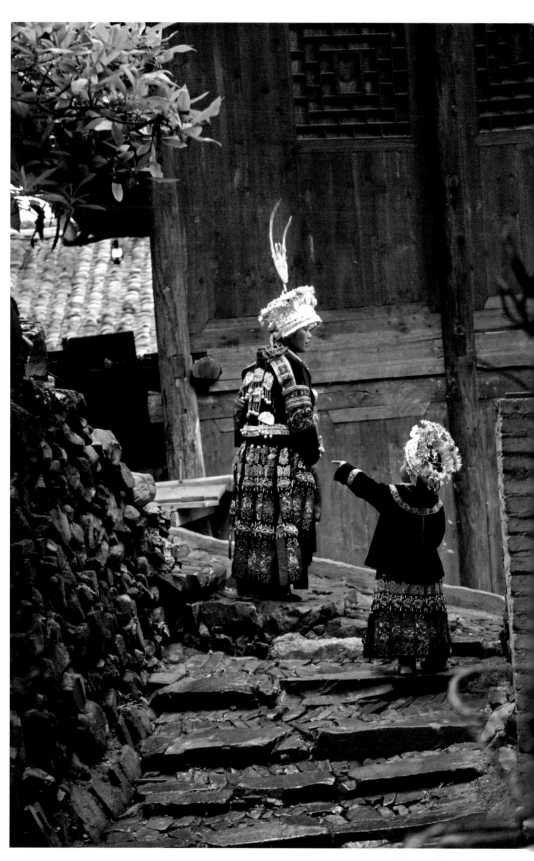

周志鸿／摄

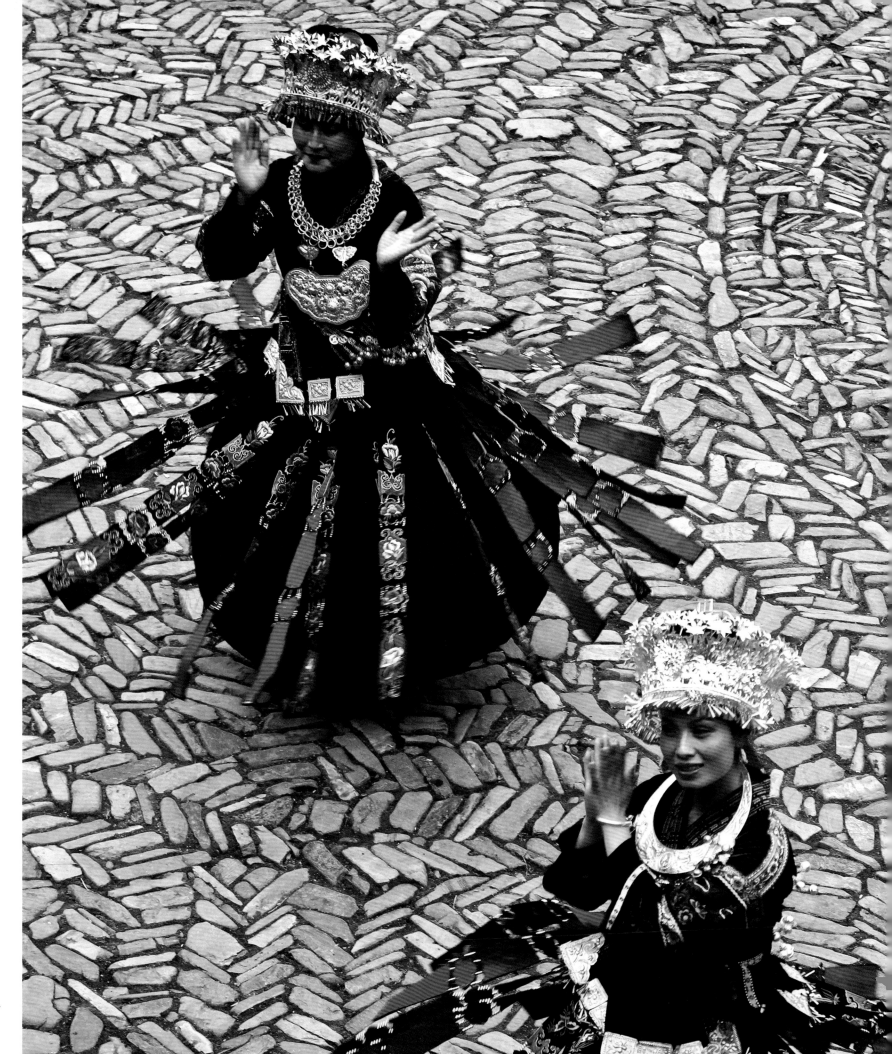

蔡登辉／摄

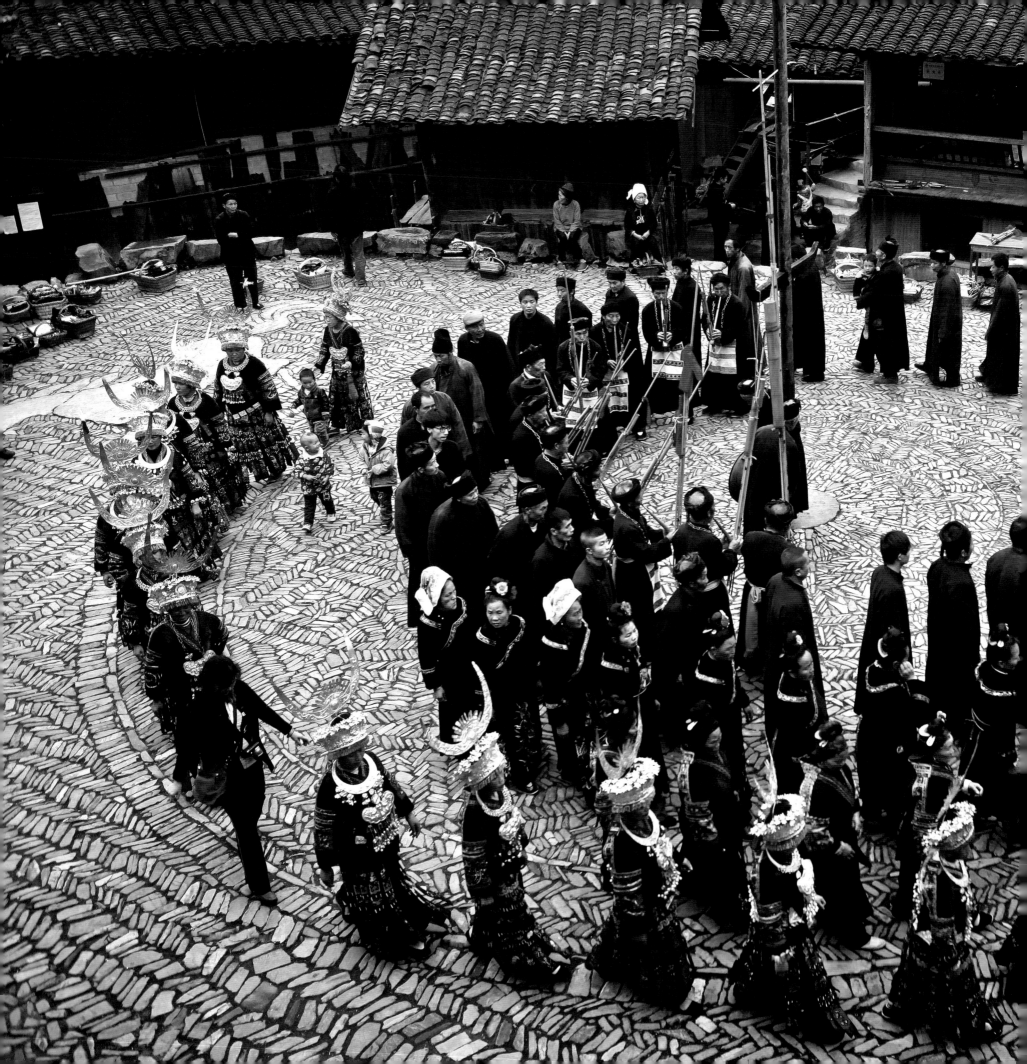

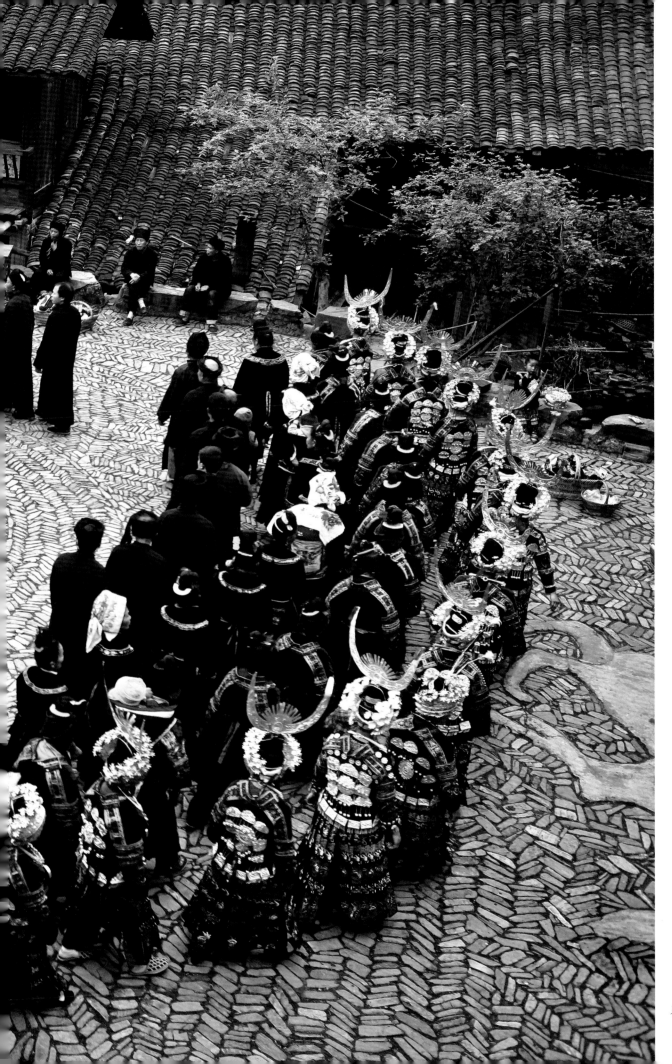

蔡 登 辉 / 摄

水上粮仓与短裙苗

SHUI SHANG LIANG CANG YU DUAN QUN MIAO

『水上粮仓』建在水塘中央，为木质吊脚楼结构，仓顶多用杉木皮盖顶。据考证，这一独特的建筑至今已600多年历史，至今仍保存这一建筑的主要为黔东南州的雷山、从江、榕江等县的苗族、侗族村寨，黔南州亦有少量分布。

这种建筑主要是为了防火灾、防鼠患、防虫蚁，是少数民族地区人民智慧的结晶。雷山县大塘乡新桥村的水上粮仓被建筑专家誉为『罕见的建筑风格·举世无双』。古朴的建筑、精妙的设计·使人为之着迷。

创造这一精妙建筑的短裙苗族，是苗族上百个支系中的一支，其名称来自族群妇女的穿着。短裙苗春夏秋冬四季都身着短裙，神秘而诱惑。

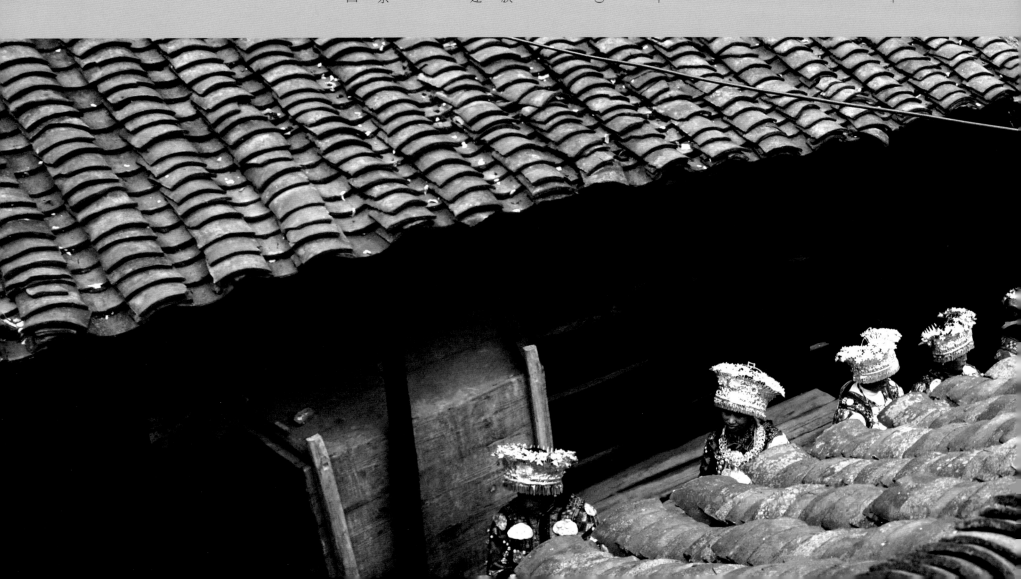

张 力／摄

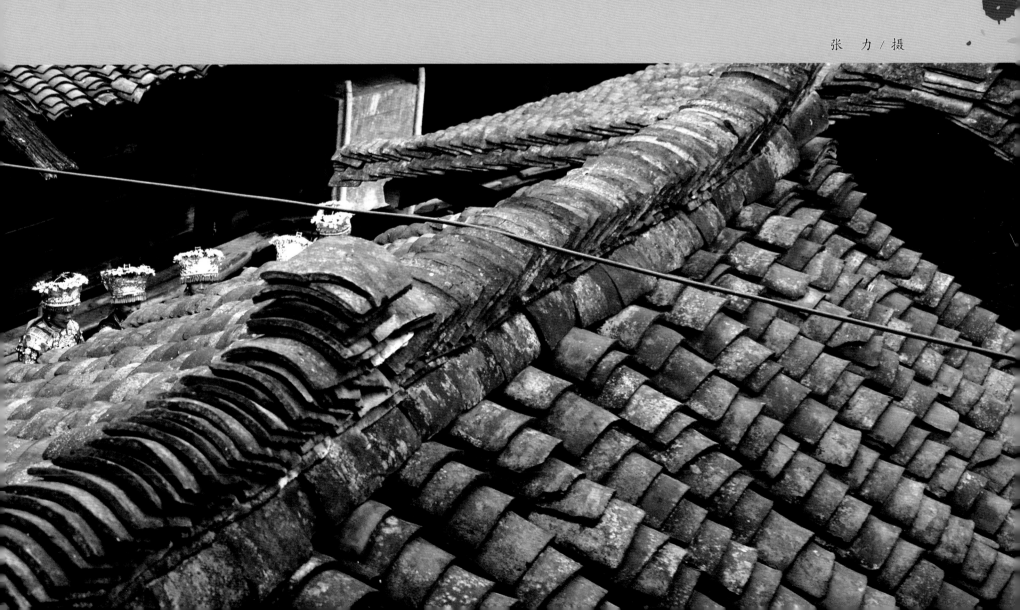

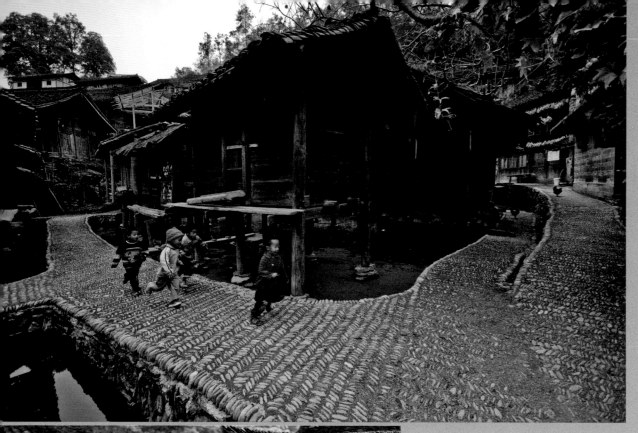

王济文／摄

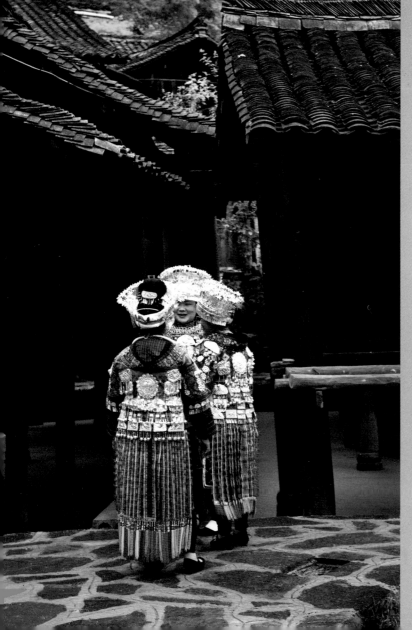

崔建楠／摄

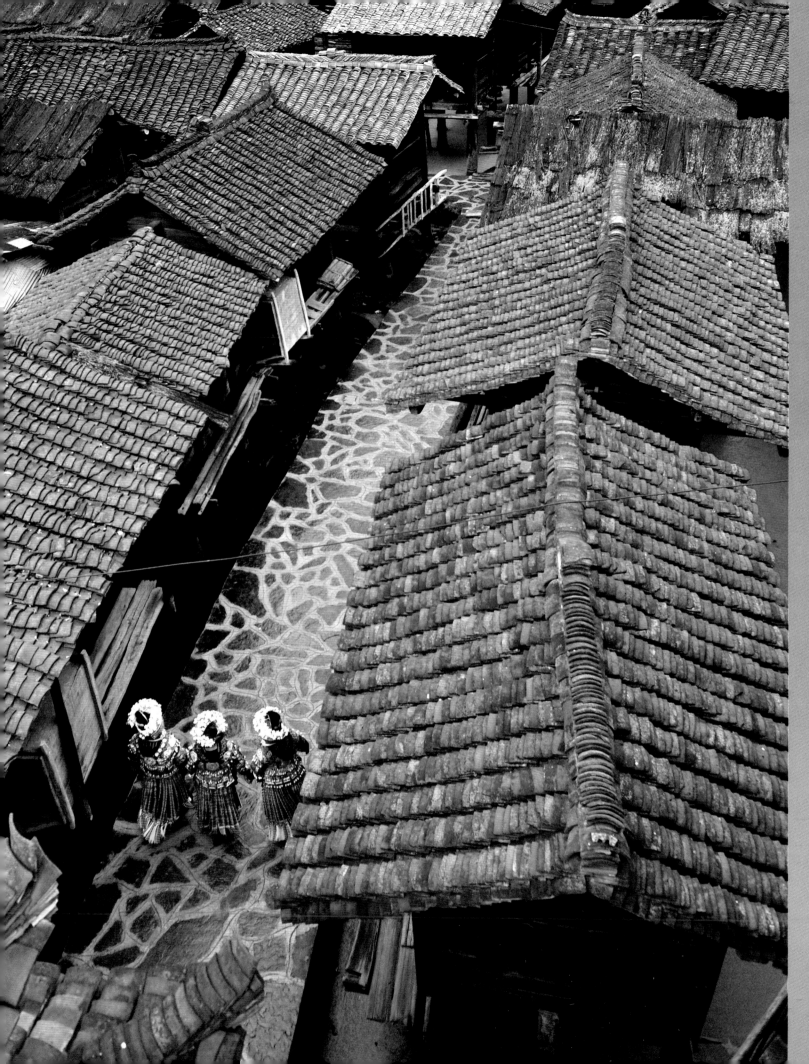

严 越 培 / 摄

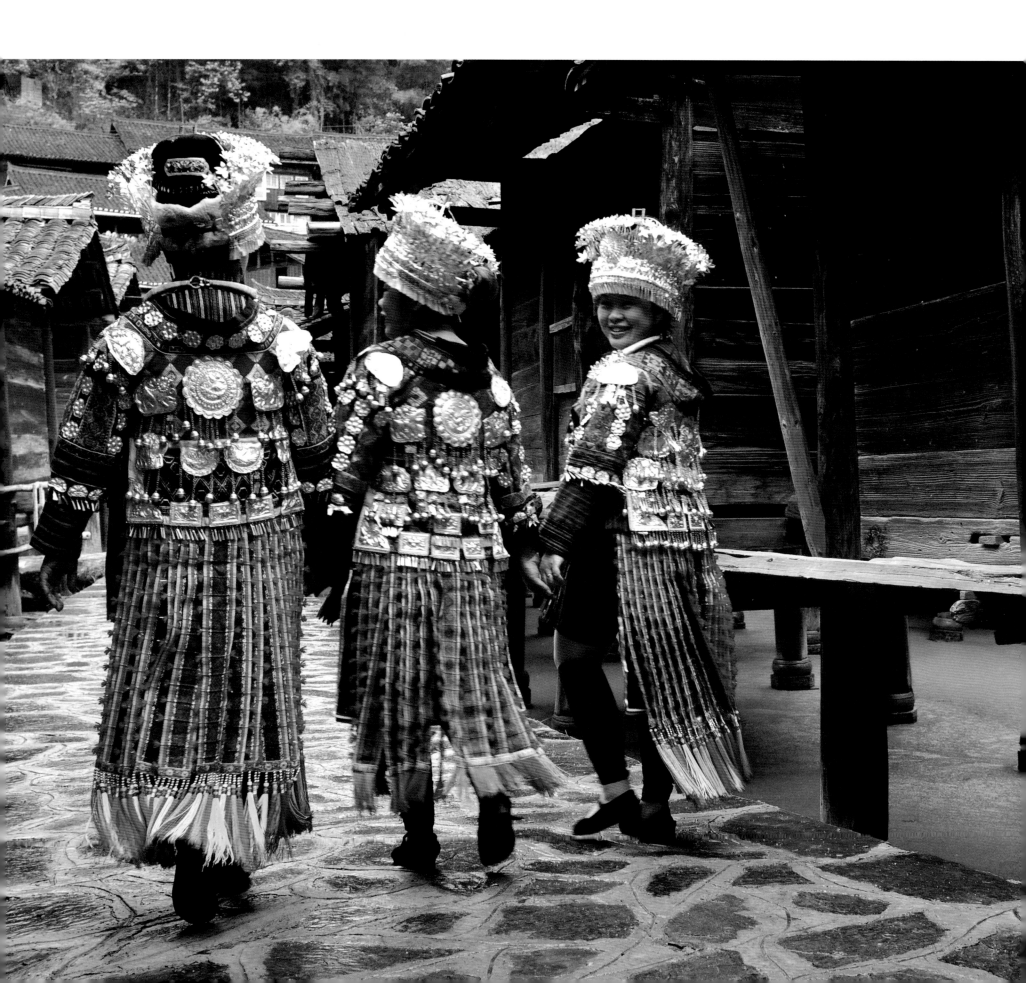

成杨／摄

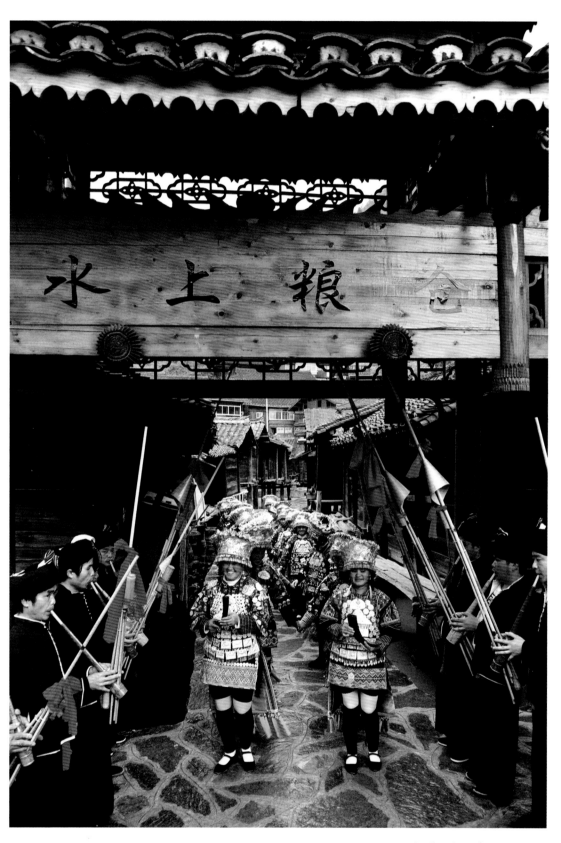

严越培／摄

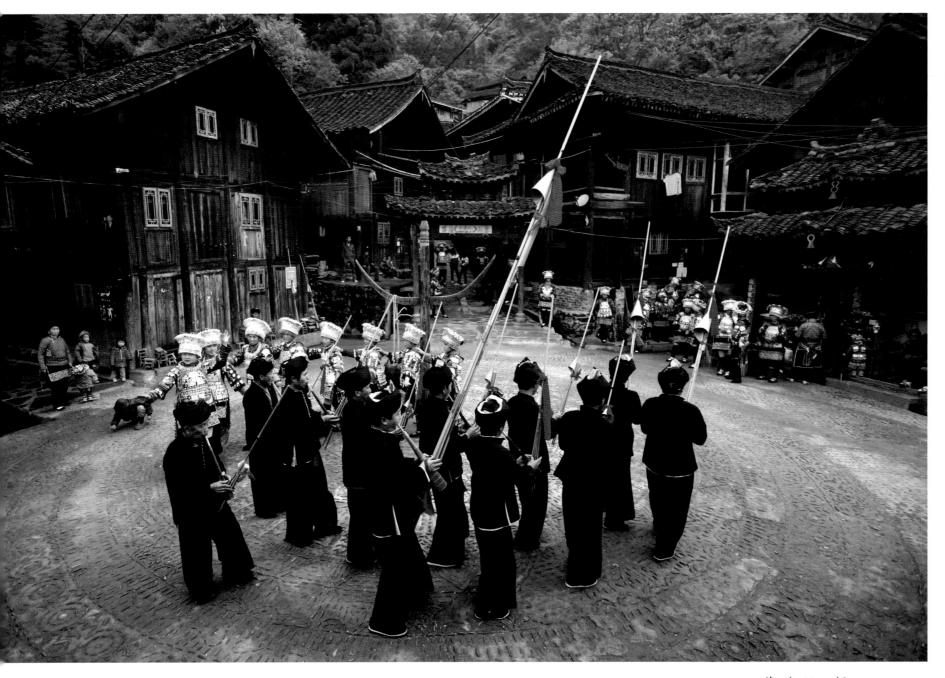

蔡登辉 / 摄

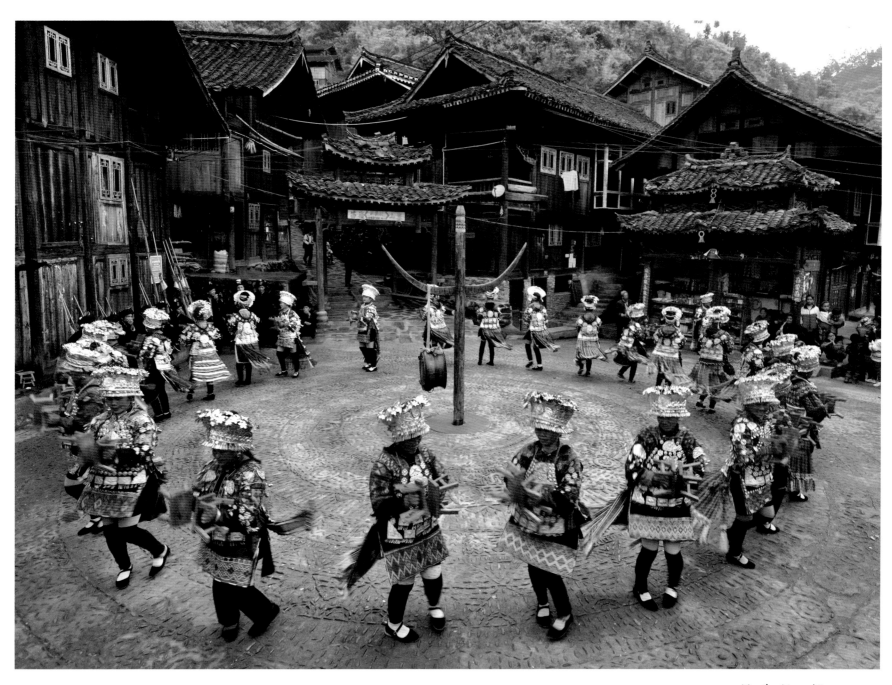

梁希毅／摄

高坡苗族

SAO PO MIAO ZU

高坡乡是座落于贵阳市东南郊的一个苗族乡镇，平均海拔在1500米以上，奇特的喀斯特地貌、保存完好的民族风情和美丽动人的自然风光，共同组成了一幅神奇而秀美的画卷。

高坡有着苗族特有的风情，他们的语言，服饰，建筑，生活习惯，都保持着古老而浓郁的习俗。高坡苗族的服饰尤为特别，妇女以背牌为特殊服饰，传说他们的祖先在春秋战国时期是楚国的掌印官，千百年来子孙为了传承祖先的荣誉，便将这份荣誉深深的印在背上。根据服饰的形式和象征意义划分，高坡的苗族被分为「高坡苗」、「背牌苗」和「喜鹊苗」等等。

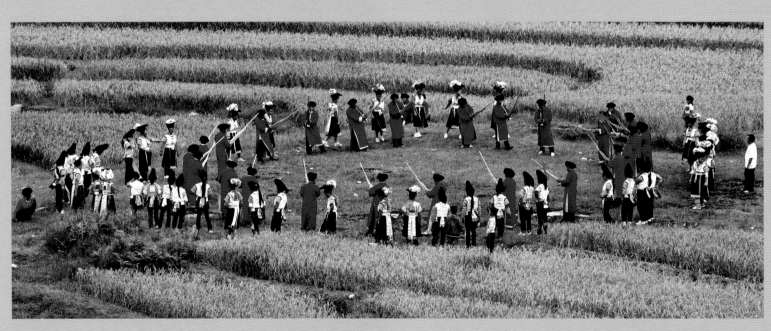

王济文／摄

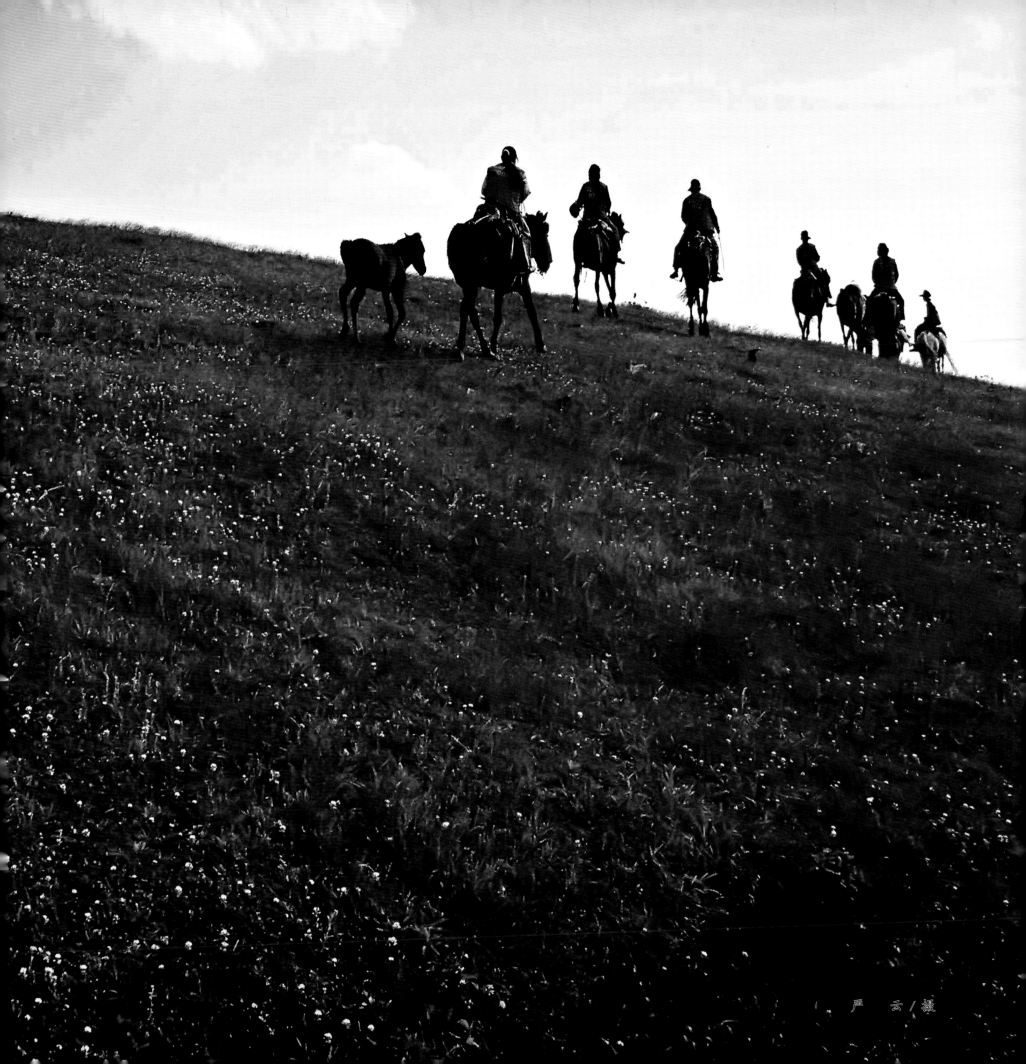
严 云 / 摄

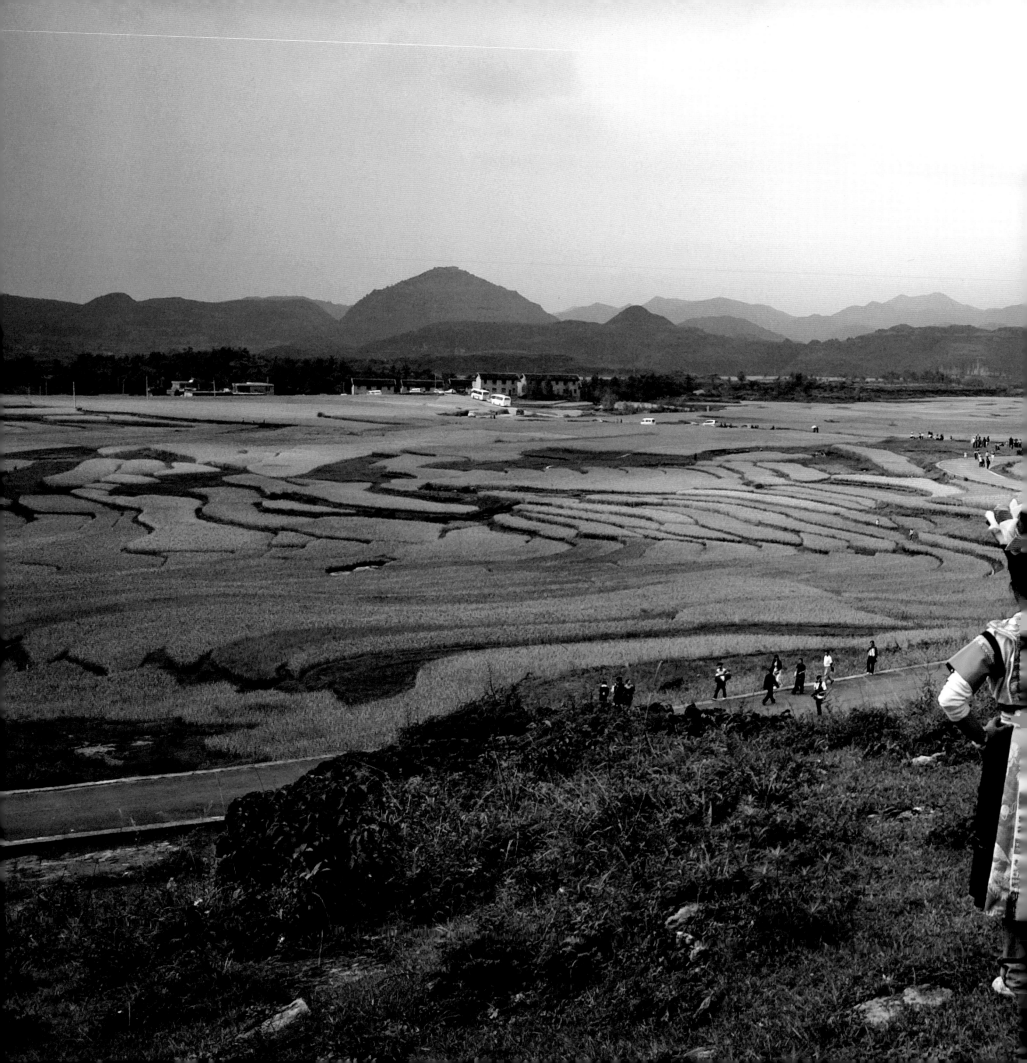

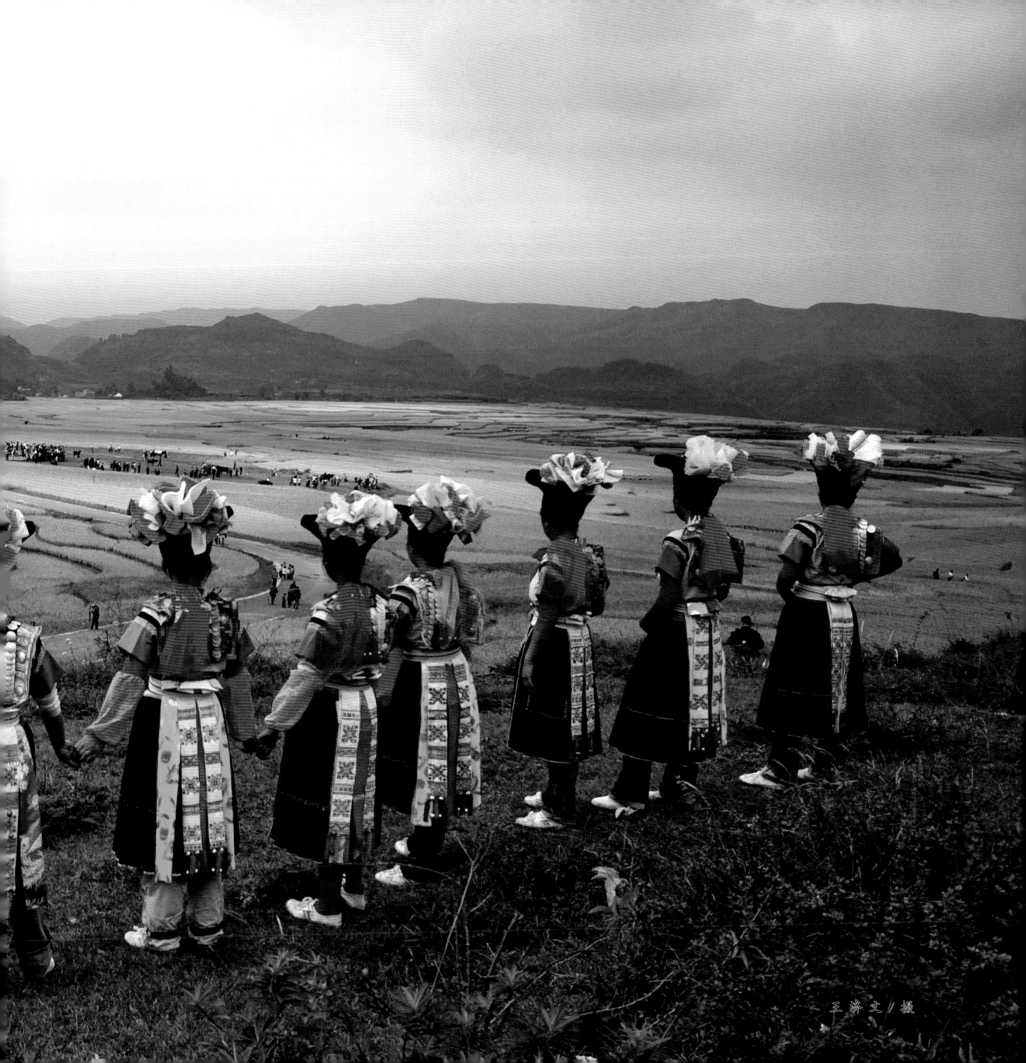

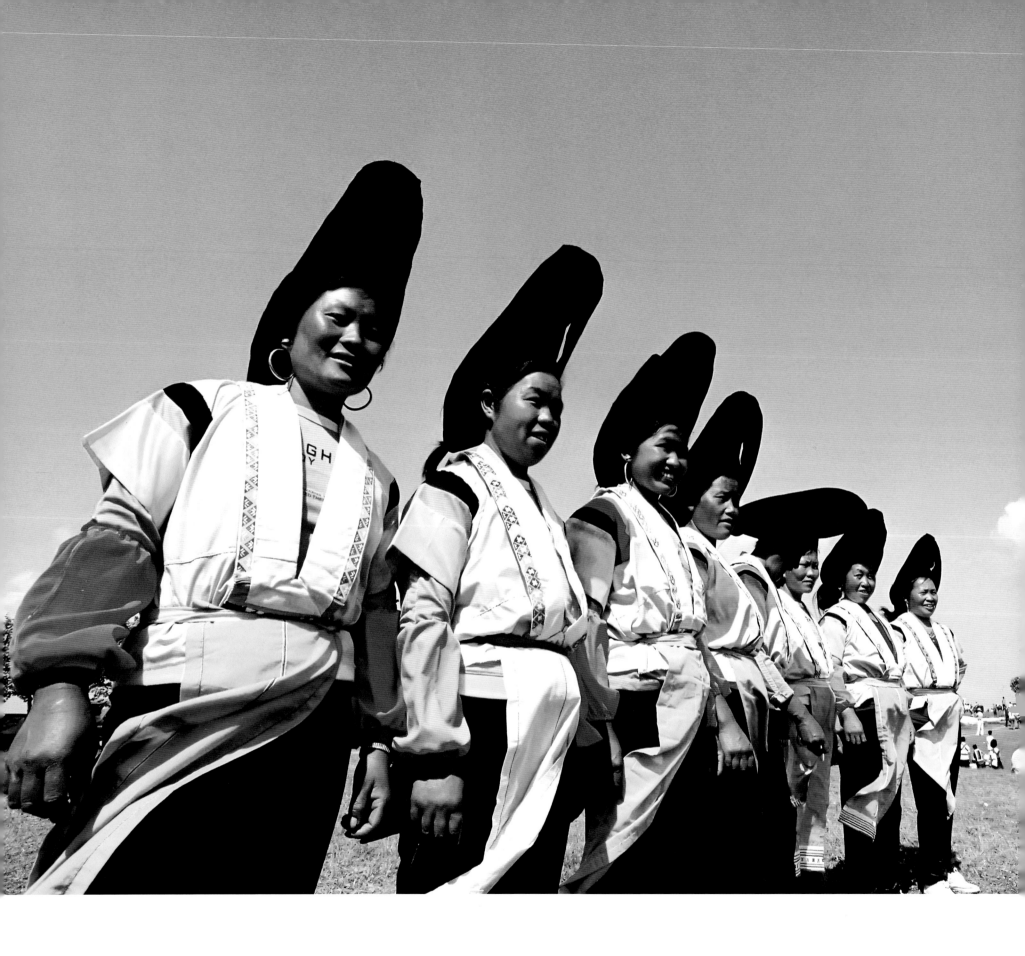

严 云／摄

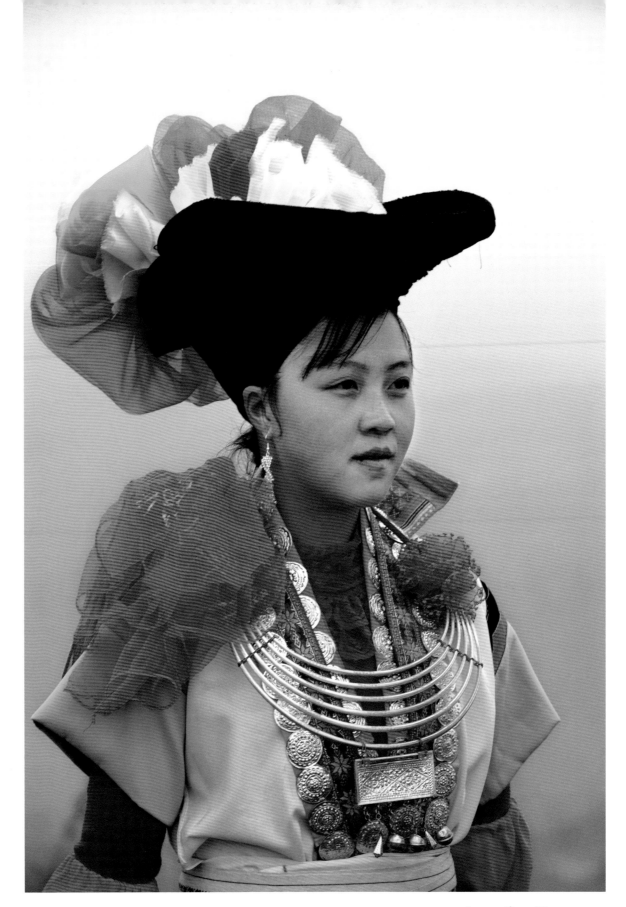

郑 雷／摄

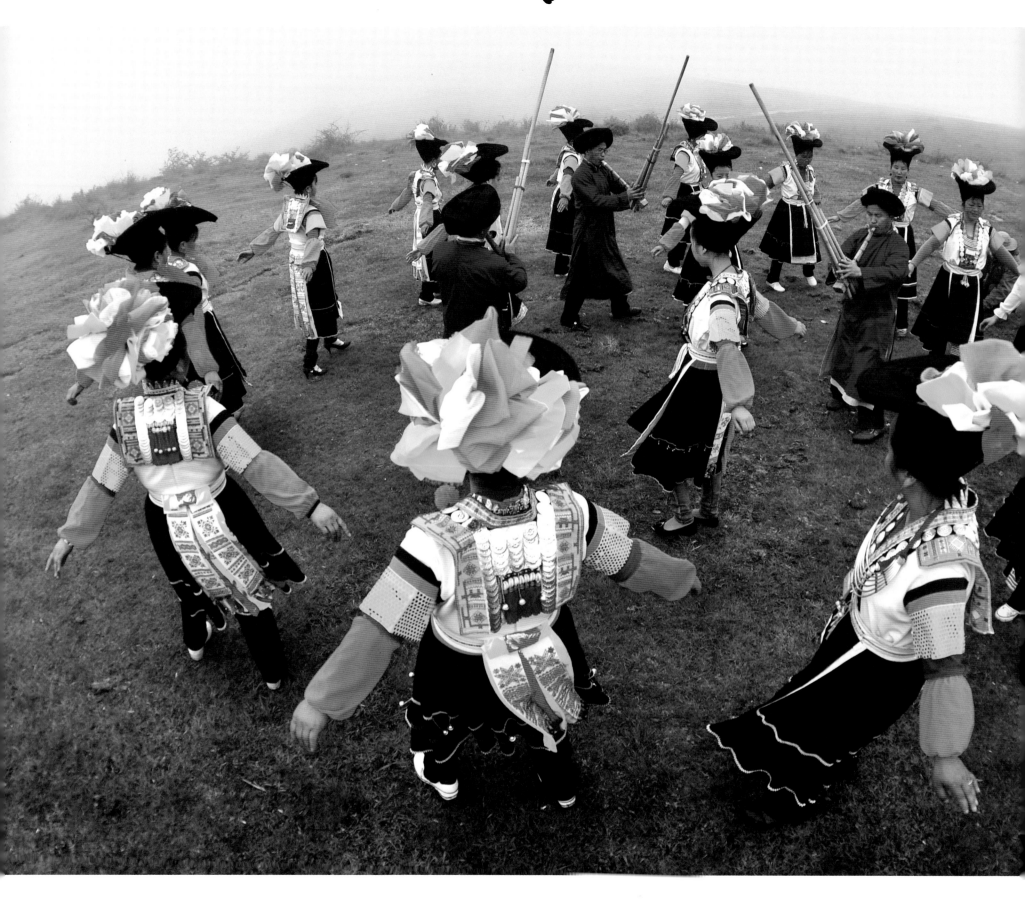

多彩贵州

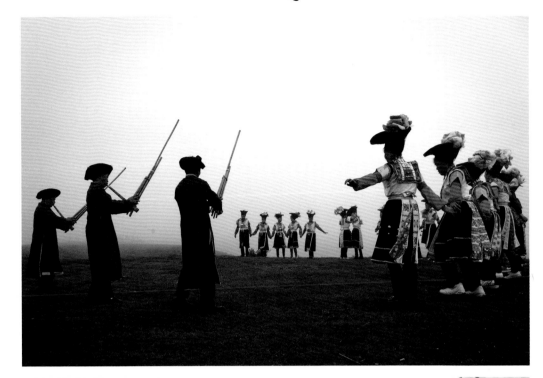

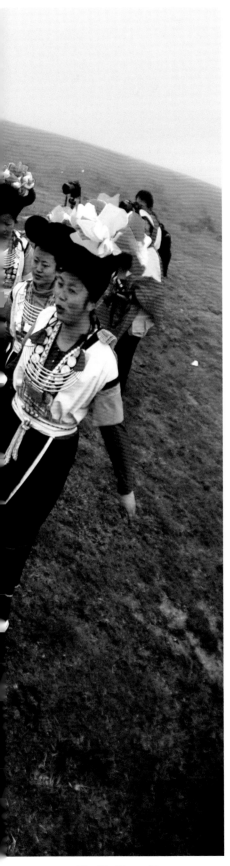

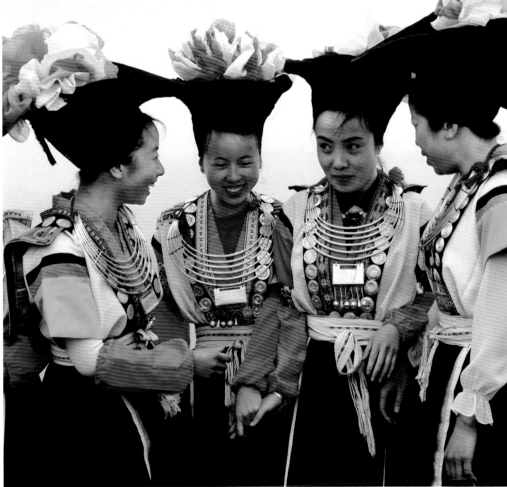

青岩古镇

QI YAN GU ZHEN

青岩古镇始建于明洪武十年（1378年），已有六百多年历史，位于贵阳市南郊，距市区约29公里，贵阳花溪南12公里处。青岩古镇，名青岩，城门上大书『定广门』三个字。城门左右两边有逶迤城墙，上筑敌楼、垛口、炮台。全部用方块巨石筑就，一派青灰苍黑。它是贵州四大古镇之一，一座建于600年前的军事古镇。古镇内设计精巧、工艺精湛的明清古建筑交错密布，寺庙、楼阁画栋雕梁、飞角重檐相间，悠悠古韵。2013年顶峰国际非物质文化遗产保护与传承旅游规划项目中被誉为中国最具魅力小镇之一。

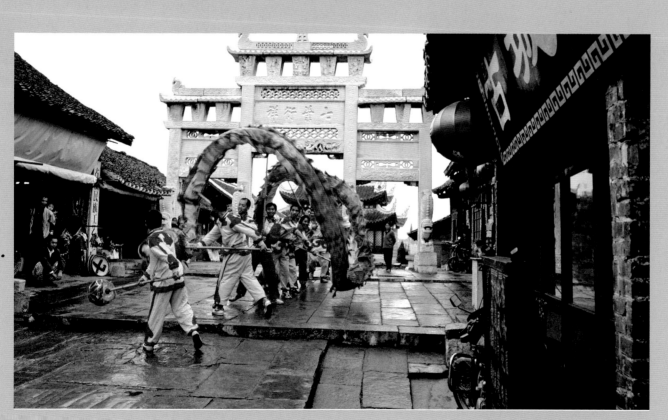

王济文／摄

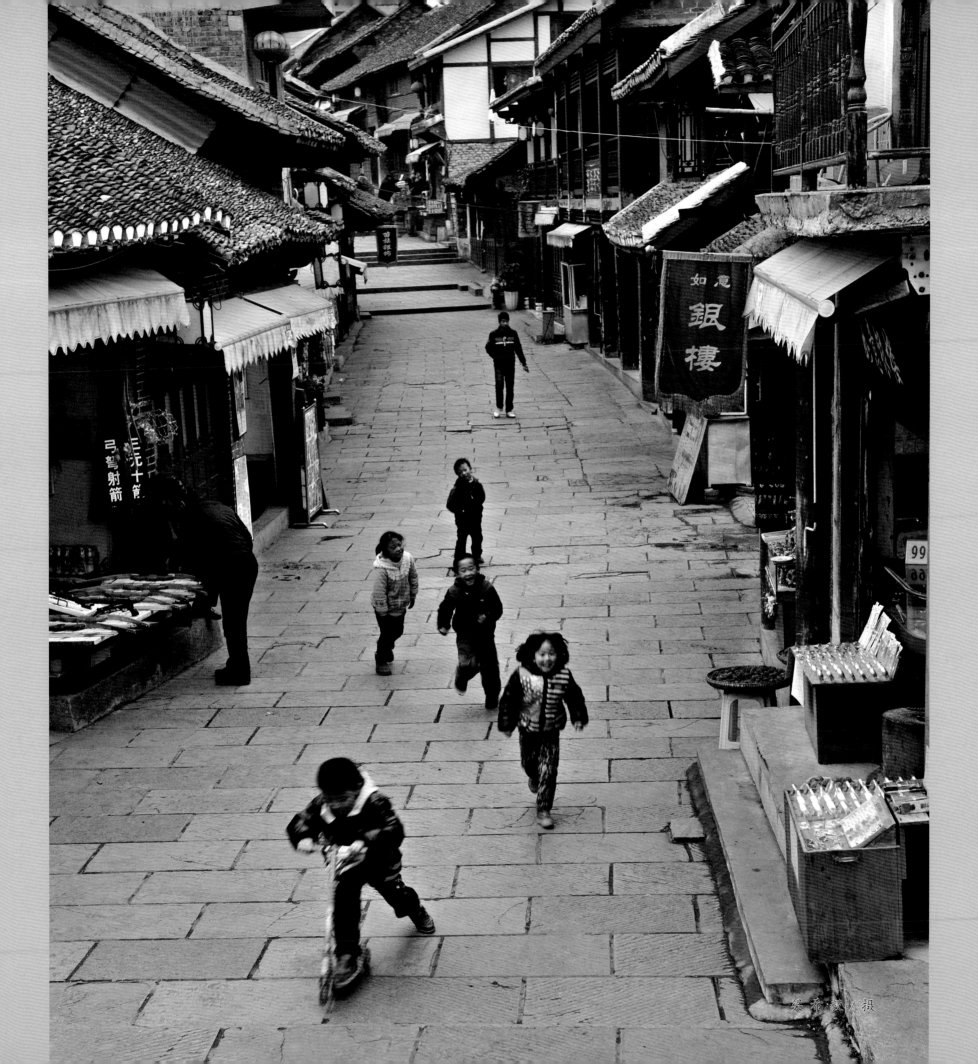

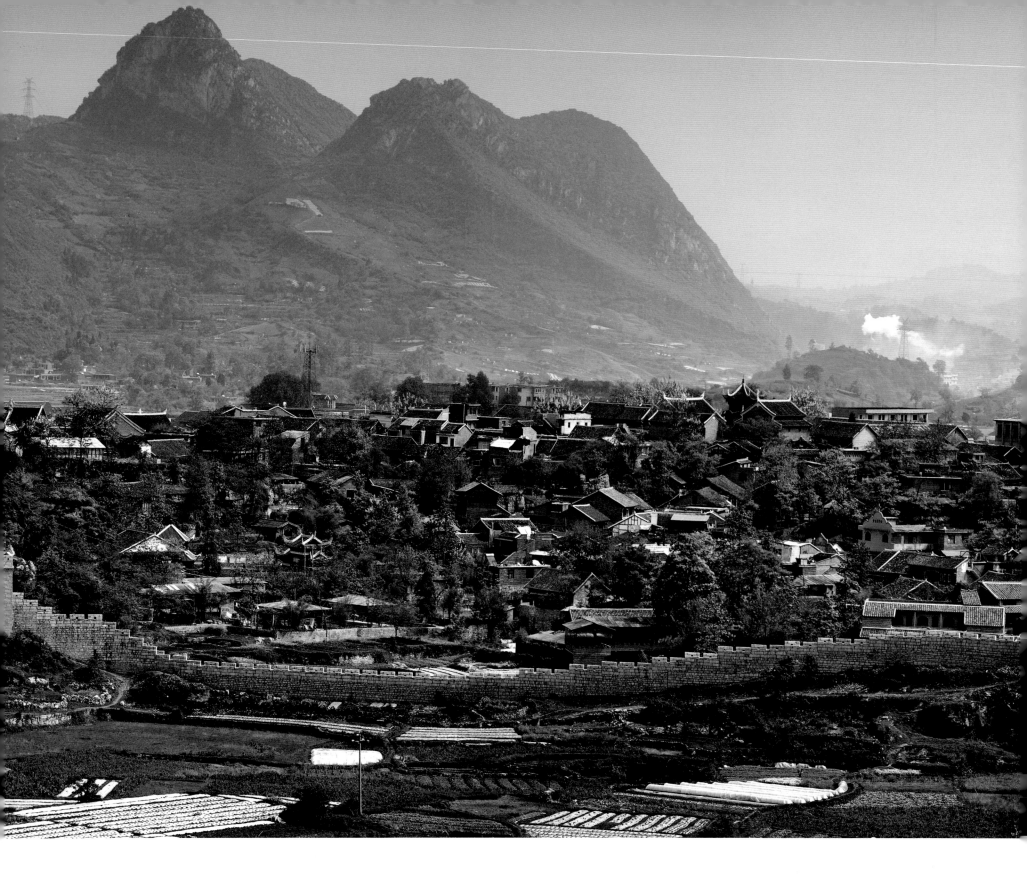

王济文／摄

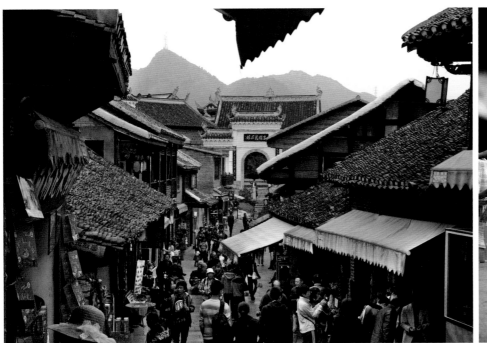

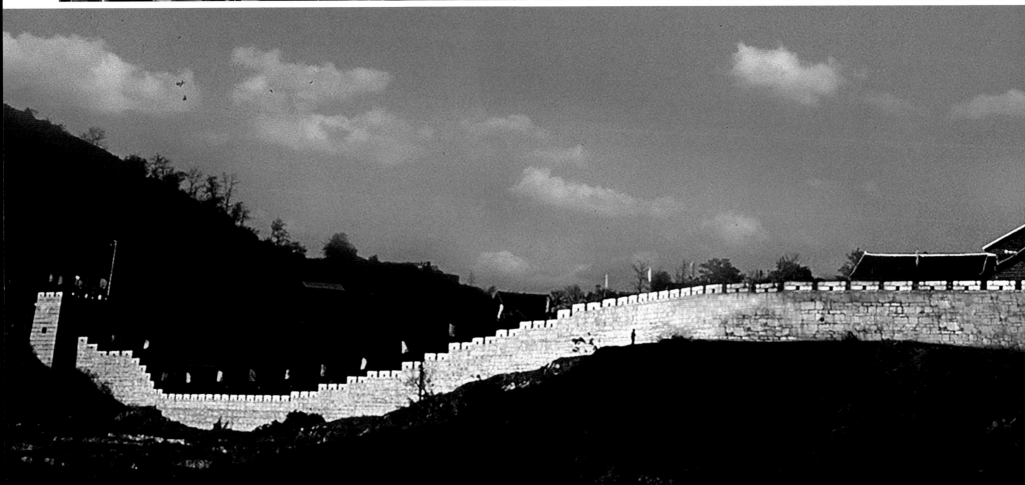

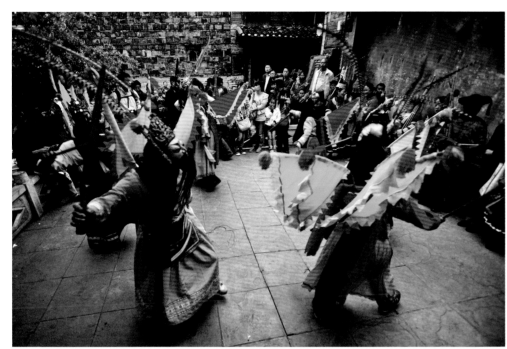

a. 焦红辉 / 摄
b. 贾国荣 / 摄
c. 蔡登辉 / 摄
d. 杨 舰 / 摄

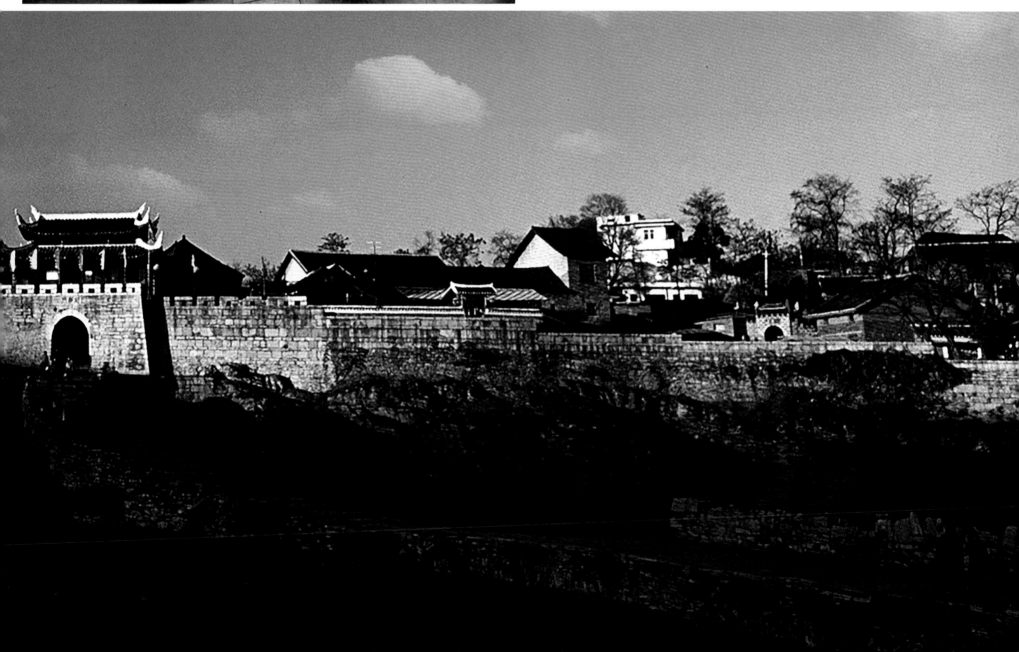

地戏

DI XI

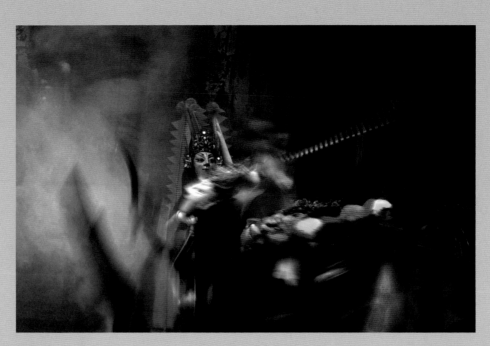

梁希毅/摄

地戏又称『跳神』，是盛行于屯堡区域的一种民间戏曲。以其粗犷、奔放的艺术个性和深邃的文化内涵，很受屯堡人的欢迎。一个地戏队跳一部书称为一堂，据粗略统计，全省约有370多堂。主要分布在以安顺西秀区为中心，包括临近的平坝、普定、镇宁、关岭、紫云、清镇、长顺、广顺、贵阳等地的村寨中。安顺市所属的各区、县有300堂，仅西秀区就有192堂。因为它活动在农村，又是以平地为戏台围场演出，属于农民称谓的『吹地灰』之属，故称之为『地戏』。

一个地戏剧本就是一部书，就是讲唱一个完整的征战故事。不分场次，不分生且净末丑的行当，由剧中人物边演边打讲唱完毕。由于它表现的内容是征南而来的屯兵熟悉的军旅生活，所表现的人物是屯堡村民所喜爱的薛家将、杨家将、岳家将、狄家将、三国英雄、瓦岗好汉、封神将军等，故而几百年来在屯堡村寨中传承至今。

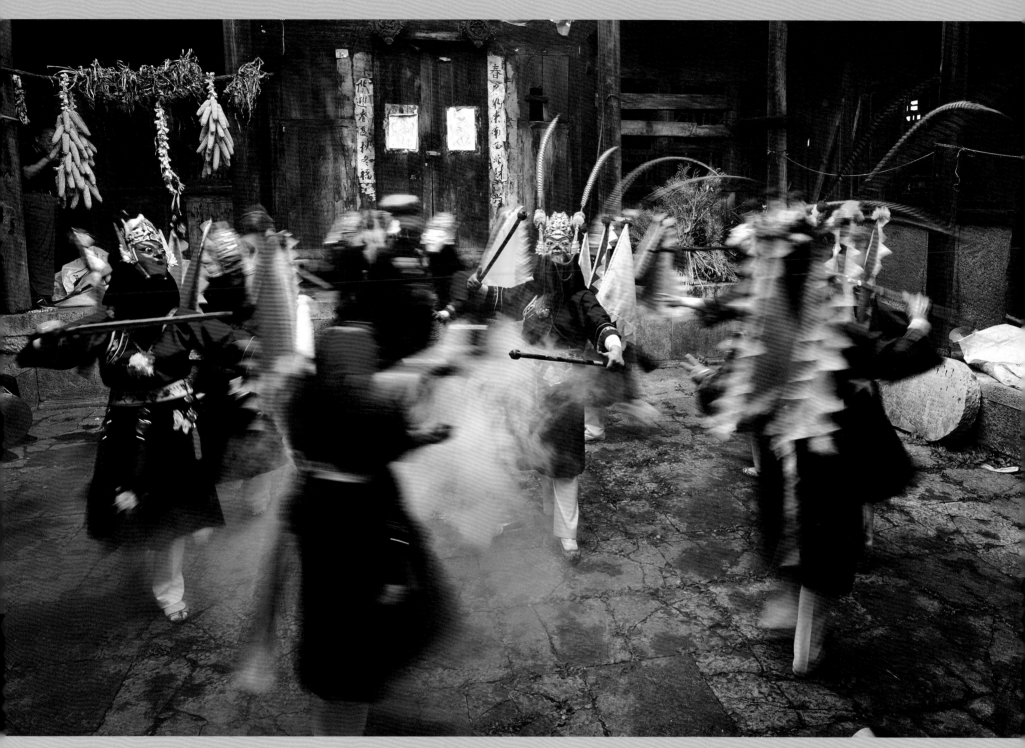

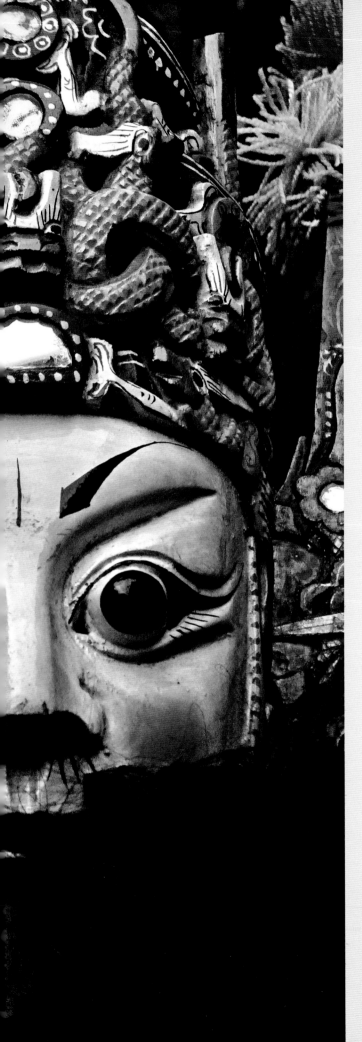
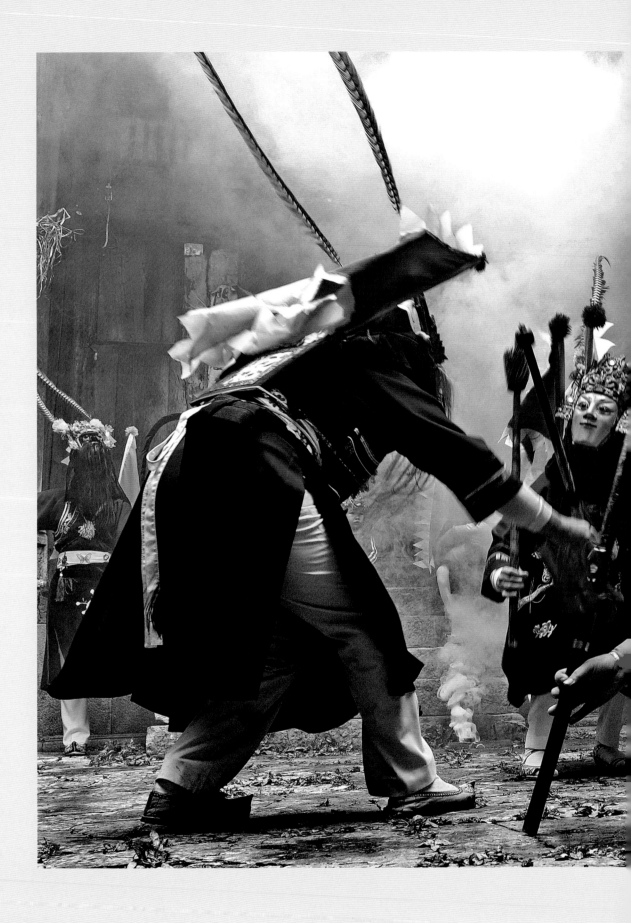

苏俪珠／摄

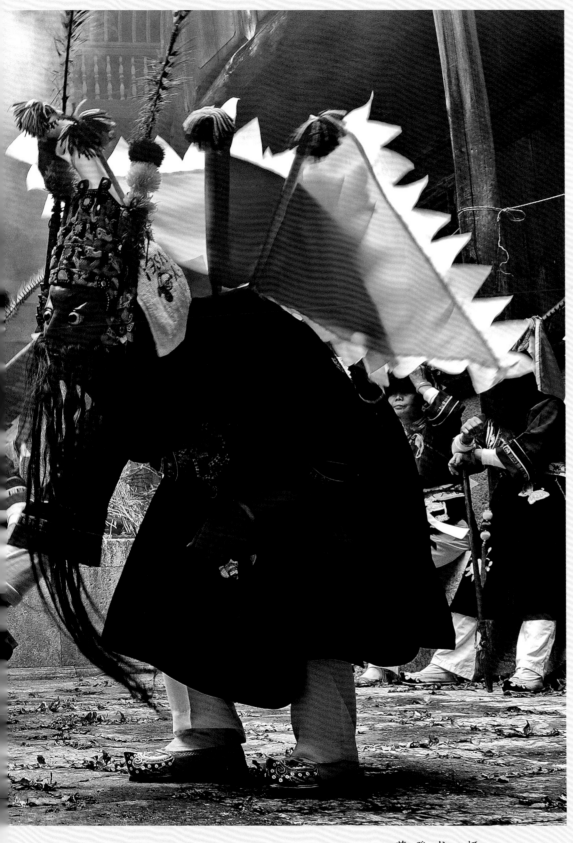

蔡登龙 / 摄

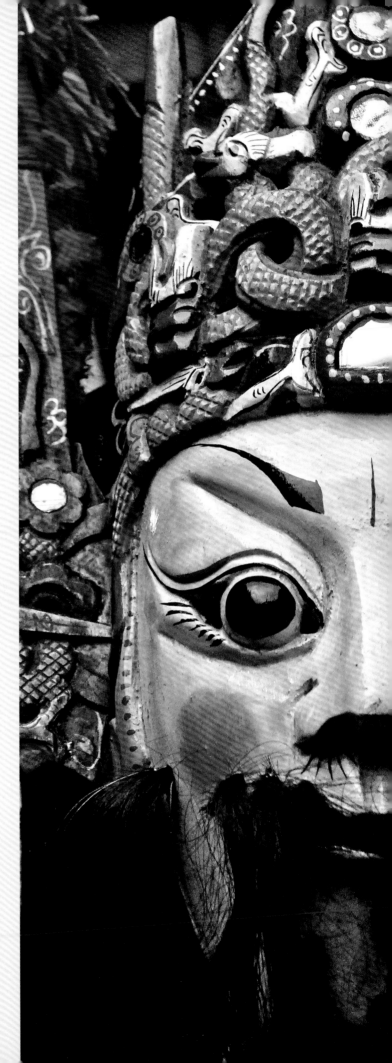

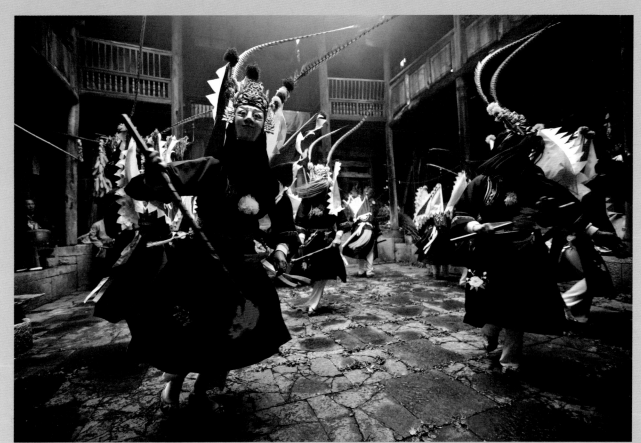

a.c. 蔡登辉／摄
b.e. 杨婀娜／摄
d. 蔡登龙／摄

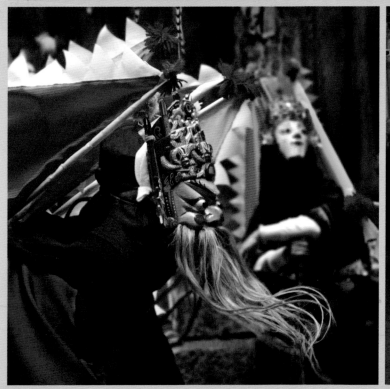

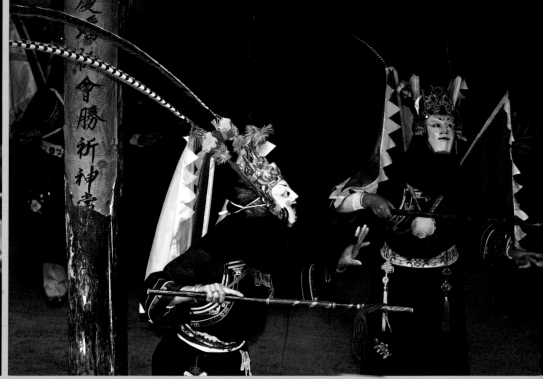

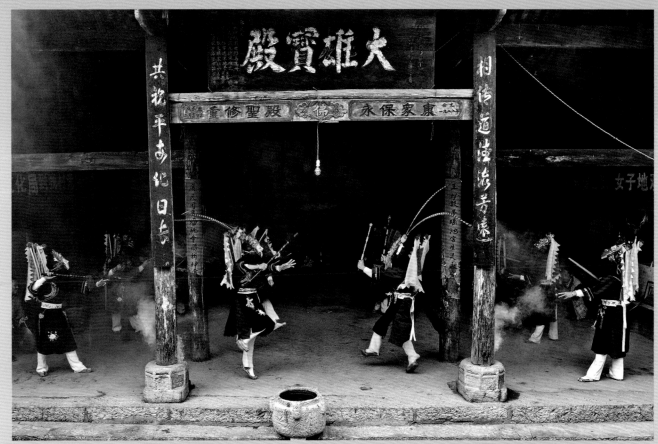

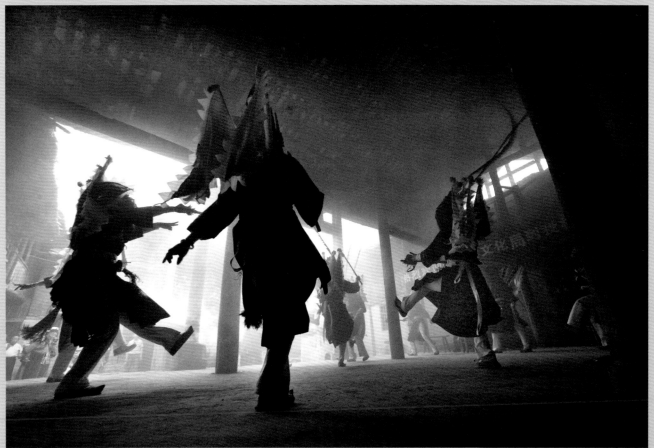

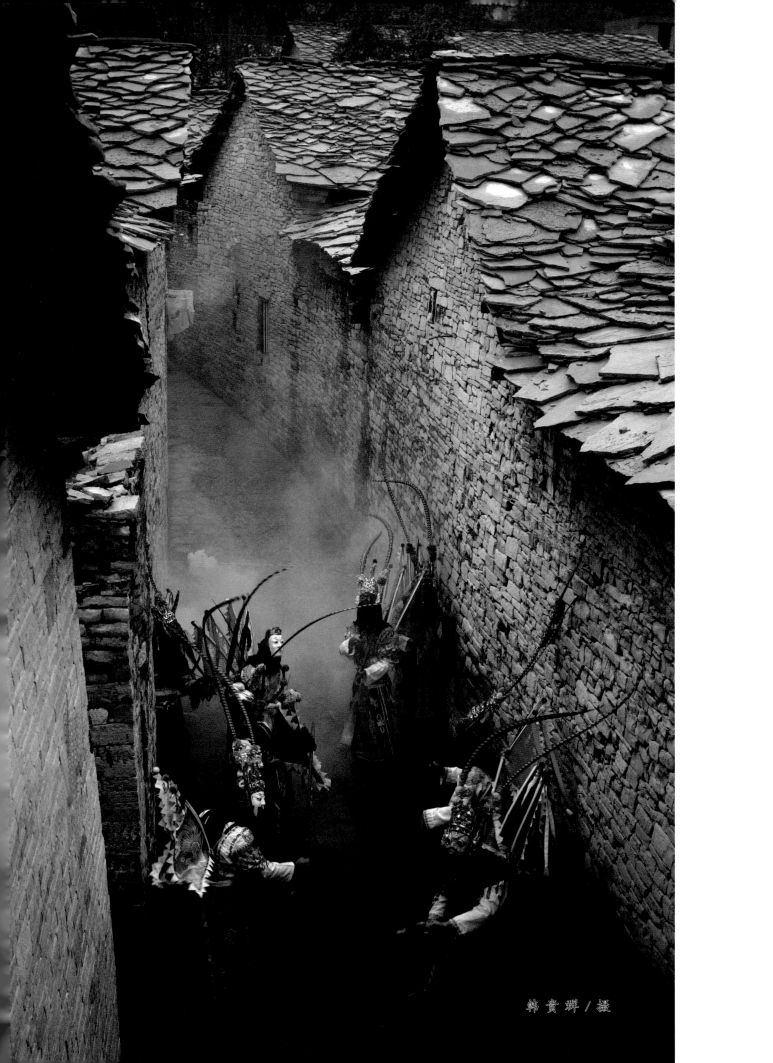

韩贵群／摄

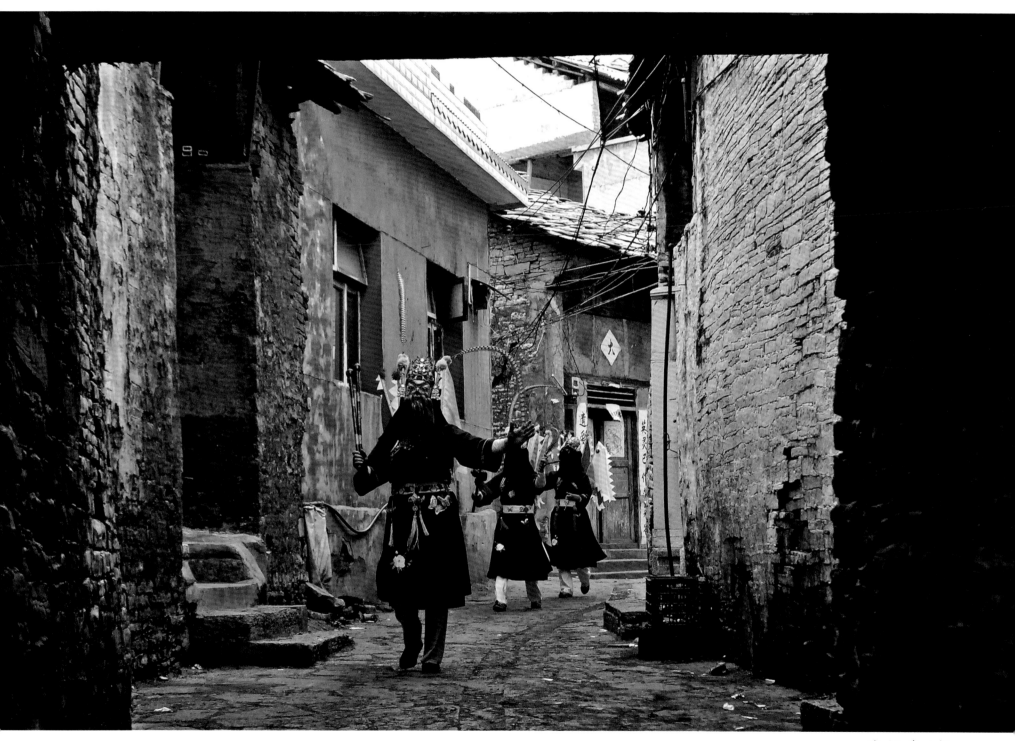

苏俪珠 / 摄

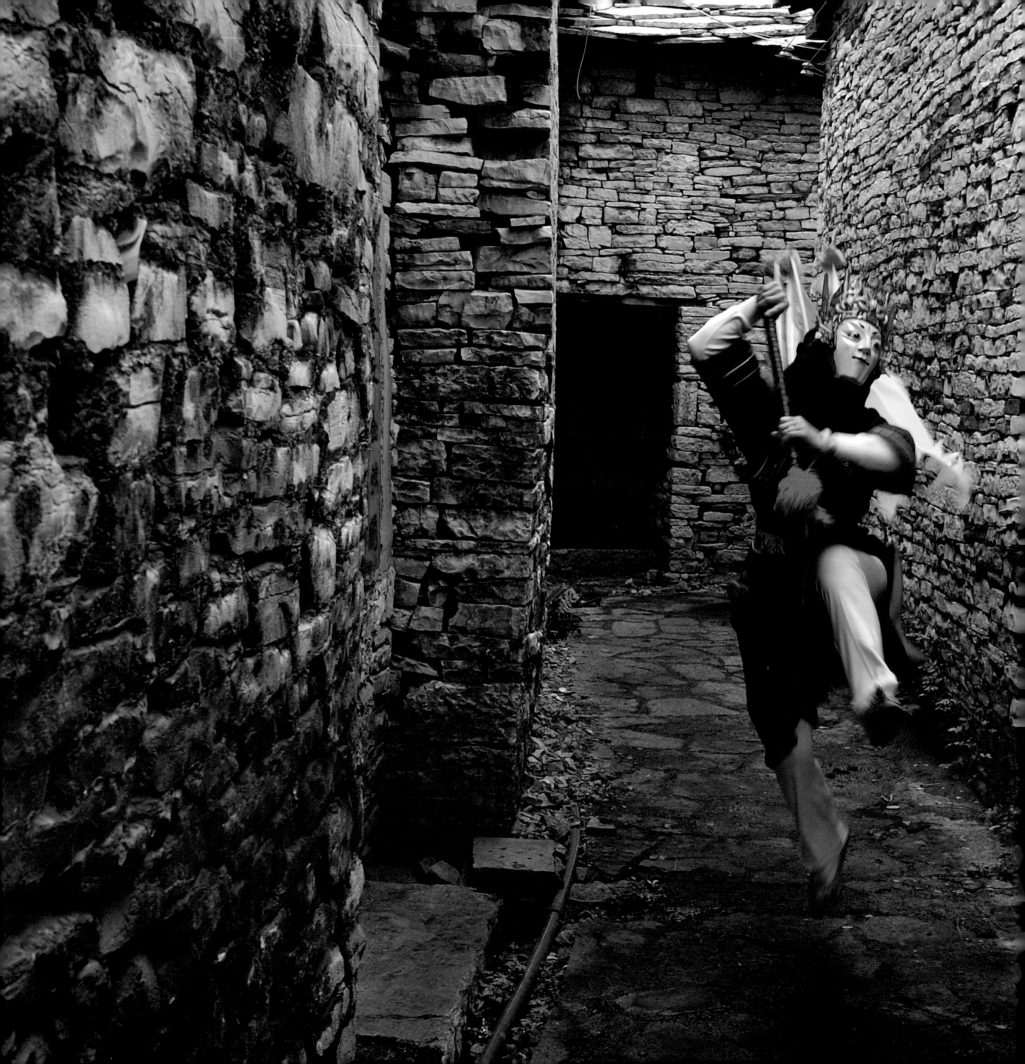

那兴海／摄

本寨

本寨是有名的『云峰八寨』之一。云峰八寨指的是本寨、云山屯、雷屯、小山寨、章庄、竹林寨、吴屯和洞口寨，是八个典型的屯堡村寨，属西秀区七眼桥镇所管辖，距安顺十余公里。

过去，本寨曾经是明朝征南时期一个武将的大本营，它古朴典雅，依山傍水，碉楼耸立，石房紧凑，是一处具有典型农耕生活情趣的小村寨。在本寨中，各家各户是自成体系的封闭式『合院』建筑，却又以曲折的小巷连成一体。户与户有暗门相通，家与家有高墙相连，形成布局严谨、主次有序、结构坚固、易于自守的格局。由于本寨是大户人家选中的风水宝地，高宅大院较多，现存用粗大料石砌筑的高层碉楼就有七座。宅院大门有雕凿精美的垂花门楼，住居和天井有精致的隔扇门窗、额枋、门簪、精雕的石础、石地墁、石水漏、石门联……

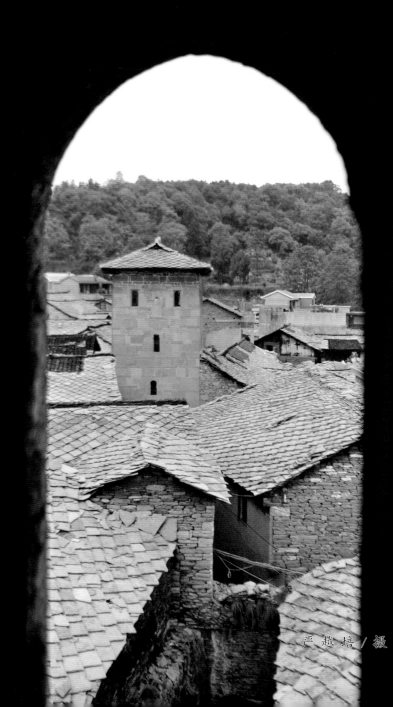

严越进／摄

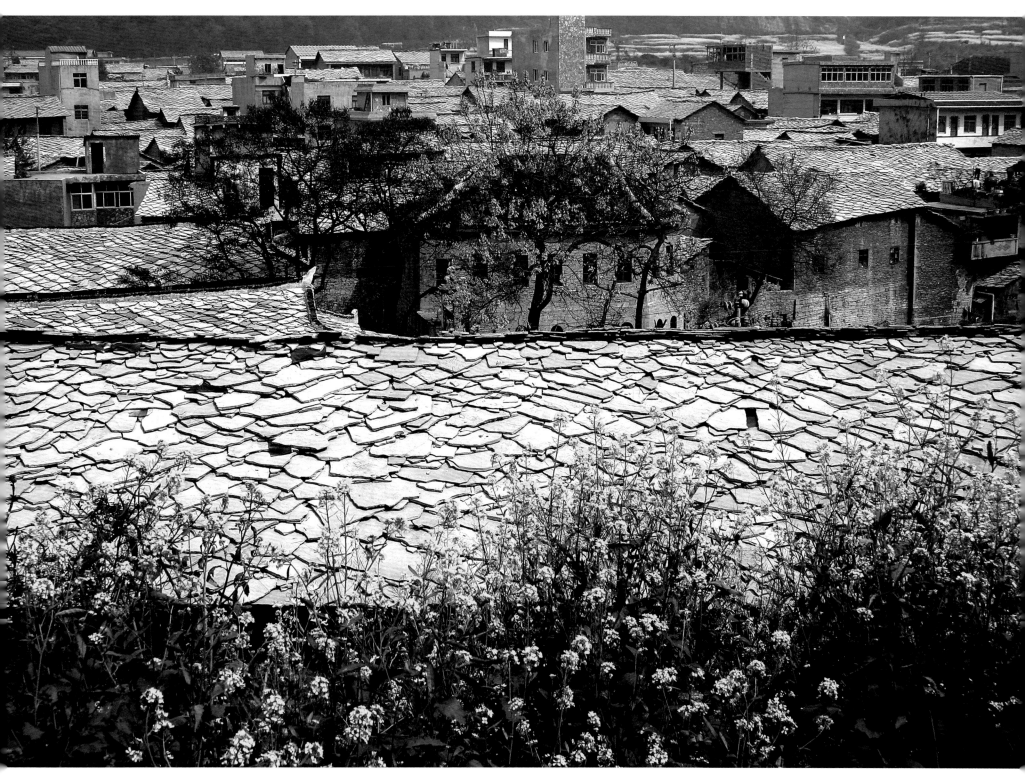

严 云 / 摄

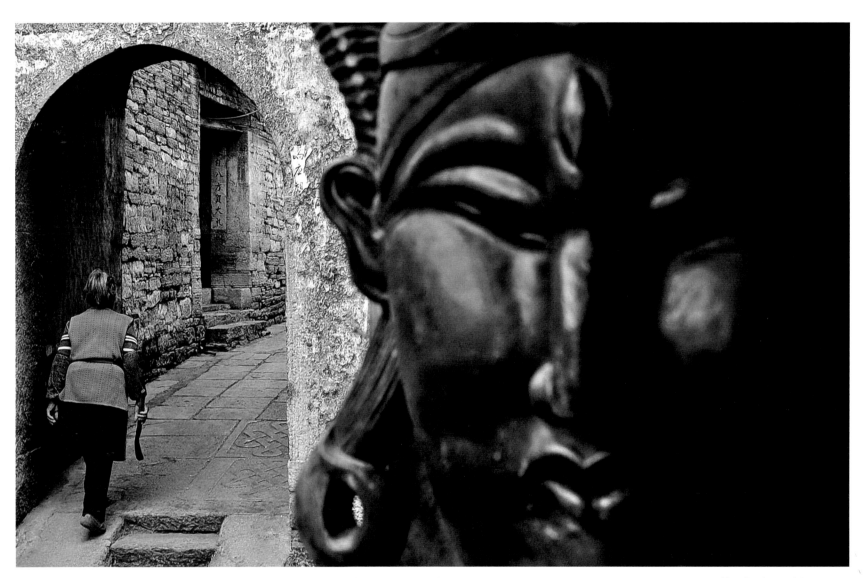

蔡登龙 / 摄

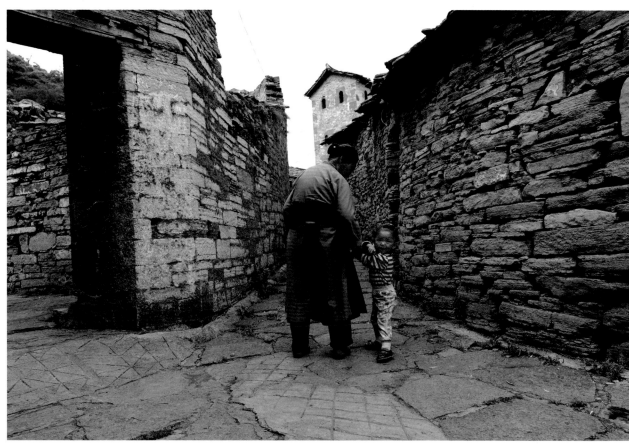

焦红辉 / 摄

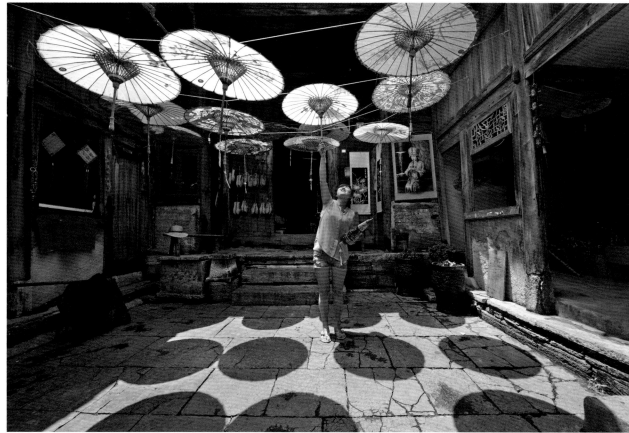

王济文 / 摄

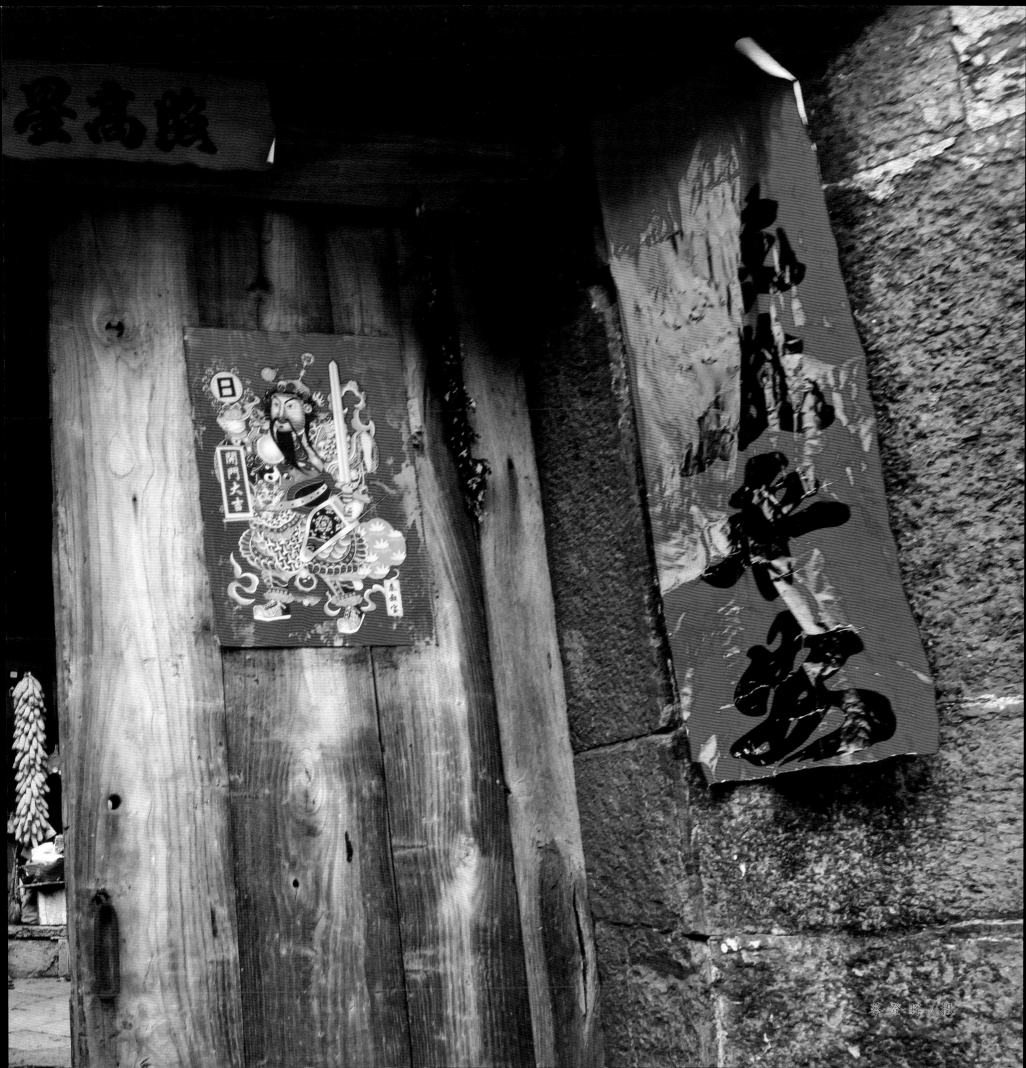

跳洞

TIAO DONG

贵州省黔南布依族苗族自治州龙里县摆省乡是苗族聚居区，所辖果里村附近的苗族同胞几百年来具有『洞葬』的习俗，是贵州地区最大的洞葬群之一。『果里』在苗语里是『腰』的意思，意为非常重要。

每年农历正月初五果里苗族支系在岩洞内举行的『跳月』，当地称为『跳洞』，是本地民族大型的娱乐活动，是一种非常特殊的民族文化习俗。举办此项活动旨在传承民族文化，让人们领略到非物质文化遗产的神韵，彰显地方文化旅游的魅力。

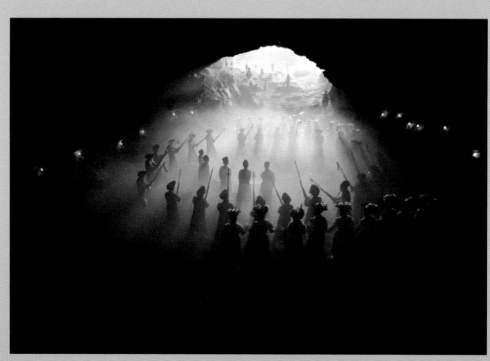

丁　鹏／摄

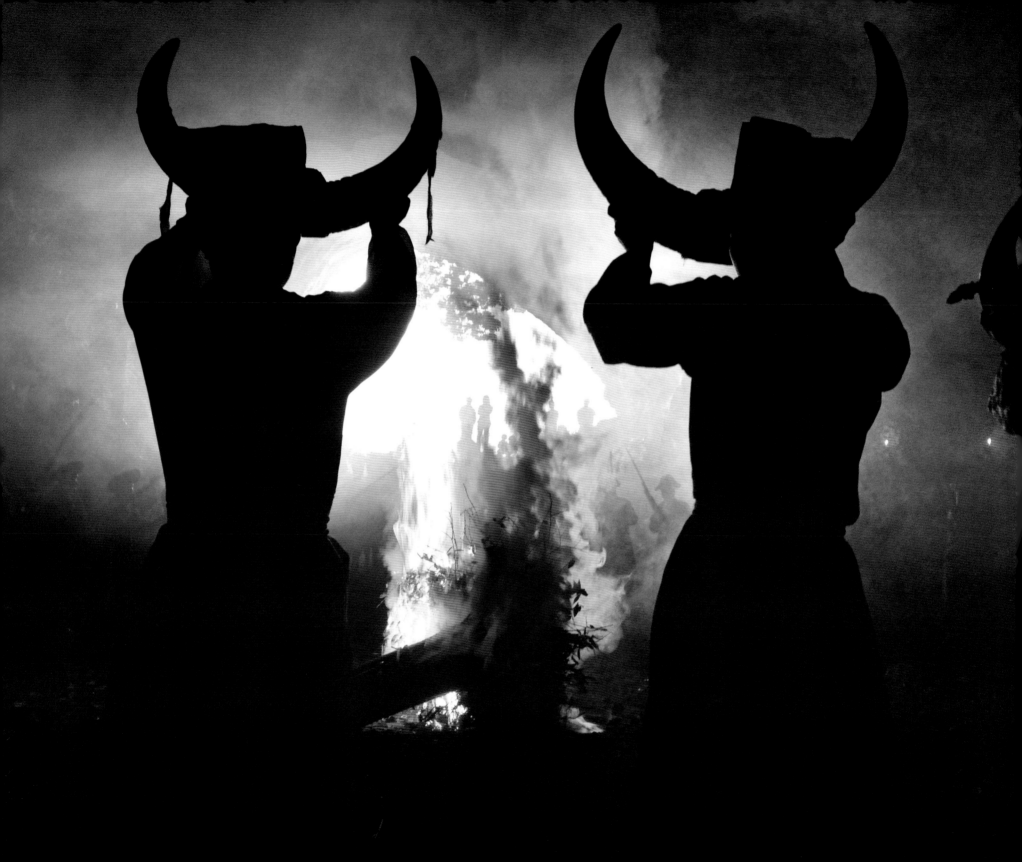

周志鸿／摄

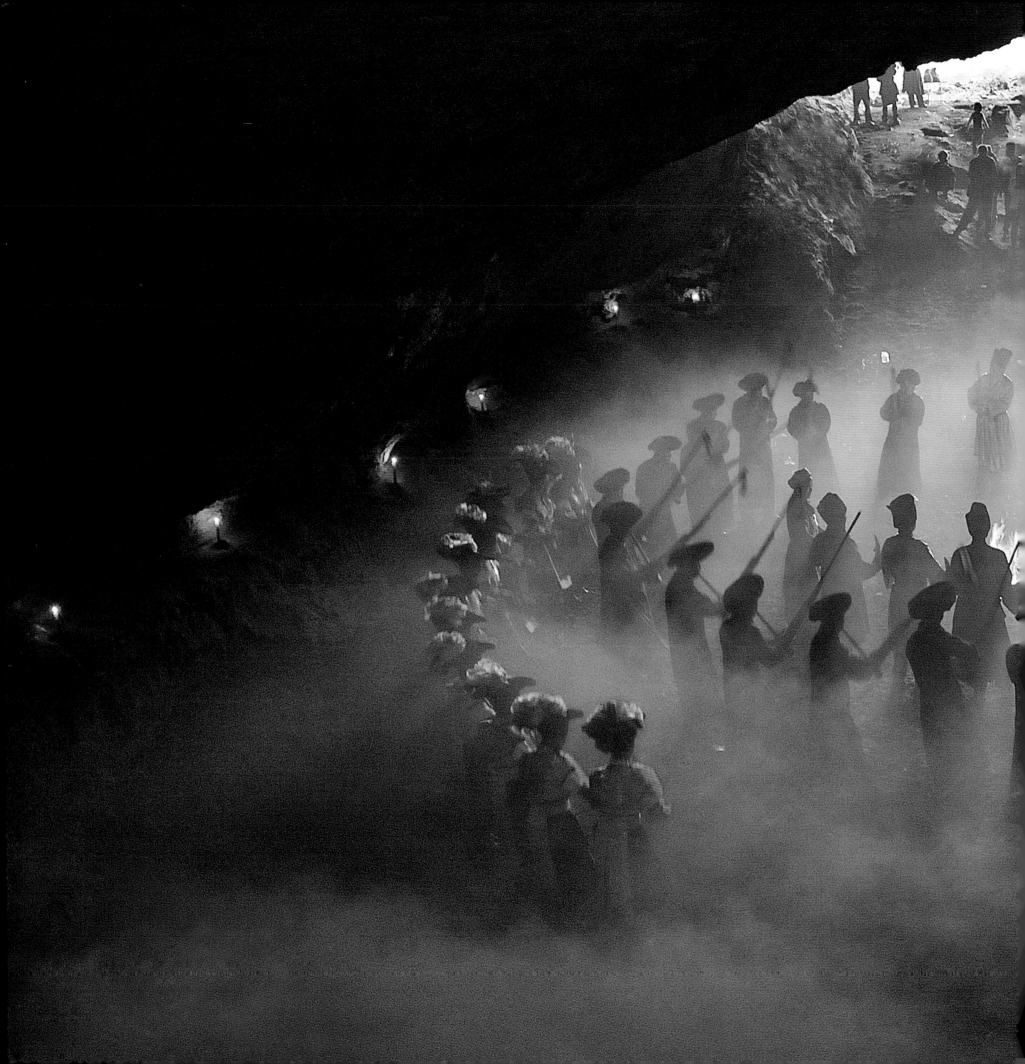

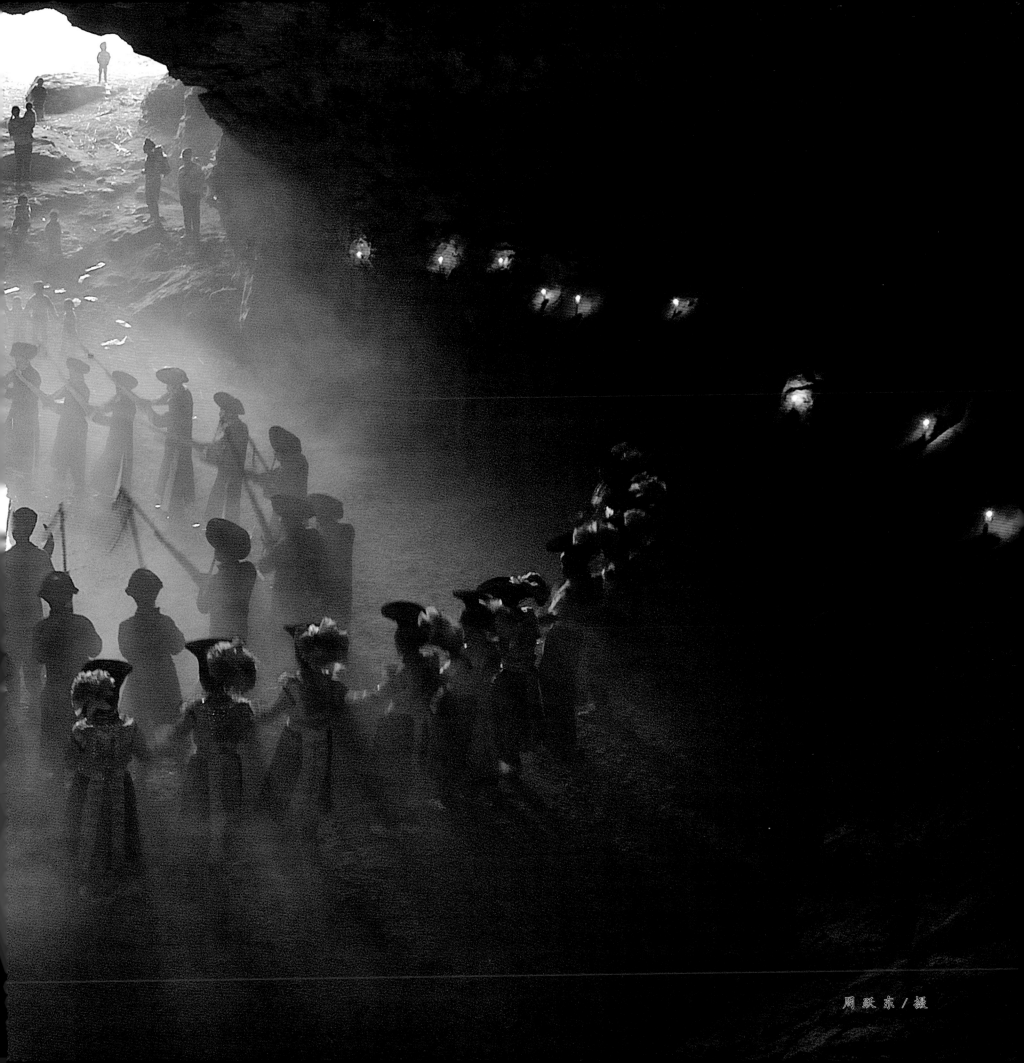

周跃东／摄

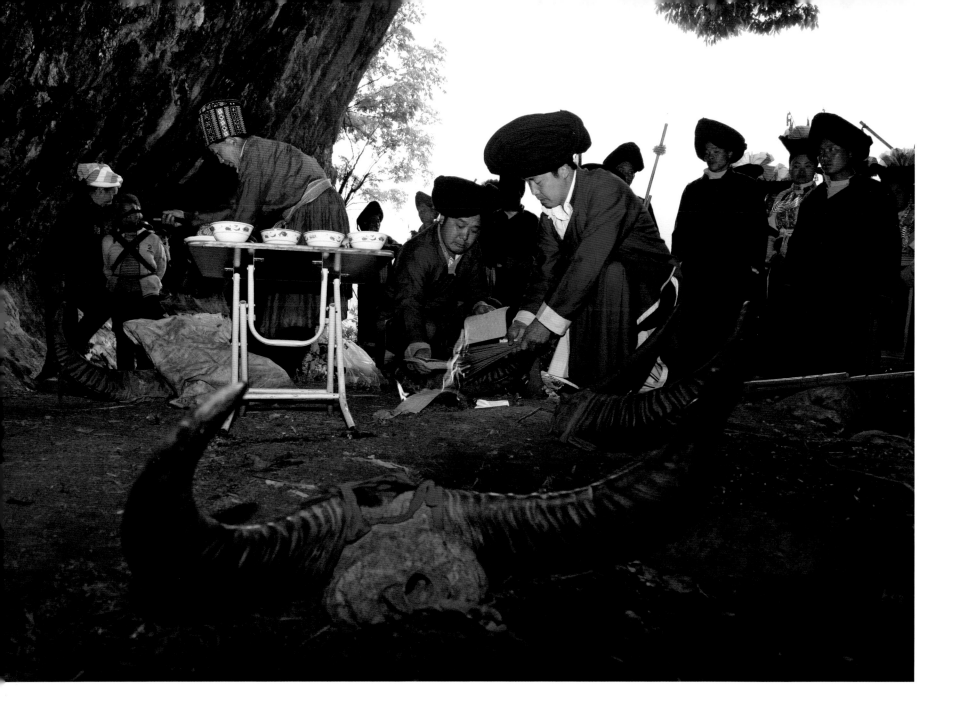

a. 周志鸿 / 摄

b. 蔡登龙 / 摄

c. 蔡登辉 / 摄

d. 焦红辉 / 摄

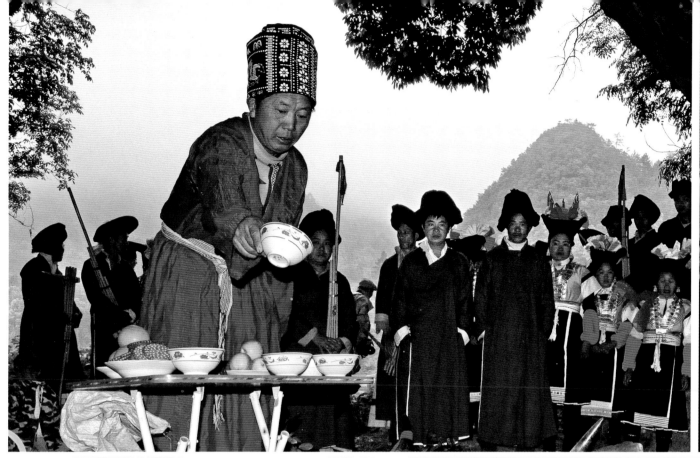
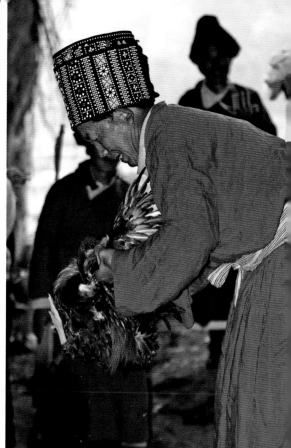
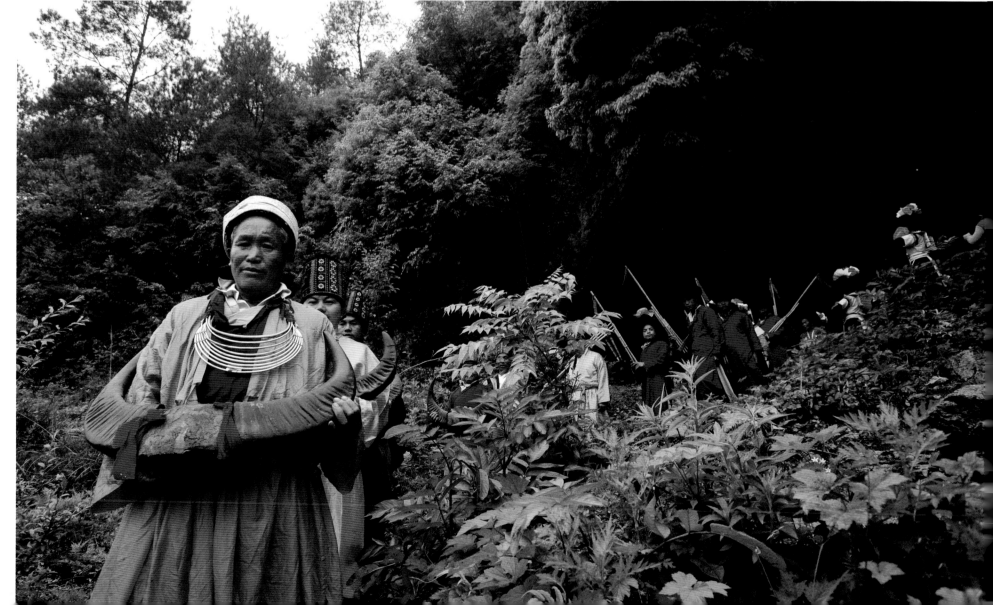

熊紅輝 / 攝

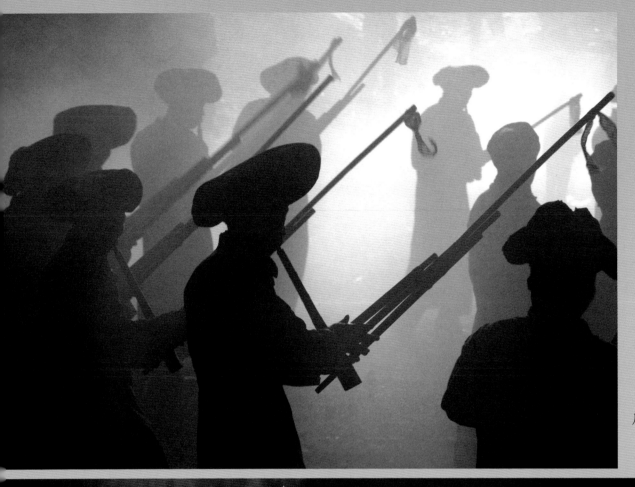

周志鸿 / 摄

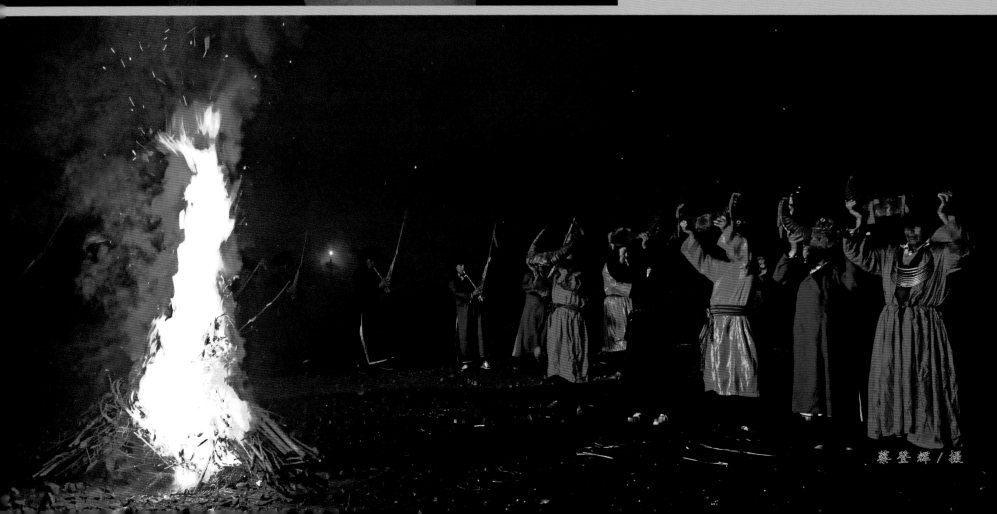

蔡登辉 / 摄

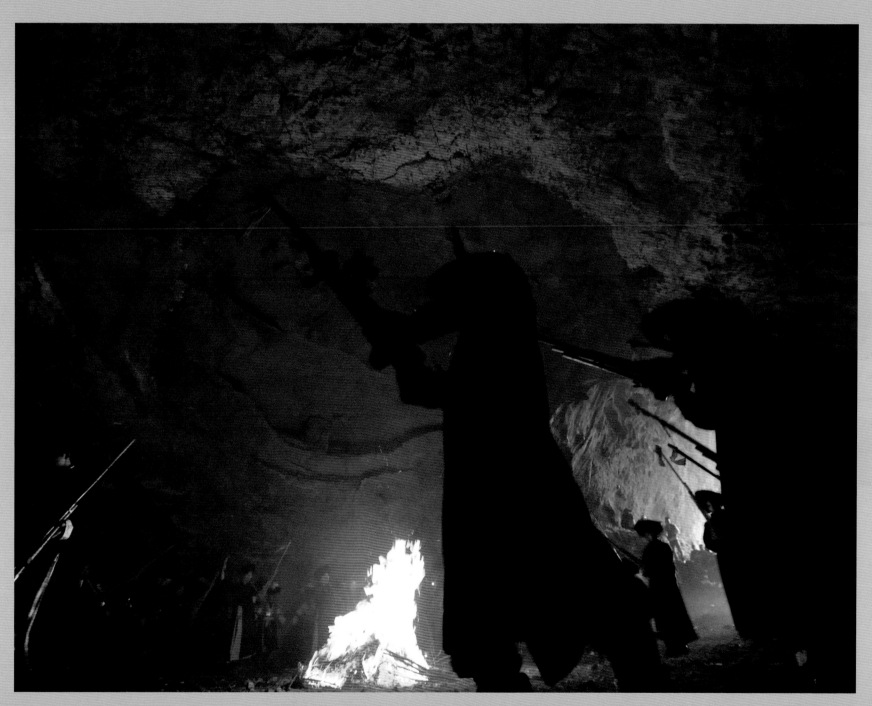

焦红辉／摄

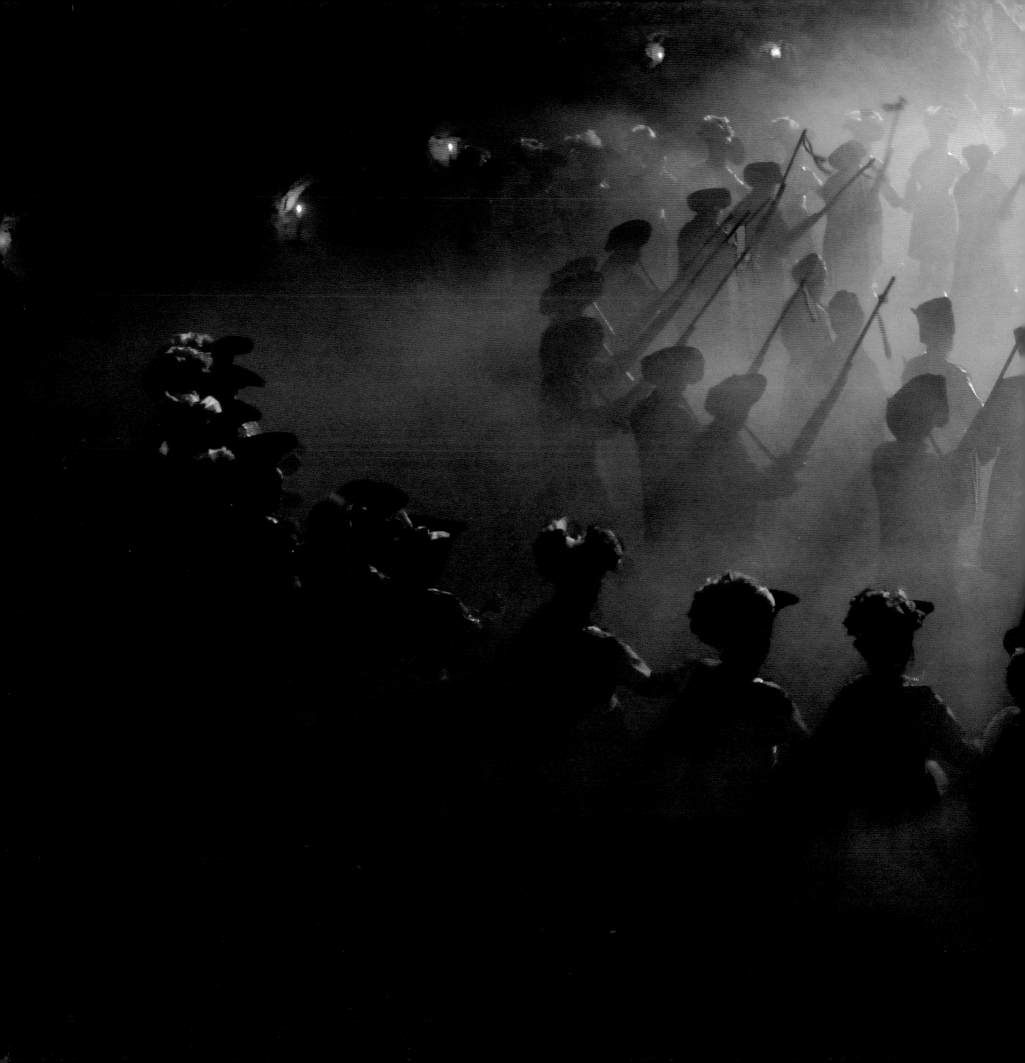

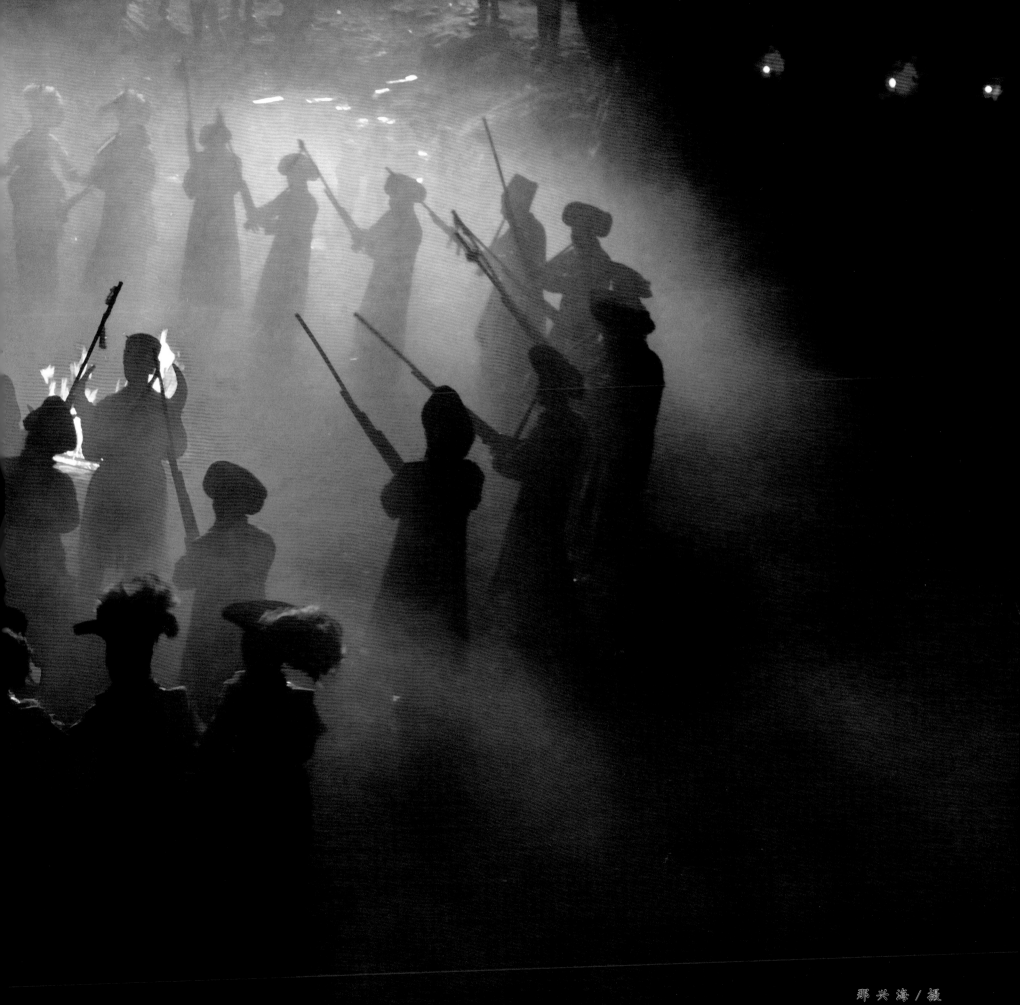

那兴海／摄

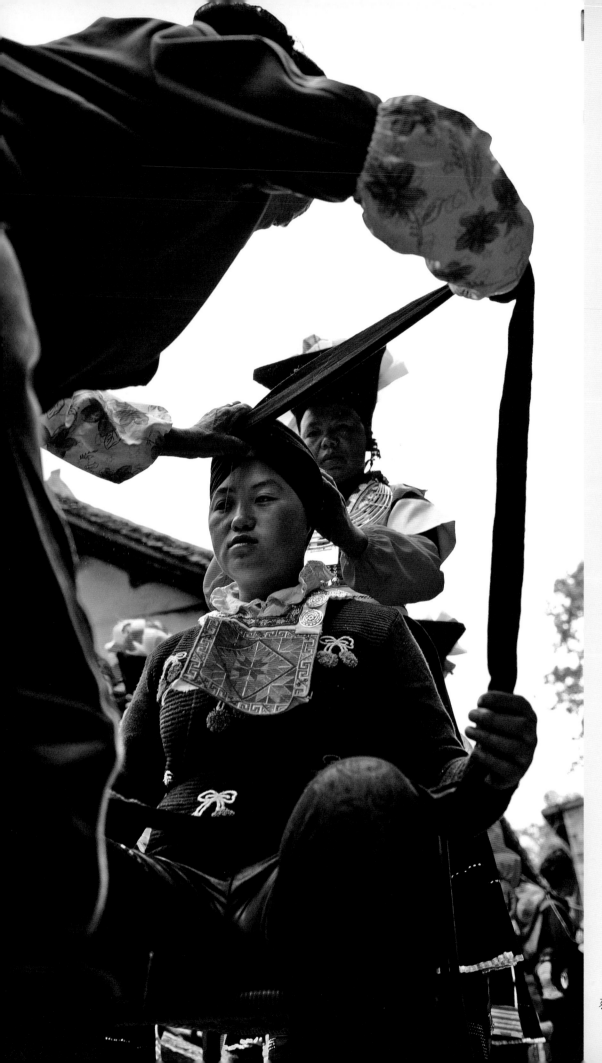
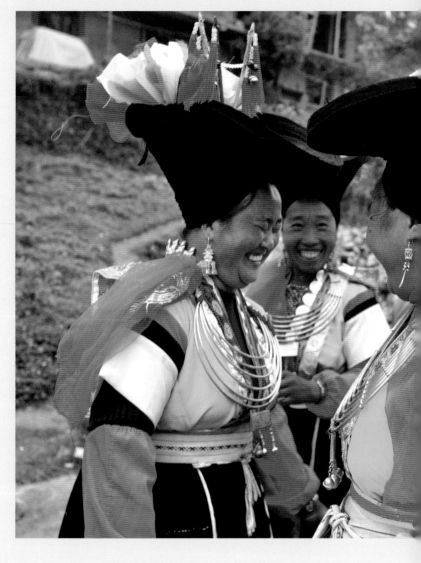

蔡登龙／摄

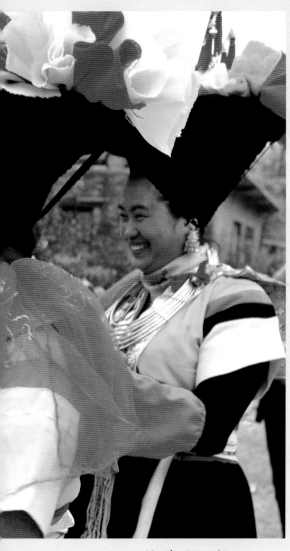

梁希毅 / 摄

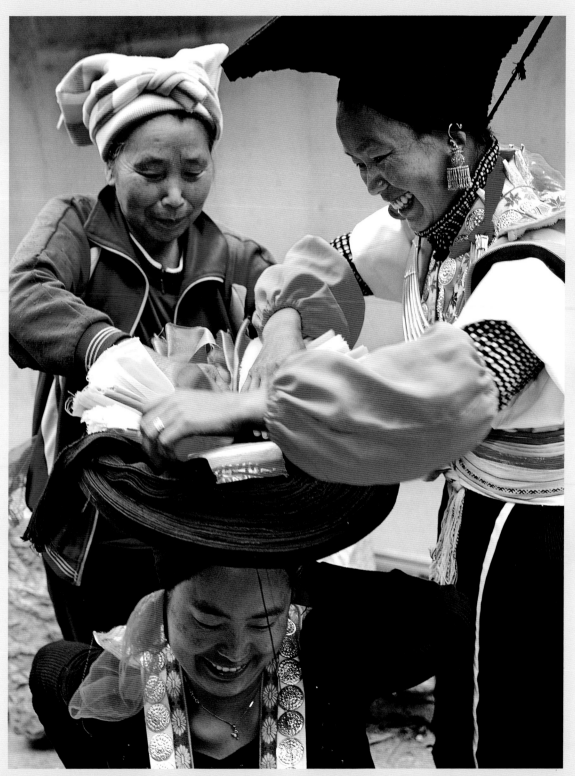

周跃东 / 摄

贾国荣/摄

㞞家

GE JIA

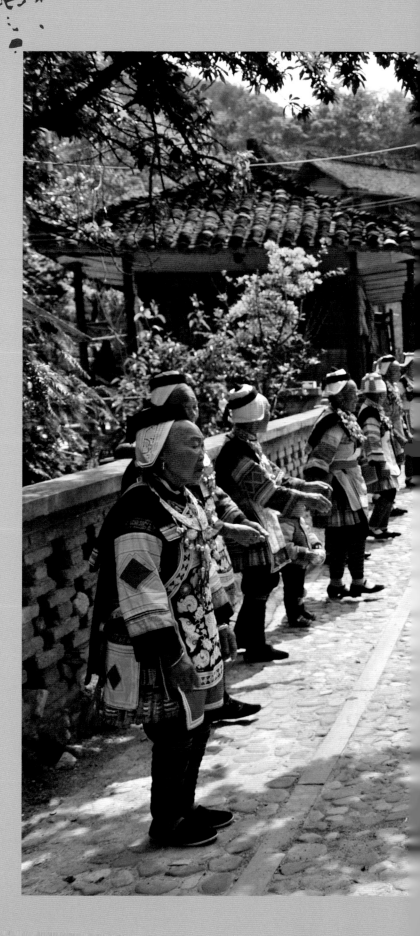

在贵州省黔东南黄平县境内的白堡坡、鸡冠山、冷屏山、金凤山等崇山峻岭之间和清水江、舞阳河两岸，居住着一个鲜为人知的、至今仍保持着古老氏族制度痕迹的族群——㞞家。

㞞家历史悠久，其祖先为2000多年前居住在现今湖北境内的僚人。由于历代王朝的频繁战乱，㞞家人不断迁徙，现居住在以凯里、黄平为中心的狭小地区，全部人口5万多人，其中居住在黄平有2万多人。

㞞家人自称为羿的后人。㞞家的『卡㞞』射日的传说和汉民族『后羿』射日的传说大体相同，所不同的是卡㞞射六日，后羿射九日。至今㞞家妇女们仍然把『后羿射日』作为饰品的内容戴在她们头上，所以㞞家人又成为头戴太阳的民族；男人仍然保留着古老的弓箭，每家每户堂屋正壁上祭祀着一套红白弓箭。

㞞家人有自己的语言、服饰和独特的风俗习惯，至今仍保留着本族群的传统习俗，是苗族中一个特别的分支。

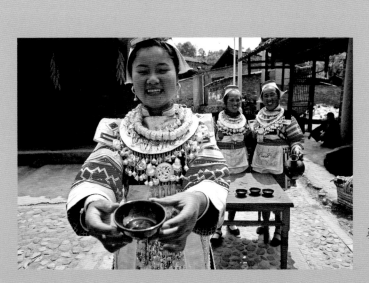

蔡登辉／摄

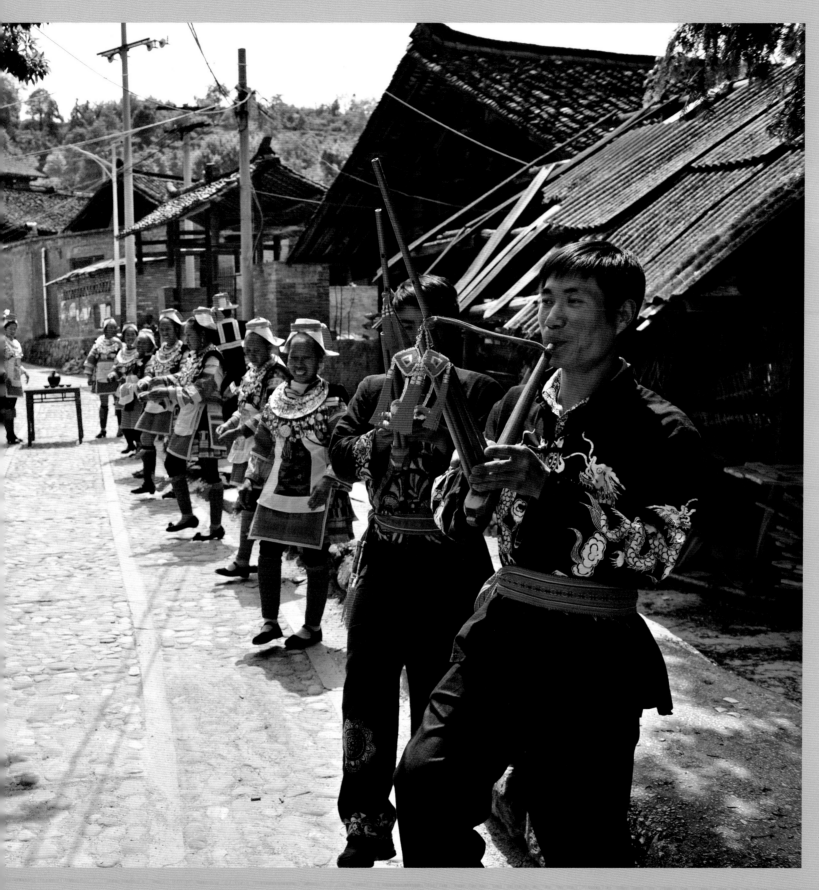

严越培／摄

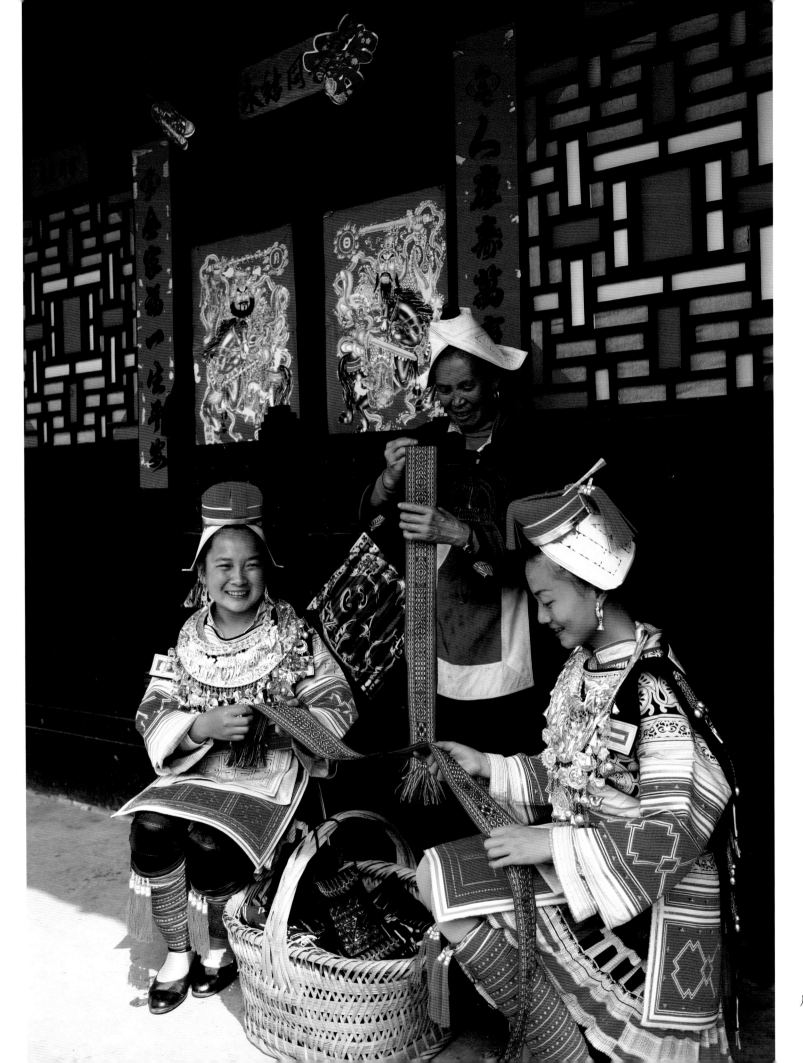

周 志 鸿 / 摄

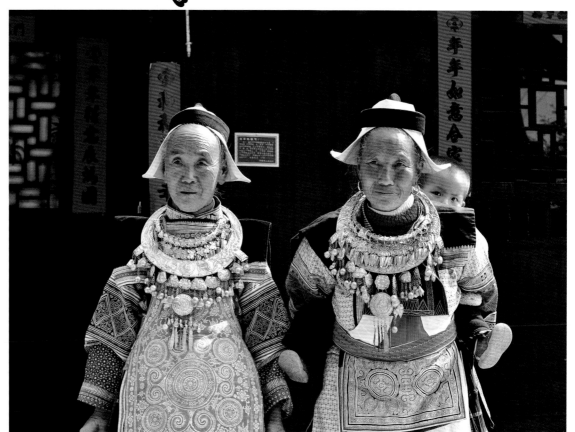

张明芝／摄

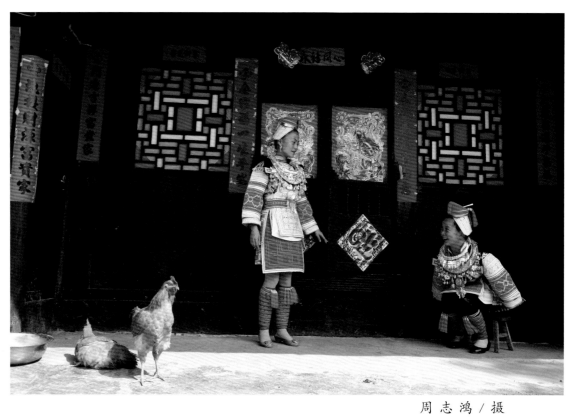

周志鸿／摄

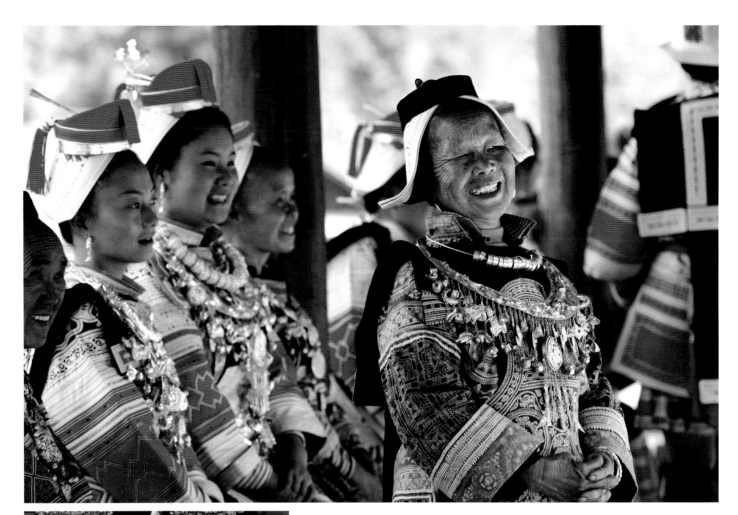

杨婉娜 / 摄

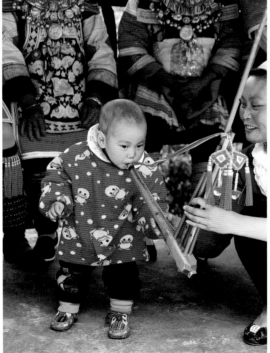

张世彬 / 摄

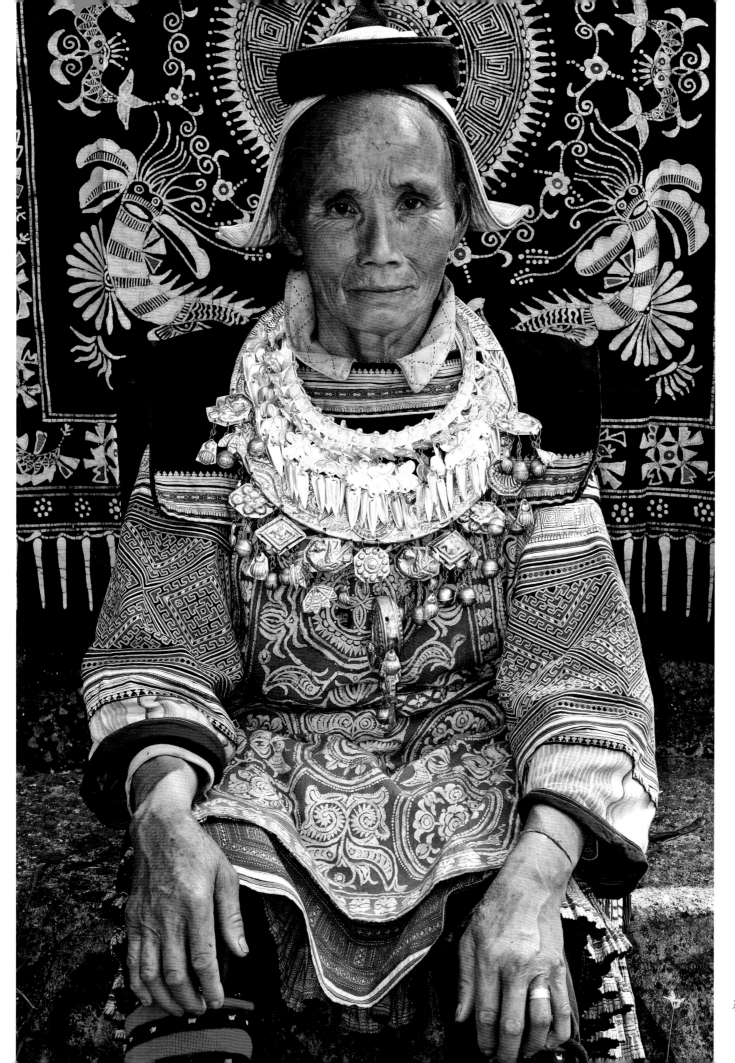

蔡登辉／摄

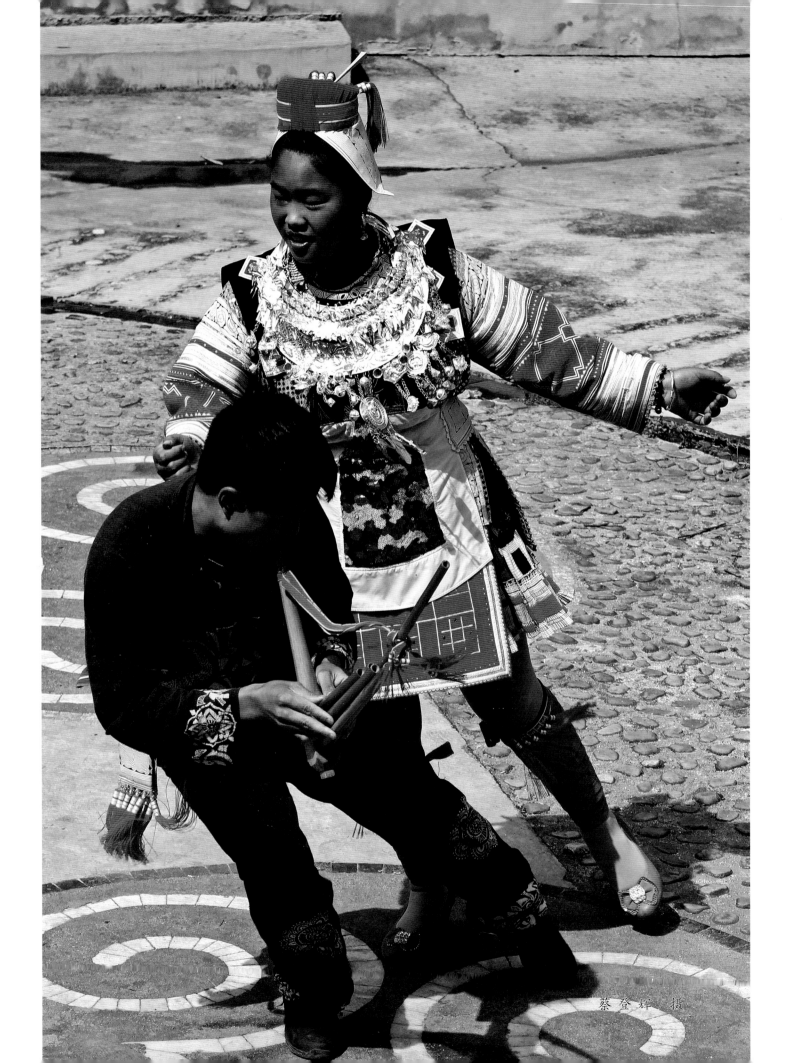

蔡登辉 摄

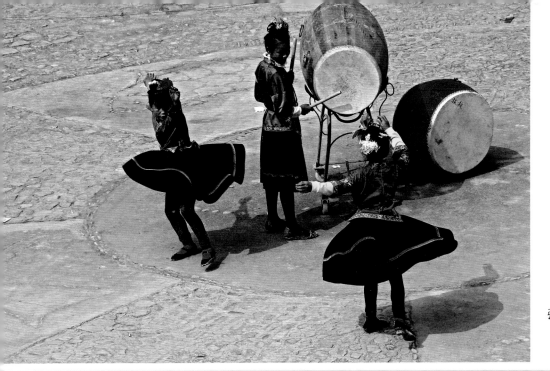

张世彬 / 摄

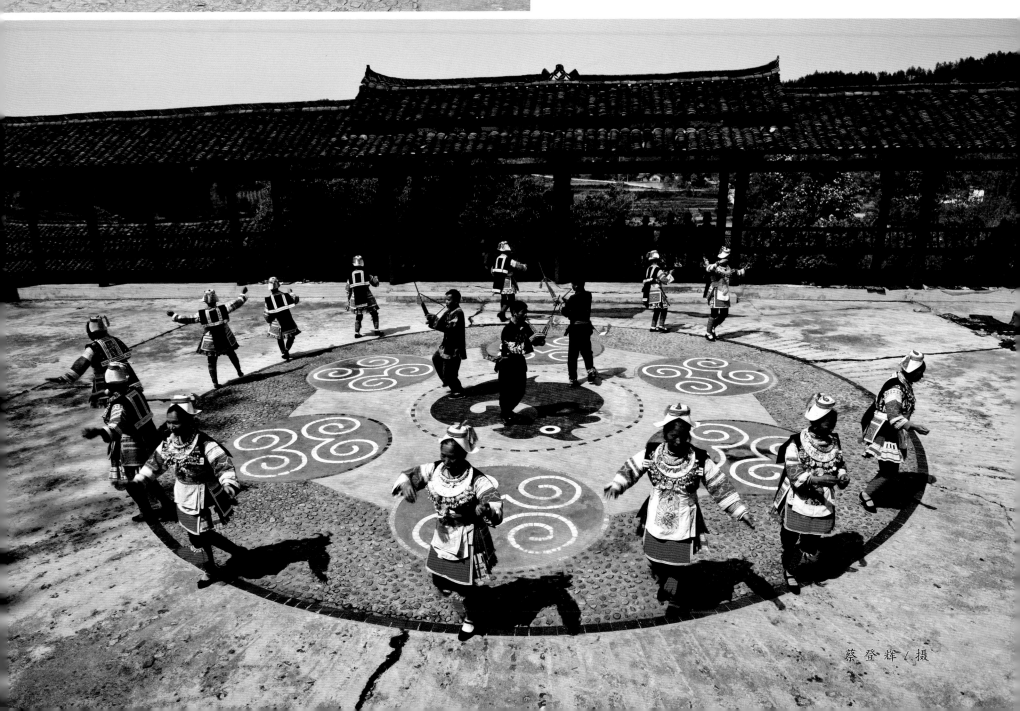

蔡登辉 / 摄

侗族

侗族是中国五十六个民族大家庭中的一员，约三百万人口，是古代百越族后裔。

侗族主要聚居在湘、黔、桂三省（区）交界处，唐代大诗人李白有诗云："扬花落尽子规啼，闻道龙标过五溪，我寄愁心与明月，随风直到夜郎西。"诗中提到的龙标、五溪、夜郎古地，就是古今侗族人的居住区。

侗族是一个爱美、善于创造美，富有浪漫诗情的民族。有专家指出，侗族的生产生活生存方式就是。"诗意的生存"，这也是比较中肯的。侗语"多耶"二字，翻译成汉语就是"踏歌而舞"。它以欢乐、友谊、安定、团结为永恒的主题，传达"平等、和谐、大同"的理想。

侗族有史以来就喜欢聚集在一起以这种形式歌唱生活憧憬未来。"多耶"是侗族人极喜爱极平常的一种集体娱乐活动。家里来了客人，要"多耶"；村寨来了客人，要"多耶"；过年过节更少不了"多耶"；小孩出生了，亲朋好友要"多耶"；生日、婚庆必定"多耶"……村里男女老少排队成行，手拉手，有时是手搭着前面那人的肩，在嘹亮的侗家山歌声中，跳起节奏明快的集体舞蹈。歌者唱完一句，大家就应和一声"呀罗耶，耶罗嗬！"鼓楼、侗寨洋溢着无边的欢乐。

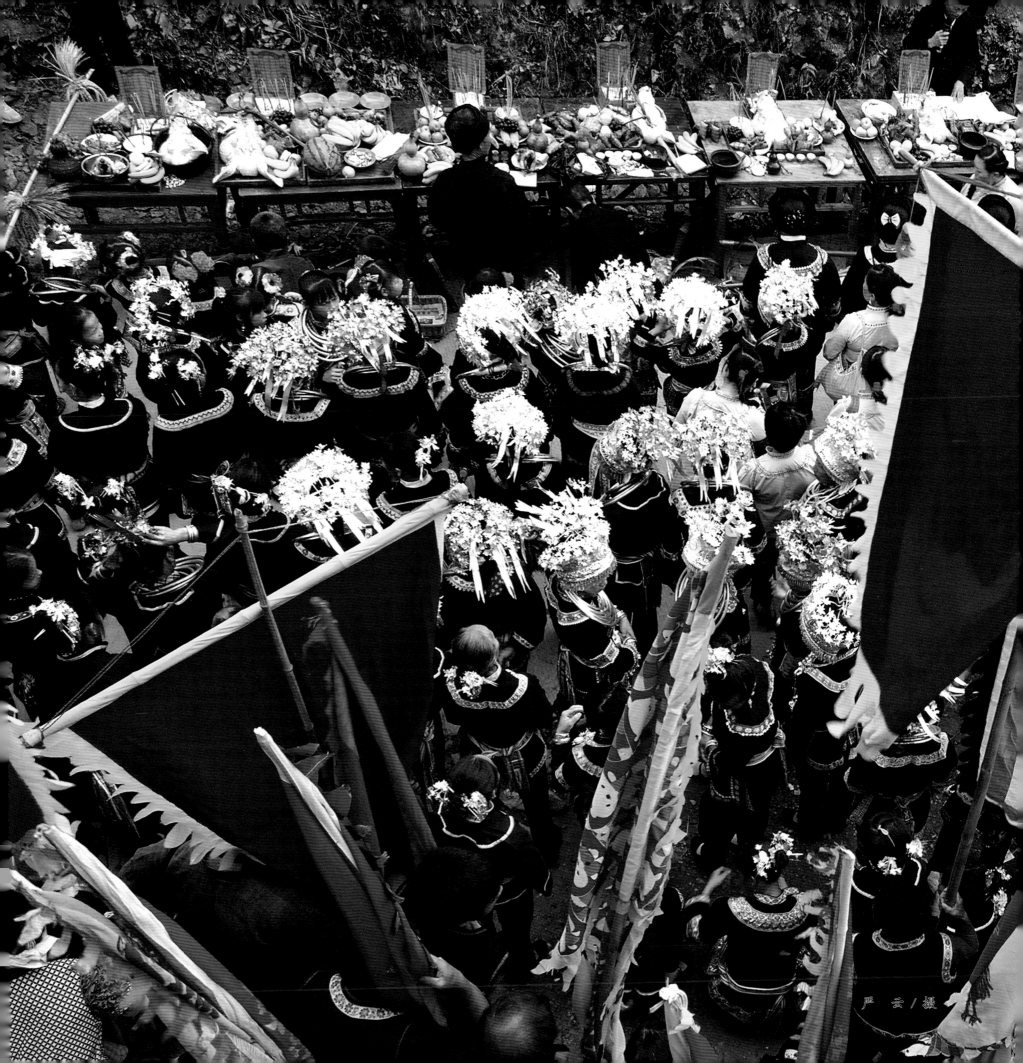

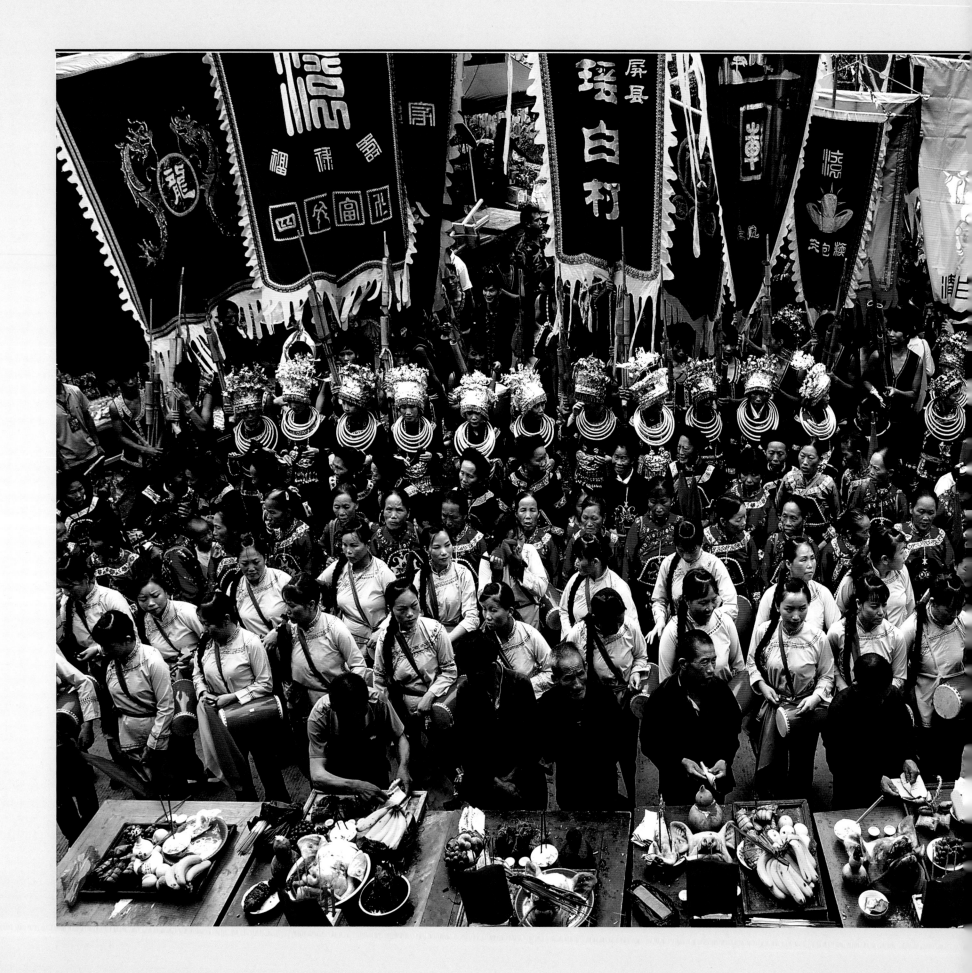

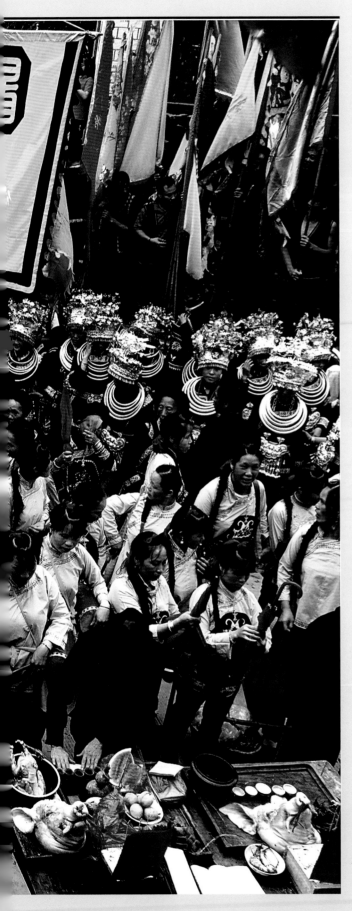

严 云／摄

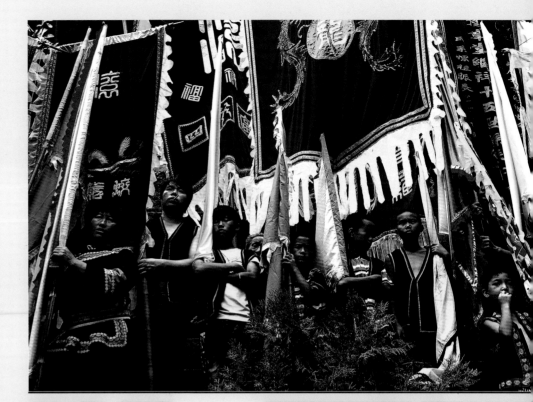

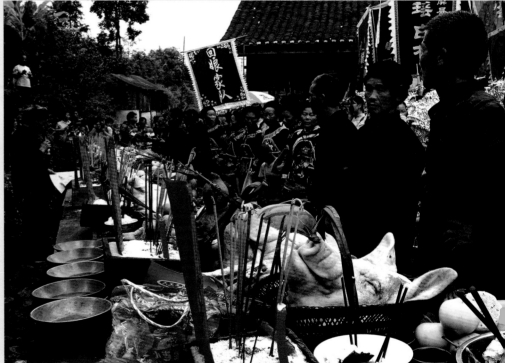

严 云／摄

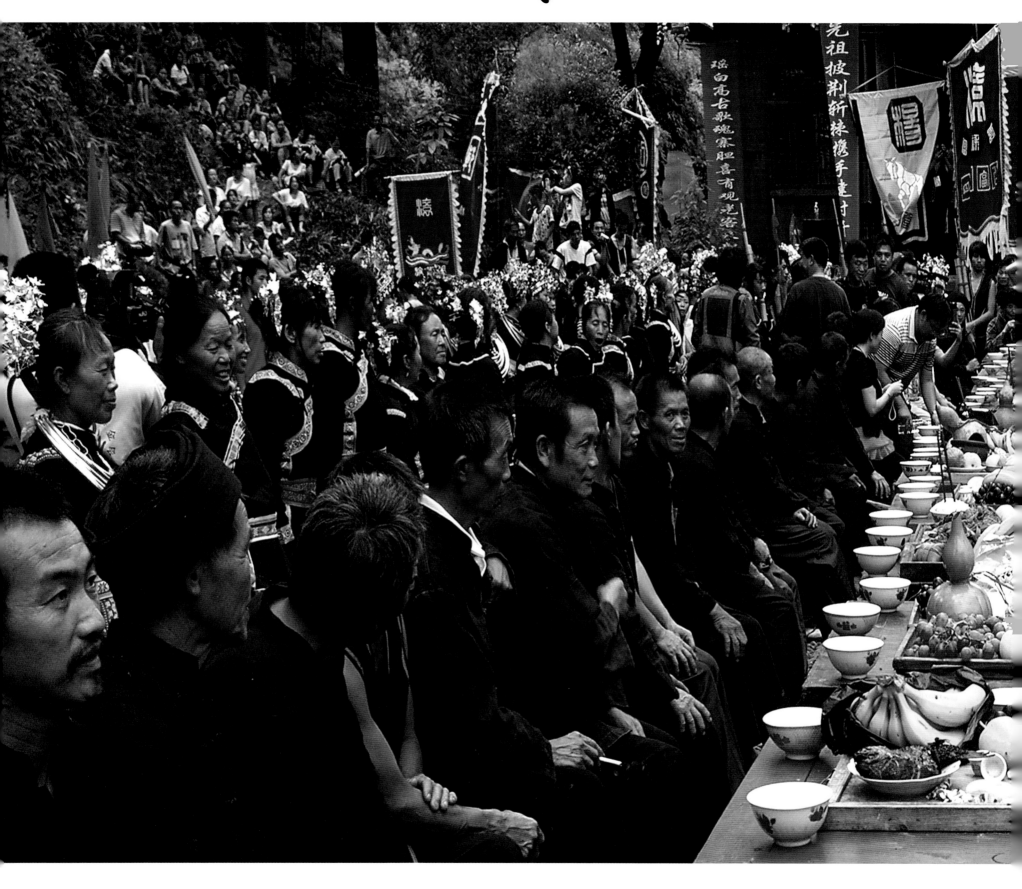

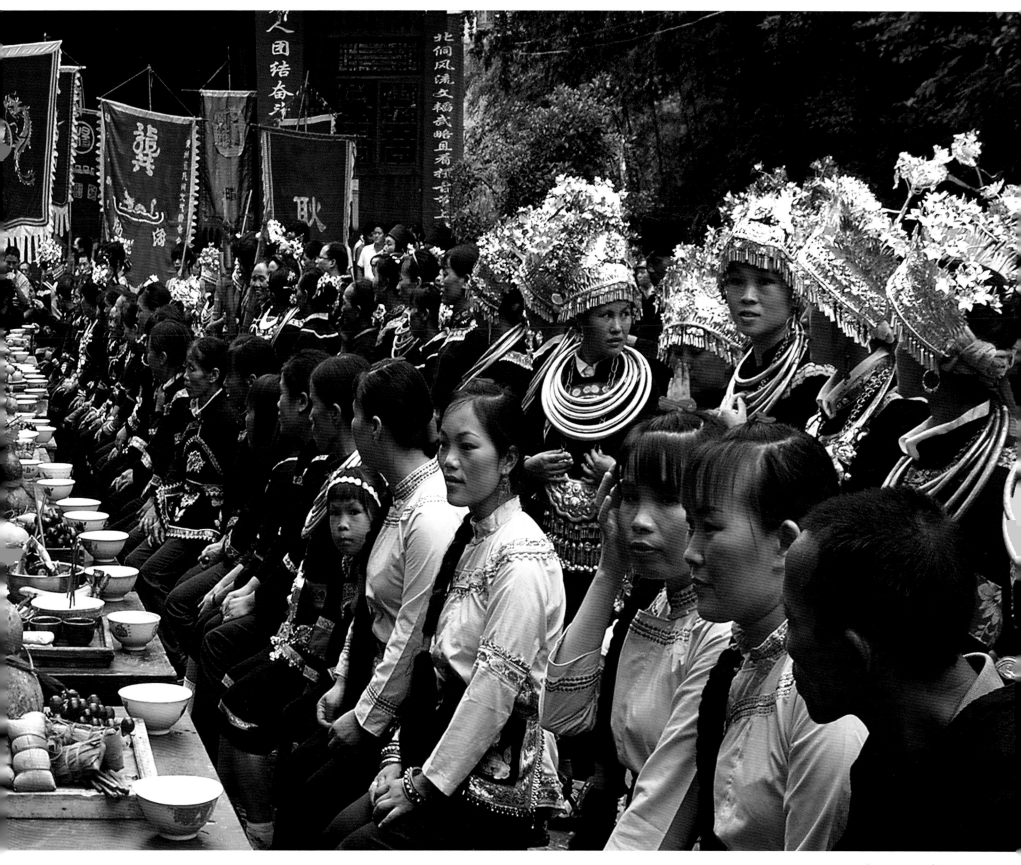

严 云 / 摄

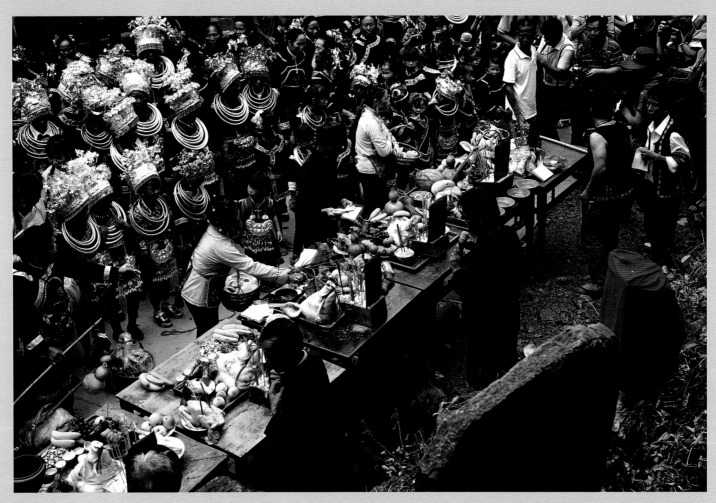

严 云／摄

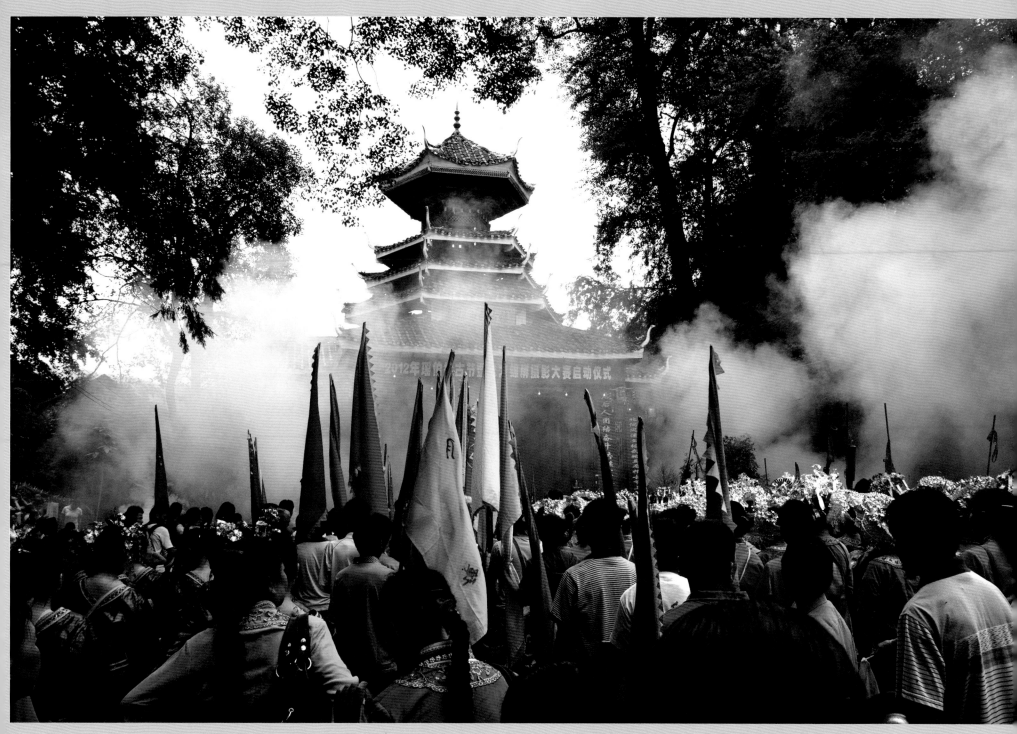

严 云／摄

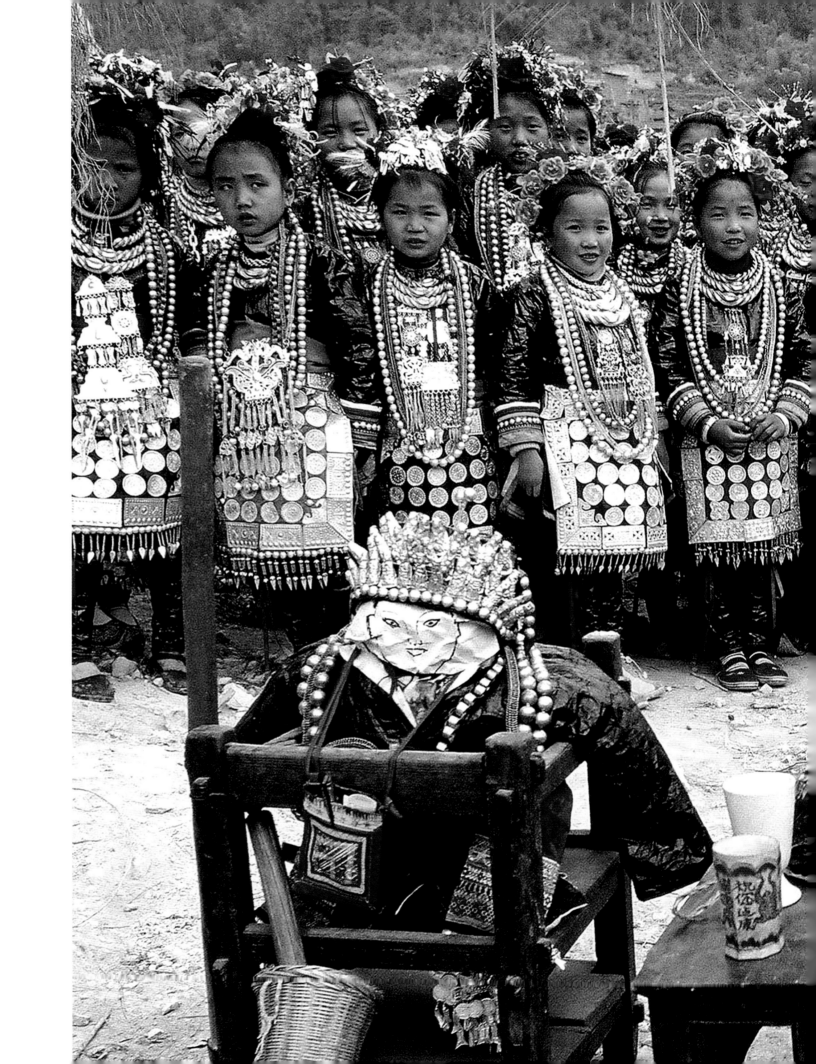

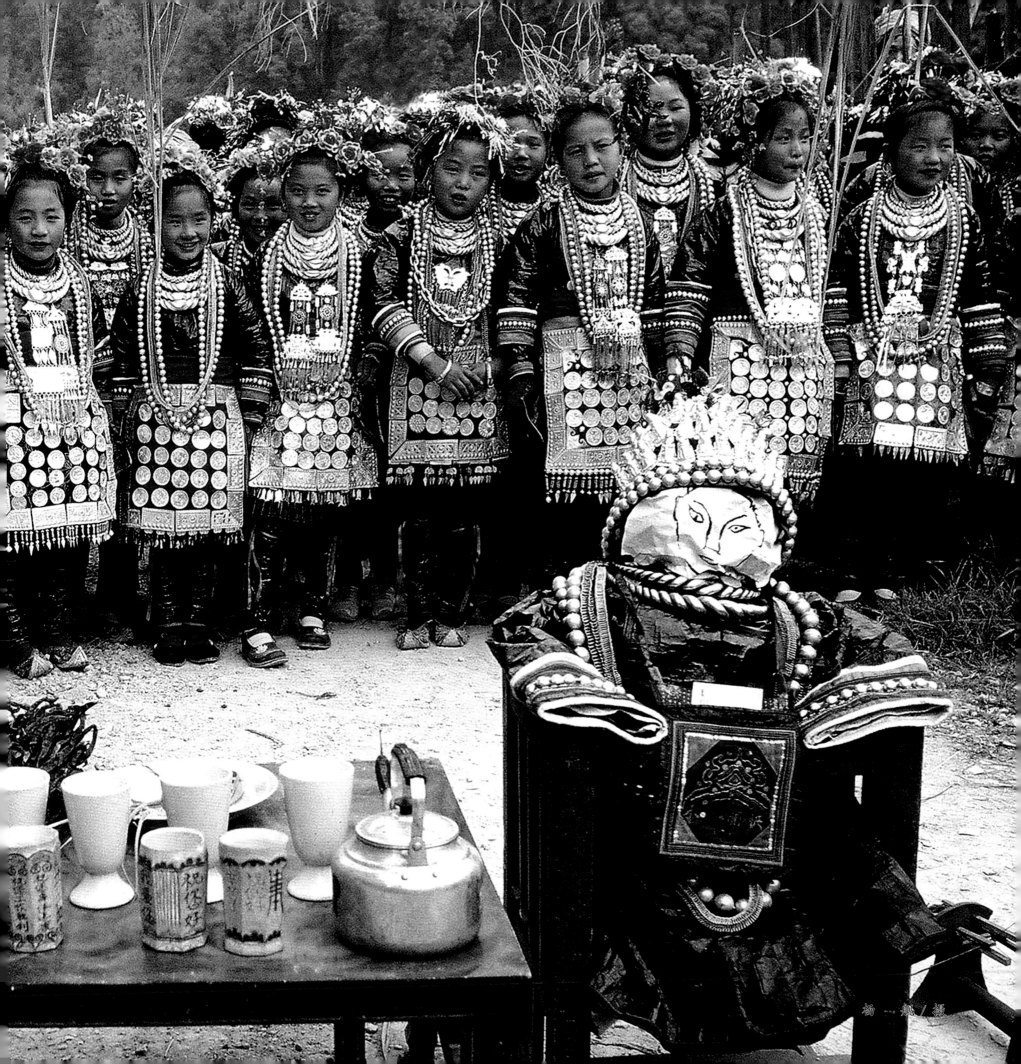

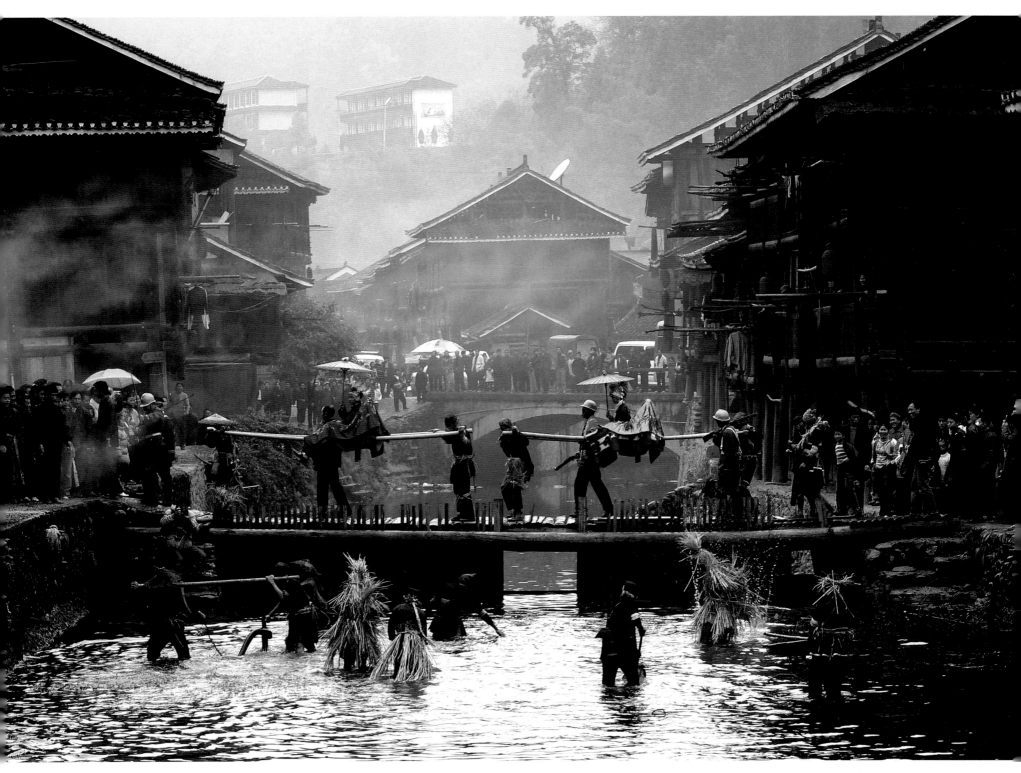

杨　舰／摄

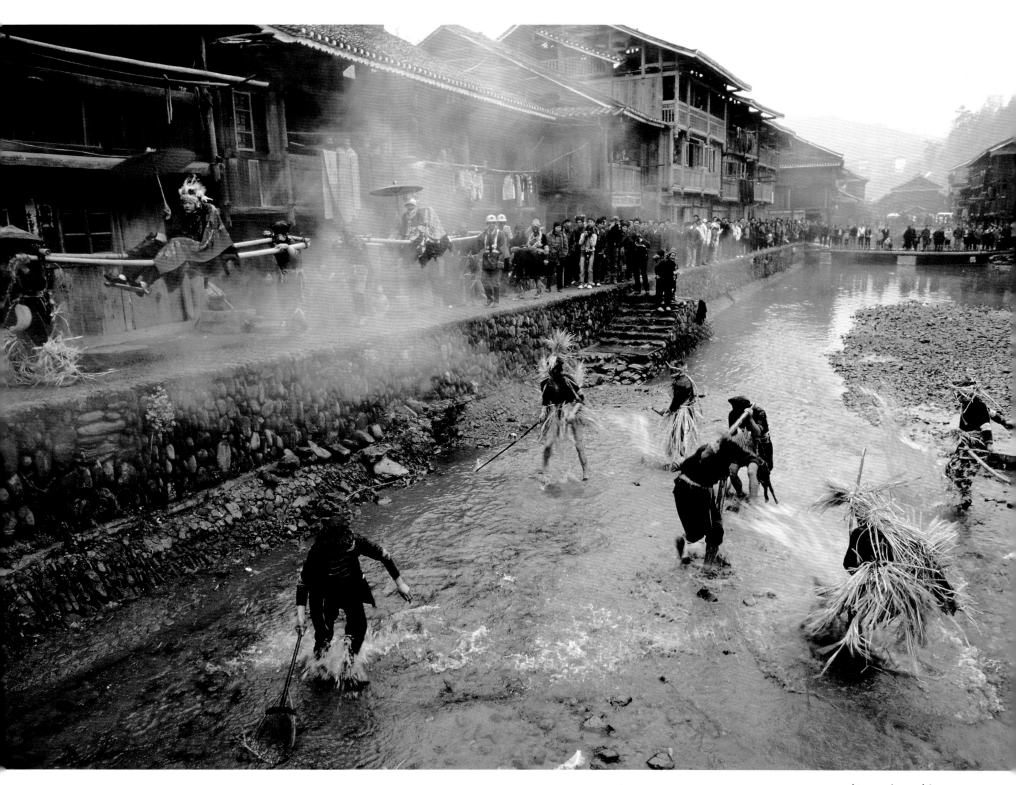

杨 舰／摄

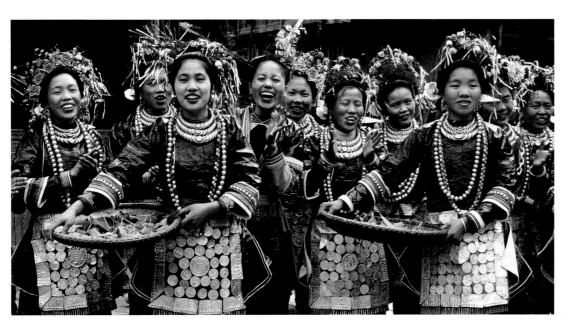

杨 舰／摄

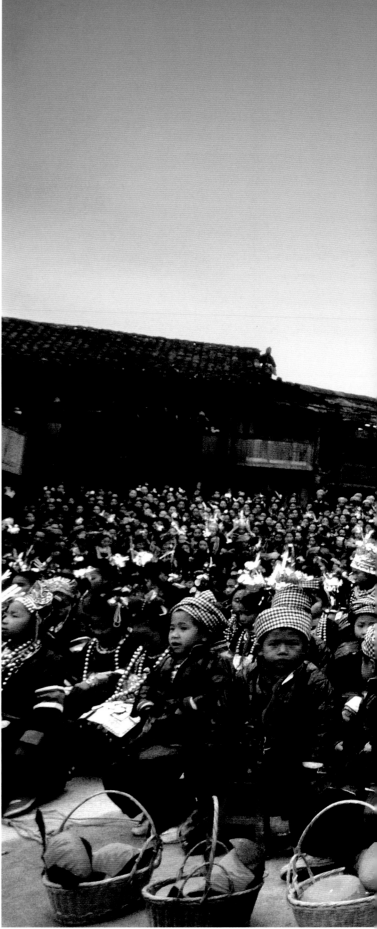

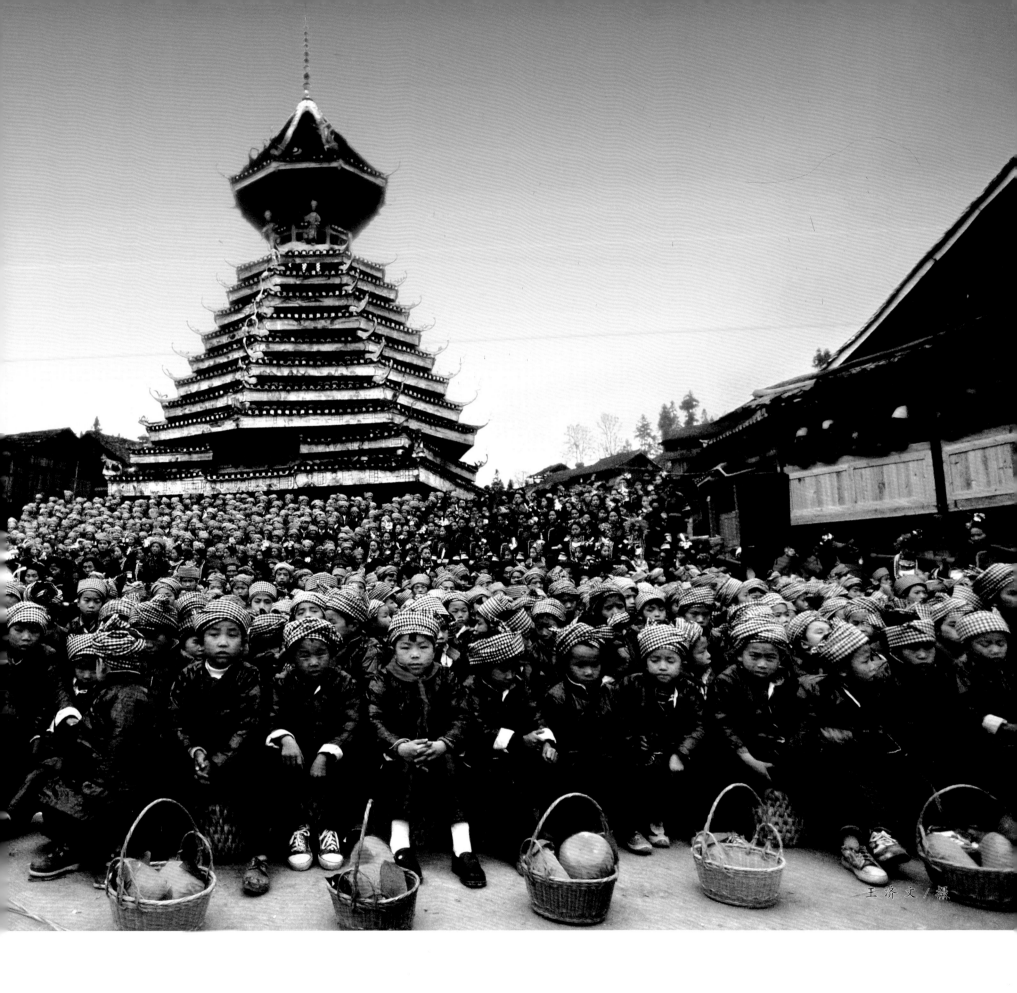

王济文/摄

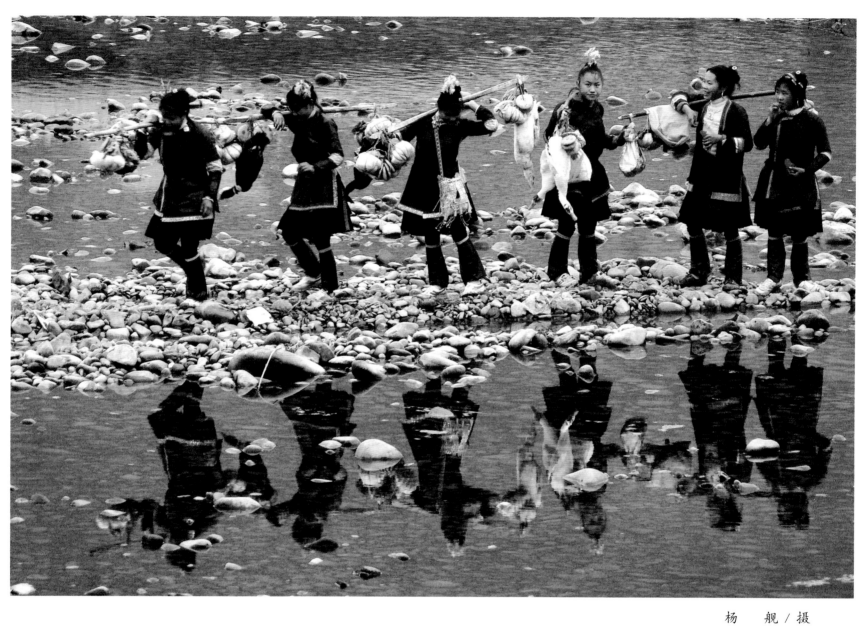

杨　舰／摄

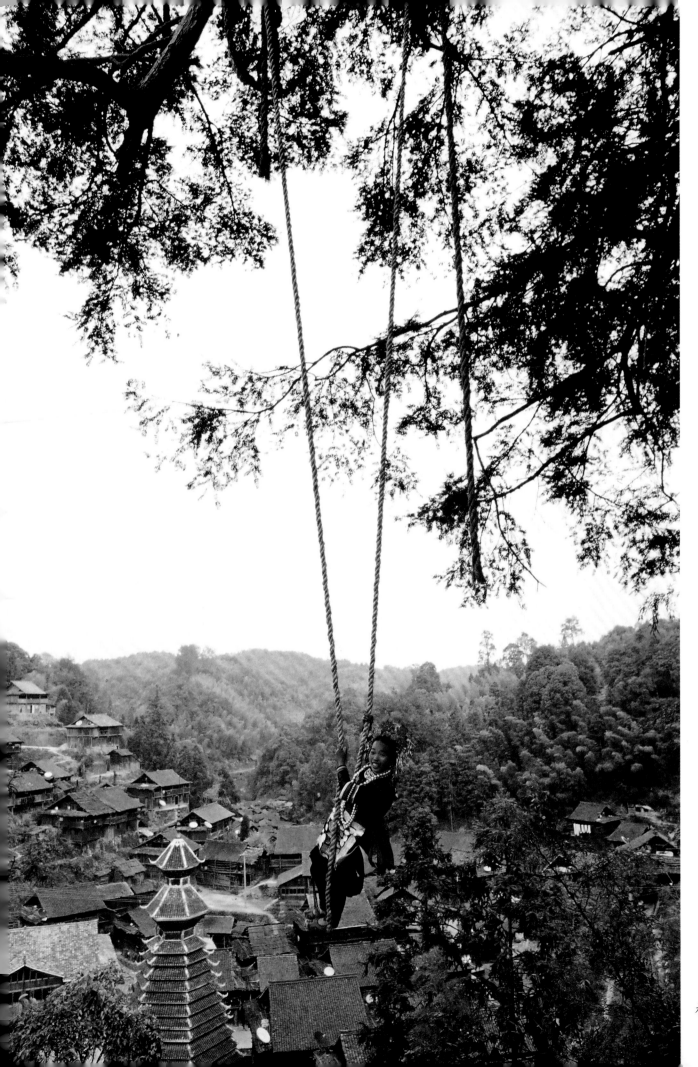

杨 舰/摄

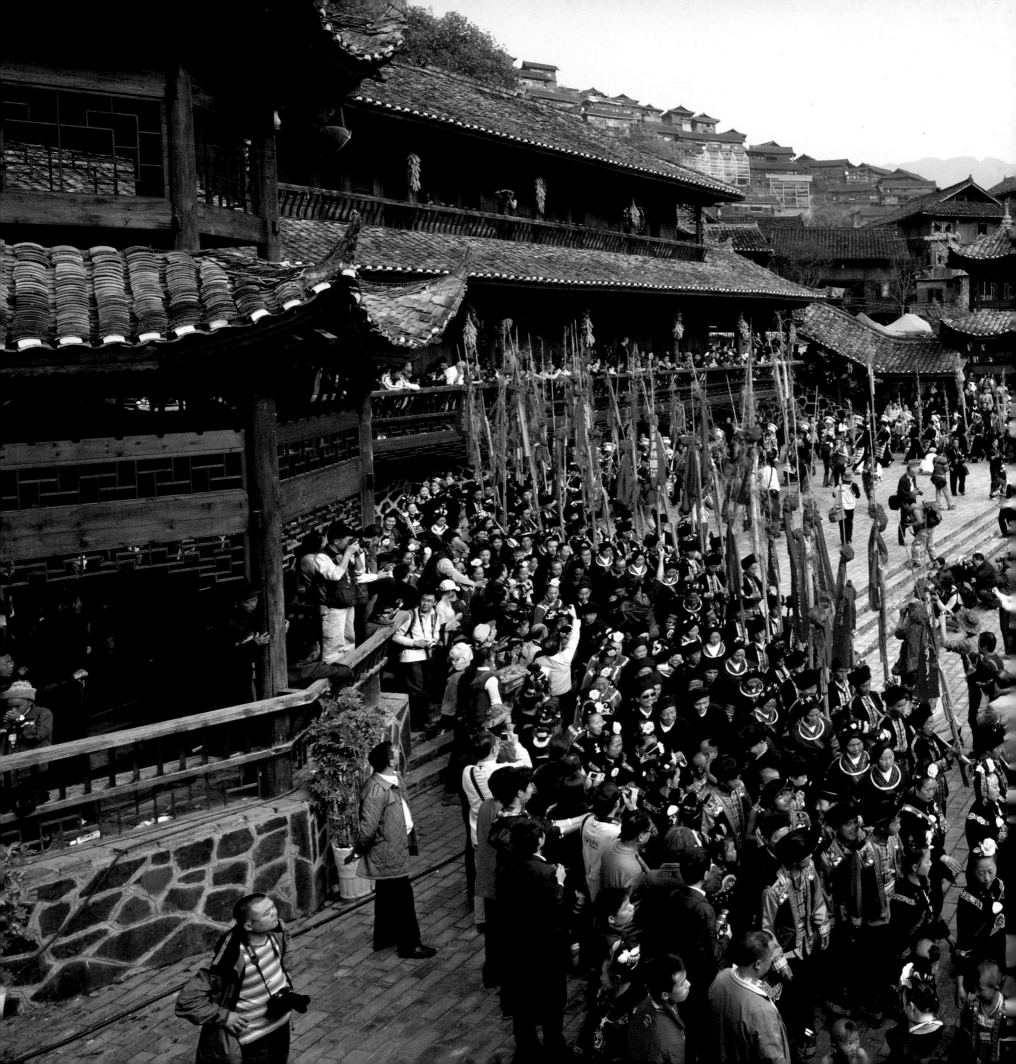

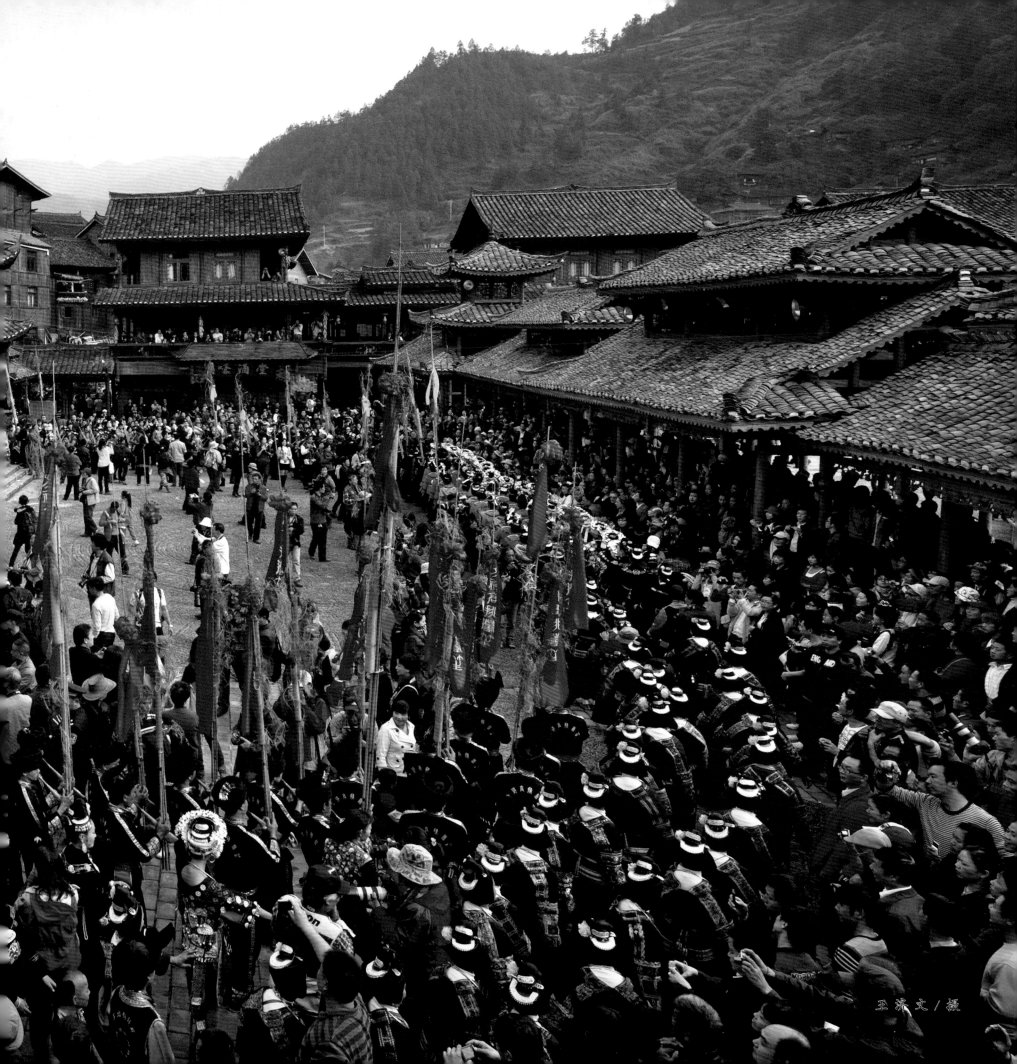

王济文／摄

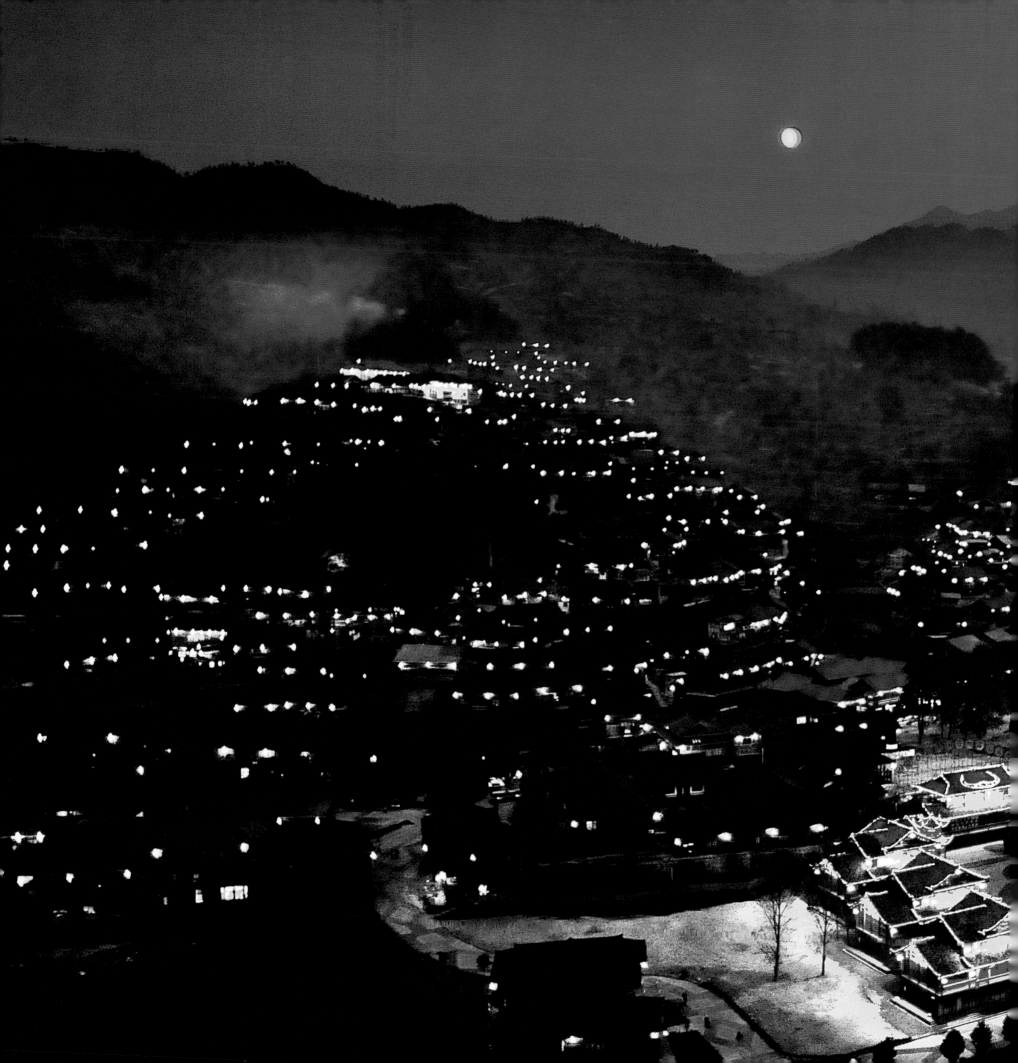

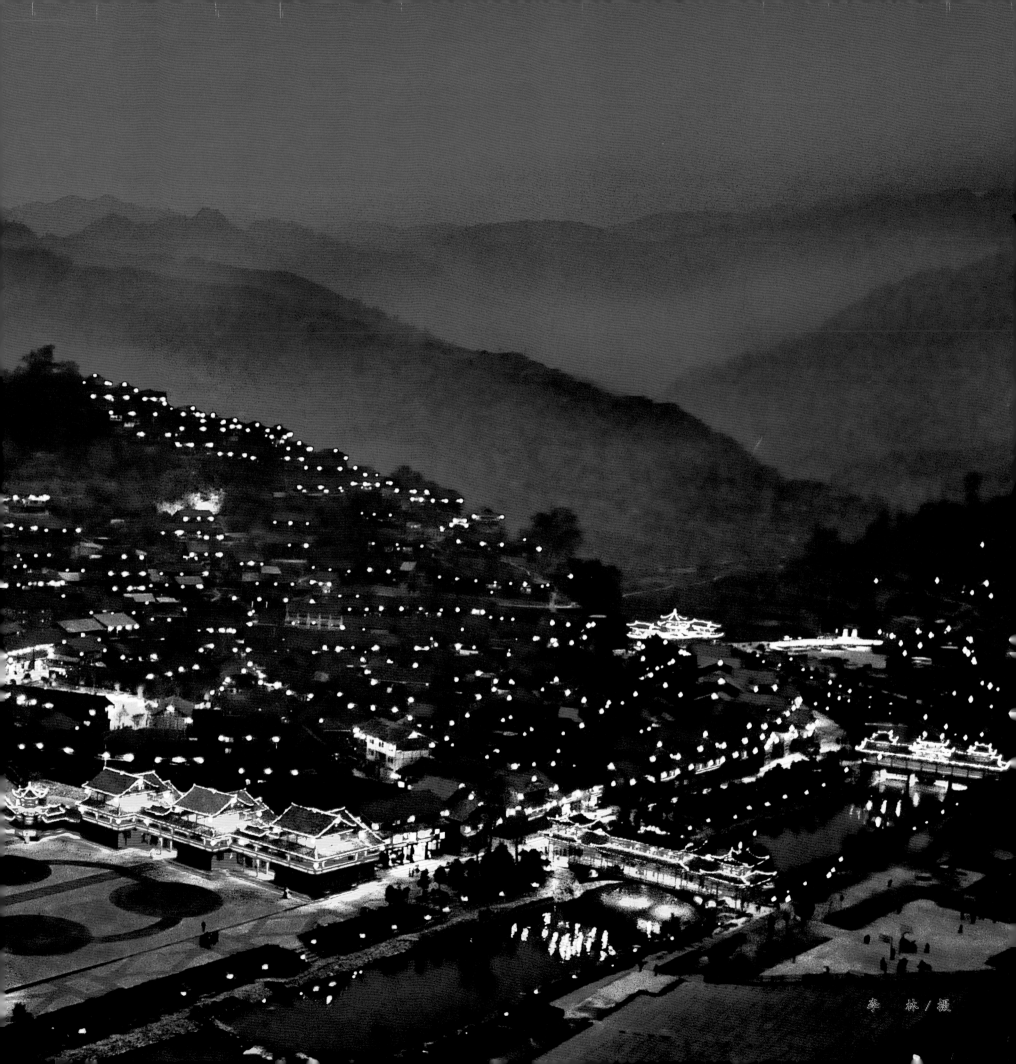

李 林／摄

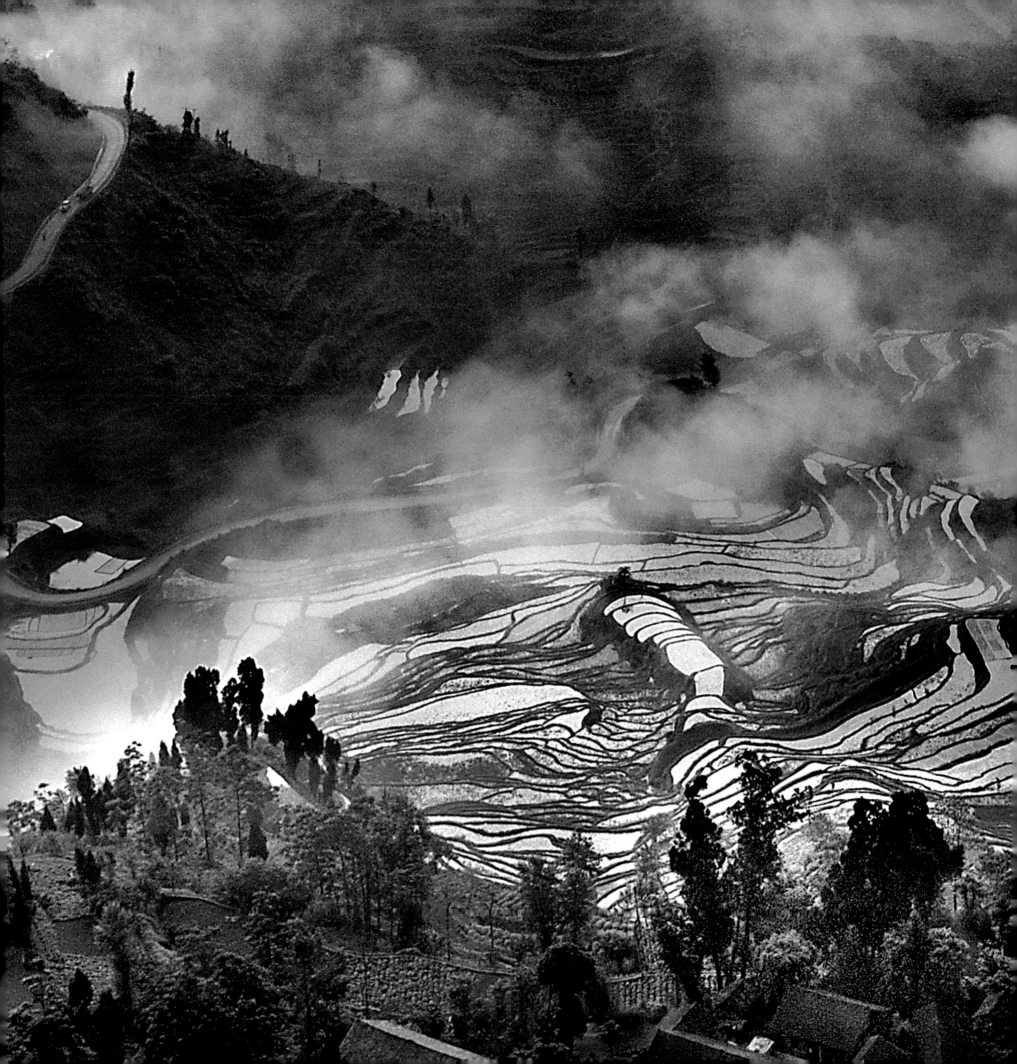

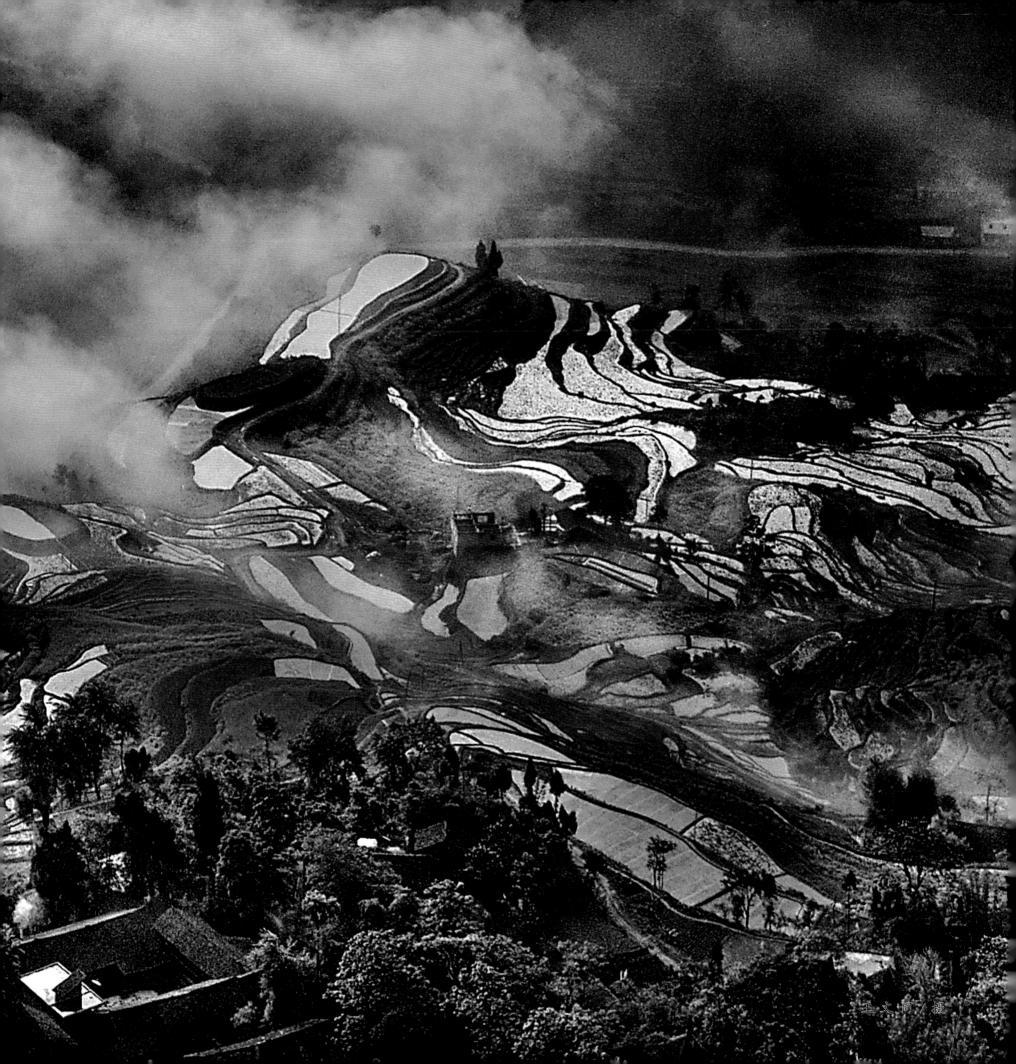

图书在版编目（CIP）数据

多彩贵州/傅国强，蔡登辉编.—福州：海风出版社，
2014.6
ISBN 978-7-5512-0149-0
Ⅰ.①多… Ⅱ.①傅…②蔡… Ⅲ.①摄影集—中国—现代
②贵州省–摄影集 Ⅳ.①J421
中国版本图书馆CIP数据核字(2014)第092706号

DUOCAI GUIZHOU

主　　编：傅国强　蔡登辉
副 主 编：胡国贤
责任编辑：梁希毅　李　强
书籍设计：李　强
文字编辑：张　力
图片编辑：张　力

出版发行：海风出版社
（福州市鼓东路187号　邮编：350001）
印　　刷：福建彩色印刷有限公司
开　　本：889×1194毫米　1/12
印　　张：15印张
图　　片：200幅
版　　次：2014年06月第1版　第一次印刷
书　　号：ISBN 978-7-5512-0149-0
定　　价：198.00元